저잣거리에서 만난 단원

저잣거리에서 만난 단원 檀園

한해영 지음

SIGONGART

그림으로
들어가며

"예술작품에는 세월이 흘러도 지워지지 않는 작가의 숨결이 깃들어 있답니다. 작가만의 고유한 파장이라고 하죠. 이 파장을 통해 우리는 작가의 작품 세계를 이해할 수 있고 시대를 뛰어넘어 그림에 담긴 화가의 마음을 읽을 수 있는 겁니다. 여러분, 제 말이 무슨 뜻인지 이해가 되나요?"

미술관에서 열리는 '큐레이터와 대화' 시간은 언제나 흥미로운 주제로 시작된다.

"오늘 이 시간 '그림, 화가의 숨결을 담다'의 주인공은 그 이름도 유명한 단원 김홍도입니다. 단원 김홍도, 무엇으로 유명한 분이죠?"

"풍속화요!"

나이 지긋한 큐레이터의 질문에 나는 손을 번쩍 들며 답했다. 평소 그림 보는 것을 좋아했기에 이 정도의 질문은 가볍게 넘어갈 수 있었다.

"맞아요. 바로 서민들의 일상을 그린 풍속화로 유명한 분이죠. 그런데 이분이 풍속화만 그린 것은 아니에요. 궁중화원으로 나라의 잔치를 세밀하게 기록하는 일도 하셨죠. 바로 이 그림입니다."

말과 동시에 우리의 시선은 전시실에 걸려 있는 한 점의 그림으로 향했다. 〈부벽루연회도浮碧樓宴會圖〉. 평안 감사의 부임을 축하하기 위해 베푼 연회를 그린 작품이라는 설명이 옆에 친절하게 붙어 있었다.

"여기 대동강 맑은 물 위에 떠 있는 듯 보이는 정자가 바로 부벽루예요. 지금 이곳에서 평안 감사를 환영하는 연회가 한창이군요."

동시에 "와!" 하는 탄성이 입에서 터져 나왔다. 화려한 채색의 그림이 우리의 마음을 단번에 사로잡은 것이다.

"저 기둥 색 좀 봐. 정말 강렬해."

"저 천막의 푸른색은 어떻고?"

그랬다. 부벽루의 붉은 기둥, 그 앞에 쳐진 청록색 휘장, 춤추는 기생들의 알록달록한 치마저고리와 악대를 빛나게 하는 주홍빛 의상, 그리고 녹음이 푸른 나무까지. 옛 그림에 이렇게 화려한 색들이 사용되었는지 미처 알지 못했다.

"당시 그림에 쓰이던 안료는 금은보다 더 귀한 것이었지요. 그러나 김홍도는 궁중화가였기에 이렇게 화려한 채색을 할 수 있었답니다."

궁중화가. 나라의 녹을 먹으며 나라의 행사를 그림으로 세세하게 기록하는 일종의 전문직 공무원이다. 물론 현대에는 사라지고 없는 직업이다.

"여러분, 그림에서 작가의 숨결이 느껴지나요?

큐레이터의 물음에 모두들 작품을 뚫어져라 쳐다보았다. 얼마나 집중을 하는지 여차하면 그림 속으로 들어갈 태세였다.

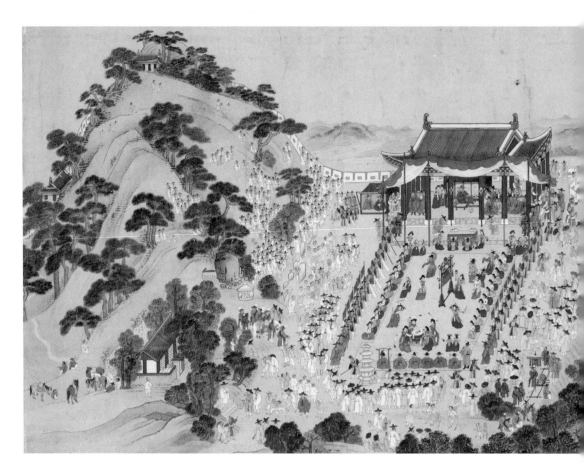

전傳 김홍도, 〈부벽루연회도〉, 연도 미상, 종이에 채색, 71.2x196.6cm, 국립중앙박물관.

“넌 뭐 느껴지는 게 있어?”

친구가 작은 목소리로 물었다.

“글쎄, 특별히 모르겠는데…….”

열심히 몰입해 보았지만 별다른 게 느껴지지 않았다. 다른 학생들도 마찬가지인지 고개를 절레절레 흔들 뿐이었다.

“아직 아무도 없나 보군요. 하하. 언제든, 누구든, 느껴지는 게 있는 학생은 주저 말고 말해 줘요. 자, 그럼 다시 그림으로 돌아가 볼까요.”

큐레이터는 우리의 시선을 다시 한 번 부벽루 앞으로 모았다.

“여기 병풍 앞에 잔치의 주인공인 평안 감사께서 앉아 계시군요. 하하, 위풍도 당당하시네요. 당시 평안 감사의 위세는 대단했지요. 얼마나 대단하면 ‘평안 감사도 저 싫으면 그만’이라는 속담까지 생겨났을까요. 그만큼 선망의 자리였다는 말입니다. 그 옆으로 평양 유지들뿐만 아니라 콧대 높은 평양 기생들의 모습도 보이네요. 평안 감사에게 밉보여 좋을 것 없으니 모두 차려입고 나온 것이지요.”

“와! 평안 감사 진짜 할 만하네요.”

“우하하하.”

나서기 좋아하는 한 학생의 말에 모두들 크게 웃었다.

“자, 앞뜰에는 육방관속六房官屬(지방 관청의 육방에 딸린 아전들)이 도열하였고 악사와 기생, 무녀들이 자리를 했군요. 군데군데 포졸들도 적절히 배치된 것으로 봐서 이제 연회가 막 시작되려나 봅니다.”

큐레이터는 웃음으로 흐트러진 분위기를 가다듬고 우리를 200년 전 시간 속으로 천천히 이끌어 갔다.

“따다닥! 여기 초록색 도포를 입은 집박악사의 박 소리에 맞춰 신나는 삼현

연회의 주인공인 평안 감사가 위풍
당당해 보인다.

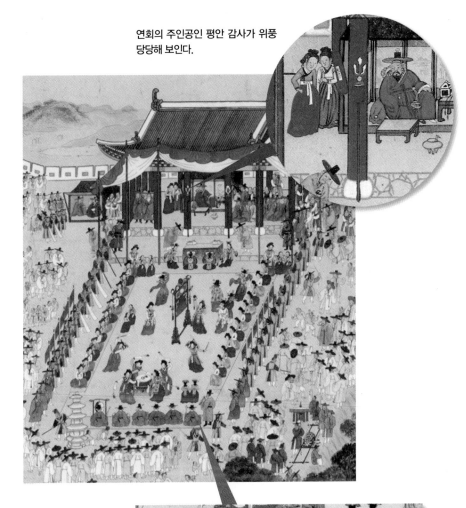

맨 오른쪽의 집박악사는 박을 들고 음악을
지휘하고 왼쪽 여섯 명의 삼현육각은 각각
좌고, 장구, 향피리, 대금, 해금을 연주한다.

육각三絃六角의 연주가 시작됩니다. 평안 감사의 만수무강을 빌며 복숭아를 바치는 무녀들의 춤도 한데 어우러지네요."

큐레이터의 설명을 들으며 그림을 보고 있자니 삼현육각의 음악 소리가 바로 옆에서 들려올 것만 같았다. 북을 치는 무녀들의 몸짓과 검무를 추는 이들의 춤사위도 바로 앞에서 보듯 생생하게 다가왔다.

"어떤가요? 연회가 재미난가요?"

"네!"

우리는 모두 잔치의 흥에 푹 빠져 있었다.

"그런데 소문난 잔치에 없어서는 안 될 중요한 사람들이 또 있습니다."

"누군데요?"

누가 먼저랄 것도 없이 이구동성으로 물었다. 평안 감사, 동네 유지들, 그리고 평양 기생들. 웬만한 중요한 사람들은 다 온 것 같은데 이보다 더 중요한 사람이 누구일까?

"그건 바로 평안도 사람들이에요."

아하, 난 또 누구라고. 부벽루 주변으로 흰옷을 입은 사람들이 모여들고 있었다. 손자를 업고 가는 할머니도 있고, 아버지의 손을 잡고 집에 가자 보채는 아이도 보이고, 사람 모이는 곳이면 언제든지 등장하는 엿장수도 있었다.

"잘들 찾아보세요. 단원 김홍도의 작품답게 사람 냄새가 물씬 풍기는 광경을 곳곳에서 찾을 수 있답니다."

큐레이터의 말이 떨어지기 무섭게 우리는 숨은그림찾기에 나섰다. 어디? 어디 있을까?

"여기요! 여기 왼쪽에 나무를 타고 올라가 잔치를 구경하는 아이들이 있어요!"

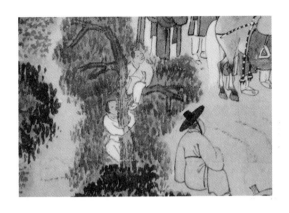

나서기 좋아하는 학생이 다시 한 번 손을 들었다.

"그렇군요. 아이들이 명당자리를 차지했네요. 평안 감사 다음으로 좋은 자리로 보이네요."

"그 옆에는 약주에 거하게 취해 나가시는 분도 있는 걸요!"

또 다른 학생이 말을 꺼내자 우리의 시선도 동시에 옆으로 옮겨 갔다.

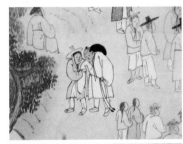

"그래요. 잔치가 벌어진 곳에선 어딜 가든 이렇게 술주정하는 분 꼭 있지요."

다들 참 잘 찾아낸다. 나는 아무리 눈 씻고 찾아도 안 보이는데. 다시 그림을 꼼꼼히 살펴보고 있는데 친구가 내 어깨를 톡톡 치며 속삭였다.

"있잖아. 저기 탑 옆에서 고개 빼꼼 내밀고 잔치를 구경하고 있는 애는 너 같아."

"내가 언제 쟤처럼 봤니?"

"너 지금 그렇게 보고 있거든."

그랬었나? 내가 그림 속 아이처럼 넋을 빼고 잔치를 보고 있었나? 순간 웃

음이 났다. 정말 저 아이나 나나 크게 다를 것은 없어 보였다. 함께 200년 전 오늘, 평안 감사가 대동강변에서 베푼 향연을 구경하고 있으니 말이다.

"저기 검은색 그랜저도 있어요."

한 학생의 자신 있는 목소리에 모두들 '어디 어디' 하며 200년 전 시간 속에서 그랜저를 찾고 있었다.

"여기 있잖아. 장관들이 타고 다니는 검은색 그랜저. 내가 찾았다!"

들고 보니 말이 된다. 당시 가마는 지금으로 치면 기사 딸린 승용차였을 것이다. 카시트가 호피 무늬인 것을 보면 상당히 고위직에 계신 분의 승용차로 짐작된다.

"여기 경찰도 있습니다."

우리의 시선은 우르르 경찰이 있다는 곳으로 몰려갔다.

"진짜네. 구경꾼들이 오갈 통로를 만들고 있나 봐."

회초리 같은 막대를 들고 부지런히 교통정리를 하는 포졸의 모습을 용케도 찾아냈다.

"맞아요. 예나 지금이나 이런 날은

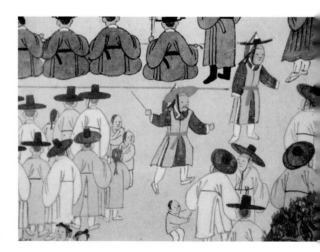

포졸들이 고생이 많지요. 혹시 사고라도 나면 위에서 경을 칠 테니 여간 신경 쓰이는 게 아닐 거예요."

정말 포졸의 표정이 '이 선 넘지 마시라니까요'라고 말하고 있는 것 같았다. 사람 사는 게 거기서 거기라더니 200년 전의 연회 현장은 오늘날의 축제 현장과 별반 달라 보이지 않았다.

"여기 이분들은 뭘 하고 있는 걸로 보이나요?"

큐레이터가 가리키는 곳에서 한 사내가 포졸에게 먹살잡이를 당하고 있었다. 포졸이 화가 단단히 난 모양이었다.

"아니, 여기서 노상방뇨를 하면 어찌합니까."

"딸꾹. 하도 급하니까 그랬지. 딸꾹. 한 번만 눈감아 줘이."

"이 양반이, 아무리 급해도 그렇지. 저기 공중 뒷간이 있으니 냉큼 가 보쇼."

우하하하! 그들의 표정과 몸짓을 보자 그만 웃음보가 터져 버렸다. 감히 평안 감사의 취임 연회에서 볼일을 보다니, 정말 추태가 이만저만이 아니다.

"야, 너 왜 그래?"

친구가 내 옆구리를 쿡쿡 찌르며 말했다.

"뭐가?"

어리둥절한 표정으로 물었다. 뭐가 잘못됐는데 그러지?

"말씀하고 계신데 갑자기 크게 웃었잖아."

친구는 당황해하고 있었다. 그러고 보니 모든 이들의 시선이 내게로 쏠려

있었다. 모두 함께 웃는 줄 알았는데 웃은 사람은 나 혼자뿐이었던 것이다. 학생들 모두 진지한 표정으로 다음 설명을 기다리고 있을 뿐, 아무도 웃지 않았다. 정말 이상한 일이었다. 난 분명 누군가 그림 속 포졸처럼 말하는 것을 들었는데, 혼자만의 착각이었나?

"자, 다음에는 여기. 여기에서는 무슨 일이 벌어지고 있나요?"

큐레이터가 가리키는 쪽을 보자 이번엔 '픽! 픽! 픽!' 때리는 소리가 들렸다. 누군가 싸움박질을 하고 있는 모양이었다.

"야! 내가 부벽서당 짱인데 너 같은 조무래기가 감히 내 앞에서 까부는 거냐?"

"뭐? 너 내가 누군 줄 알아? 내가 바로 평안 감사 아들이다. 이놈아!"

"어쭈구리, 내가 그 말을 믿을 성싶냐?"

"그럼, 오늘이 네 제삿날인 줄 알아라!"

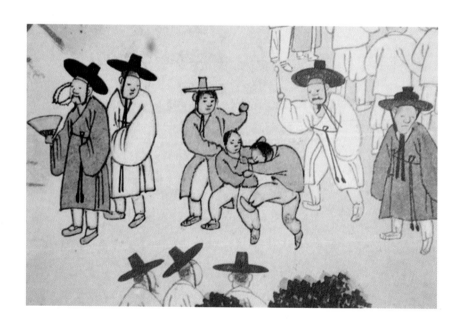

학동들이 서로의 옷을 부여잡고 주먹다짐을 하고 있었다. 여차하면 발길질도 마다하지 않을 기세였다.

"아니 이놈들이! 어서 그만두지 못해!"

주변의 어른들이 싸움을 말려 보려 하지만 그때나 지금이나 애들이 어른 말 안 듣는 것은 한결같다.

"우하하하하! 쟤들 좀 봐. 너무 웃겨."

웃음이 나서 배가 아플 지경이었다. 세상에 불구경 다음으로 싸움 구경이 재미나다던데 그 말이 참말이었다. 이렇게 재미있는 장면을 곳곳에 숨겨 놓다니. 단원 김홍도란 분을 만나 본 적은 없지만 정말 웃음과 해학이 넘치는 분이리라 생각되었다.

"거기 학생!"

한참 웃고 있는데 싸늘한 기운이 주변을 감싸는 것을 느꼈다. 웃음이 저절로 멈췄다. 어? 뭐가 어떻게 된 거지? 큐레이터 선생님이 굳은 표정으로 누군가를 지목하고 있었다. 단단히 화가 나신 것도 같았다. 그런데 문제는 그 손가락이 가리키는 주인공이 바로 나라는 사실이었다.

"거기 웃는 여학생!"

"네?"

얼떨결에 대답을 해 버렸다.

"왜 웃는 거지요? 내 설명에 뭐 문제라도 있나요?"

"아니, 그게 아니고……. 저는 그냥…… 소리가 들려서…….."

"소리요? 무슨 소리가 들렸나요?"

큐레이터 선생님은 상당히 언짢아하며 물었다.

"분명히 쟤들이 싸우는 소리가 들렸…….."

나는 뒷말을 흐리고 말았다. 주변의 눈총이 너무 따가워 더는 말을 이을 수가 없었다.

"흠흠, 그래요. 그래도 앞으로 설명 중에 웃는 것은 좀 자제하세요."

나는 얌전히 고개를 끄덕였다. 의도하지는 않았지만 수업을 방해한 꼴이 되어 버린 것이다.

"자! 보시다시피 평안 감사의 위세에 눌려 숨소리도 못 내는 구경꾼은 아무도 없지요? 역시 풍속화의 대가다운 면모가 아닌가 싶군요. 또한 200년의 세월이 흘러도 식지 않는 인기의 비결은 아무나 흉내 낼 수 있는 것이 아니지요. 자, 그럼 이번에는 강의실로 이동해 단원의 작품을 모사해 봅시다. 그림을 그리다 보면 화가의 마음을 더 잘 들여다볼 수 있을 테니까요."

"네!"

대답과 함께 학생들은 모두 전시관을 빠져나갔다. 전시실에는 어느새 나 혼자 남게 되었다. 그러나 나는 자리를 뜰 수 없었다. 무엇인가 석연치 않은 것이 남아 있어서였다.

'분명 소리가 들렸는데?'

나는 그림에 바짝 붙어 다시 한 번 싸움을 하는 아이들을 찾아보았다. 불끈 쥔 주먹, 다부진 입술, 매서운 눈썹, 한껏 굽은 어깨, 붓 선 하나하나의 움직임을 찬찬히 따라가며 화가가 그림을 그렸을 그 순간을 떠올려 보았다. 그러나 아무 변화가 없었다. 아무 소리도 들리지 않았다. 그럼 그렇지. 내가 착각을 한 것이었다. 그림이 말을 할 리가 없지 않은가. 피식 웃음이 났다. 스스로 생각해도 좀 우스웠다.

"임자, 오늘은 어디로 갈라 하나?"

"오늘이 마침 장날이잖아요. 요 앞에 장에 가면 좀 팔릴라나 모르겠어요."

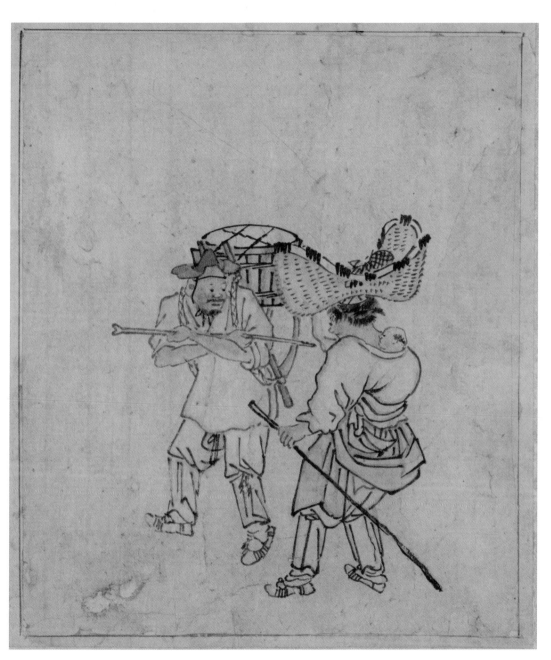

〈행상〉, 『단원 풍속도첩』(보물 제527호), 18세기, 종이에 담채, 27.7x23.7cm, 국립중앙박물관.

"우리 개똥이가 어려서 임자가 업고 댕기느라 고생이 많소."

전시실을 나오려고 걸음을 옮기는데, 이를 어쩌나. 또 다시 소리가 들렸다. 장사를 나가는 부부의 모습을 담은 김홍도의 〈행상行商〉이라는 풍속화에서 나오는 소리였다. 등짐장수인 남편은 나무통을 지게에 얹고 이제 막 길을 나서려 하고 있다. 아내 또한 살림에 보태겠다며 갓 돌이 지난 아이를 업고 광주리를 머리에 얹은 채 나서는 모양이다. 가느다란 막대기 하나로 몸을 지탱하고 있는 아내를 바라보는 남편의 눈빛이 애잔하기 그지없다. 그건 그렇다 치고, 이번에도 장사를 나가는 아내와 남편이 서로를 살뜰하게 챙기는 말소리가 그림에서 들렸다.

'에이 설마, 그림이 말을 하다니. 말도 안 돼.'

나는 손가락으로 귀를 후볐다. 귀에 티가 들어간 것이 분명했다.

"임자, 조금만 참어. 내가 열심히 벌어서 당신 호강시켜 줄 거구만."

"개똥이 아부지, 깨방정 그만 떨고 어여 가요. 너무 늦지 말구요."

어? 헛것이 들리는 것이 아니었다. 분명 둘은 서로에게 말을 하고 있었다. 남편이 아내의 어깨를 두드리며 다독이는 모습을 보았다. 서로 헤어져 그림 밖으로 걸어 나가는 모습도 보았다. 헛것이 들리는 것으로 모자라 이제는 헛것이 보이고 있었다. 도대체 어떻게 된 것일까? 그때였다. '어! 어!' 찰나의 순간이 지나고, 나는 더 이상 그곳에 없었다.

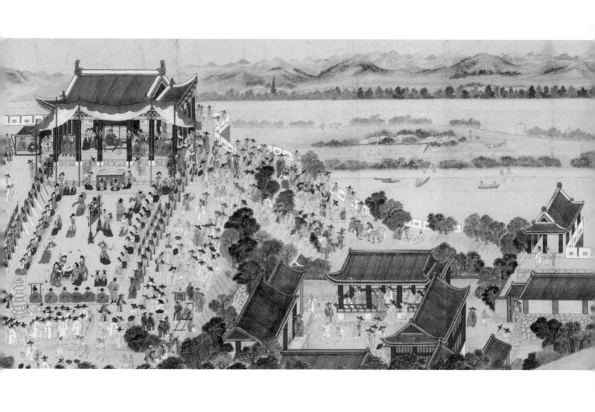

1장

저잣거리에서
단원을 만나다

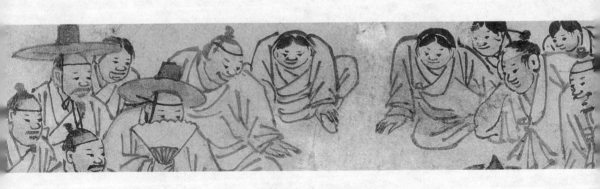

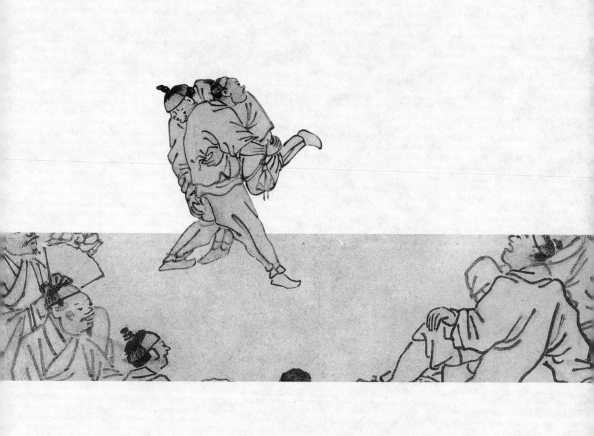

과거로 떠나는 여행

익숙한 거리였다. 처음 와 봤음에도 꽤나 눈에 익은 풍경이었다. 저 멀리 보이는 것이 광화문이고, 그 위에 앉은 것이 인왕산인 것으로 봐서는, 분명 종로의 어디쯤일 것 같았다. 길 양편으로 초가와 기와를 얹은 집이 두서없이 늘어서 있고 그 앞으로 떡장수, 엿장수, 약장수, 달걀장수, 생선장수, 소금장수, 쌀장수, 짚신장수, 나막신장수, 독장수, 옹기장수, 광주리장수, 숯장수, 나무장수, 책장수, 종이장수, 밥장수, 술장수, 봇짐장수, 등짐장수, 장돌뱅이까지 조선 천지의 장사꾼이란 장사꾼은 다 모여 있었다.

"한 푼만 깎아 줘이."

"안며. 우리 집 물건은 임금님도 신주단지 모시듯 한다는 걸 몰러!"

한 닢이라도 더 깎자고 생떼를 부리는 손님과 장사꾼의 실랑이가 보기 싫지 않았다. 차라리 안 팔겠다며 배짱을 부리는 주인과 그 말에 속을 성싫으냐며 돌

아서는 척하는 손님의 모습은 영락없는 조선의 시장통 풍경을 연출하고 있었다.

'여기가 어디지?'

사극 세트장같이 보이는 이곳은 어디일까? 그리고 이 사람들은 누구지? 나는 주변을 두리번거리며 사람들을 둘러보았다. 연기를 하고 있는 것처럼 보이지는 않았다. 모든 이들의 행동거지 하나하나가 꾸밈이 없고 자연스러웠다. 그럼 지금 이 상황은 대체 뭐란 말인가? 그때였다. 아이를 업은 아낙이 장사꾼들 사이를 비집고 들어가 머리에 얹은 광주리를 내려놓는 모습이 보였다.

'어! 저분은 본 적이 있는데.'

아낙은 다름 아닌 등짐장수의 아내였다. 아침나절에 남편과 애틋한 이별을 한 개똥이 엄마 말이다. 그런데 그림 속에서 본 아낙을 지금 눈앞에서 만나다니 이게 어떻게 된 일인지 통 모르겠다.

"이것 좀 봐요. 내가 새벽에 산에 가서 직접 따온 거예요."

개똥이 엄마는 광주리에 가득 담긴 푸성귀를 들어 보이며 내게 말을 걸었다. 푸성귀를 팔려는 심산인 듯했다. 그때 문득 개똥이 엄마가 남편에게 했던 말이 떠오른 것은 우연의 일치였을까? 개똥이 엄마는 옆 마을에 장이 서서 개똥이를 업고 그곳에 갈 예정이라고 했다. 장에 가면 나물을 좀 팔 수 있지 않겠냐고 말했던 것도 기억이 났다. 그렇다면, 절대 그럴 리야 없겠지만, 그런 일은 세상에 있을 수 없겠지만, 혹 이곳이 개똥이 엄마가 가려고 했던 옆 마을의 장터? 왠지 그럴 것 같

다는 생각이 들었다. 무슨 이유에서인지 개똥이 엄마가 가려던 상터에 내가 와 있는 것이다. 허무맹랑한 소리로 들릴지 모르지만, 여기는 조선이었다. 더 분명히 말하자면 조선의 저잣거리였다. 천하의 내로라하는 장인들의 공예품부터, 팔도의 산과 들을 누볐음직한 산물과 왕서방을 명월이보다 유명하게 만든 청나라 비단까지 없는 것 없이 다 나와 있는 조선의 시장통이란 말이다.

어떻게 된 일일까? 나는 왜 여기에 있는 것일까? 분명 조금 전까지 미술관에서 그림을 보고 있었는데 지금은 조선의 저잣거리 한가운데에 서 있다니. 어떻게 이런 일이 가능하냔 말이다. 도깨비에게 홀린 기분이 이러할까? 요즘 세상에 무슨 도깨비가 있을까마는, 그렇지 않고는 달리 설명할 길이 없었다. 혹시 꿈일까? 그럴지도 모르겠다. 꿈속에서는 종종 얼토당토않은 것이 당연하게 여겨지기도 하니까. 그래! 이는 분명 꿈이다. 나는 볼을 힘껏 꼬집었다. 아, 아……
아팠다! 차라리 꿈이라면 좋겠다 싶었는데 꿈은 아니었다. 그렇다면 이것은 전혀 예상치 못한 현실. 그리고 지금 내게 닥친 어이없는 현실이란 말인가?

에이, 모르겠다. 걱정한다고 해결될 문제가 아닌 것 같았다. 마음을 달리 먹어 보자. 어차피 세상 모든 일에는 이유가 있다 하니 이곳에 오게 된 데도 분명 이유가 있을 것이다. 그러니 기다려 보면 무슨 수가 생기겠지. 기왕지사 이렇게 된 일, 조선의 장터 구경이나 실컷 해 보는 것도 나쁘지 않을 듯했다. 이렇게 생각하자 갑자기 기분이 홀가분해졌다. 좀 전까지 가지고 있던 불안한 마음들이 다 어디로 날아갔는지 모르게 가벼워졌다. 마음 한 조각 달리 먹은 것만으로 이렇게 기분이 바뀐다는 것도 좀 이상한 일이었지만, 나는 굴하지 않고 시장통 구경에 나섰다.

조선의 저잣거리에는 장사꾼만 있는 것은 아니었다. 다양한 구경거리가 즐비한 요지경 같은 곳이었다. 팔뚝만한 차돌을 맨주먹으로 깨는 차력사의 묘기

를 시작으로, 심봉사의 한을 굽이굽이 풀어내는 장님 악사의 애절한 소리가 들려왔다. 책을 읽어 주는 남자인 전기수의 곡진한 이야기도 흥미로웠으며, 쌈짓돈을 던지며 다음 이야기를 재촉하는 구경꾼들도 큰 볼거리였다. 데굴데굴 재주를 넘는 원숭이가 있는가 하면, 깨진 바가지를 들고 구걸하는 거지도 있었고, 주막에 앉아 술로 지친 몸을 달래는 보부상과, 분내를 풍기며 뭇 사내들의 마음을 홀리는 기생들, 쓰개치마로 얼굴을 가린 여염집 아낙 등 온갖 인간 군상이 각기 제 할 일을 하며 바쁘게 지나가고 있었다.

"저, 저, 옷 입은 꼬락서니하고는. 애비도 애미도 없는 막돼먹은 놈이구먼."

"어허, 말세야, 말세. 하여튼 요즘 젊은 것들은 조상님 전에 부끄러운 줄을 몰라."

시장 구경에 정신이 팔려 있는 나를 보고 백발이 성성한 영감님 두 분이 던진 말이었다. 아무래도 내 후드티와 스키니진이 못마땅하셨나 보다. 알고 보면 지금 유행하는 옷인데, 조선에서 대접을 받기에는 너무 이른가 보다. 예나 지금이나 어르신들 무섭고 엄하기는 매한가지인지라 나는 얼른 자리를 피했다. 왁자지껄한 한 무리의 사내들이 눈에 들어왔다. 아무래도 씨름판이 벌어진 모양이었다. 당시 씨름은 장터에서 흔히 볼 수 있는 풍경이었다. 와! 이보다 더 좋은 볼거리가 있을까 싶어 서둘러 걸음을 옮기려는데, 무엇인가가 발에 걸려 거치적댔다.

'아니, 이것은?'

괴나리봇짐이었다. 물건을 넣어 등에 메고 다니는 큰 주머니 말이다. 무명으로 성기게 만든 봇짐 위에 내 신발 자국이 선명하게 남아 버렸다. 에구머니나! 조선에까지 와서 이 무슨 추태인가. 주인이 볼세라 봇짐에서 서둘러 발자국을 털어내려는 찰나였다.

"그 정도면 됐네. 이제 그만하게나."

그 말에 놀라 돌아보니 단정한 차림의 선비가 나를 보며 서 있었다.

"너무 놀라지 말게나. 자네가 온다는 연통은 미리 받았네."

선비는 놀라지 말라 하였으나 나는 놀라지 않을 수 없었다.

그 생김이 빼어나게 맑으며 키가 훤칠하게 큰 것이 분명 속세에 사는 사
람이 아니다.

<div align="right">홍신유洪愼猷, 1722-1785, 「금강산시金剛山詩」</div>

선비는 단원檀園 김홍도金弘道,1745-1806?였다. 조선의 천재화가 김홍도! 겨레의
자랑이자 조선을 대표하는 화가라 손꼽히는 그가 약속이라도 한 듯 그곳에서
나를 기다리고 있었다. 옥같이 아름다운 얼굴, 신선 같은 풍채, 선한 눈빛. 그의
작품 속에서 보이는 인물들의 모습 그대로 그는 거기에 서 있었다. 그리고 나는
단번에 알아보았다. 그가 단원 김홍도임을.

"뭘 그리 놀란 토끼처럼 서 있는 겐가. 화폭에 담기에는 자네의 복장이 어울
리지 않네. 차라리 이리 와서 먹이나 갈면 어떠하겠나? 이 또한 수련의 한 방편
이거늘."

먹을 갈라고? 여부가 있을 턱이 없었다. 18세기 조선의 예술계를 주름잡던
단원 김홍도 선생의 명이 아닌가. 그가 그림을 그리는 모습을 볼 수 있는 것만
으로도 더없는 영광인 것을. 그런데 먹을 갈아 달라니, 이는 다시없을 금쪽같은
기회였다. 어느새 난 그의 옆에 다소곳이 앉아 먹을 갈고 있었다. 사람 낯가리기
로는 단원만큼 유명한 나였지만, 지금 이 자리는 오래된 벗을 만난 것같이 편안
하고 친숙했다. 그나저나 200년이라는 세월을 훌쩍 뛰어넘은 우리의 만남은 이
렇듯 서툴게 먹을 갈면서 시작되었다.

상놈, 양반과
한판 승부

먹을 가는 것 또한 도道라고 하였던가? 내가 먹을 가는지 먹이 나를 가는지 헷갈릴 만큼의 시간이 흘렀다. 화가가 그림을 그리기에 앞서 먹을 갈며 마음을 다독이는 것 또한 수련이라 하던 단원은 어디 가고, 나만 홀로 남아 먹을 갈고 있었다.

'근데 내가 지금 여기서 뭐 하고 있는 거지?'

뒤늦게 솟아난 생각이었다. 내가 어쩌다 단원 김홍도의 시종이 되어 먹을 갈고 있느냔 말이다. 그리고 이 상황을 아무렇지도 않게 받아들이고 있는 나는 도대체 뭐란 말인가. 일단 여기에 어떻게 왔는지부터 따져 봐야 했다. 미술관에서 단원의 작품을 보고 이런 대가로부터 그림을 배울 수 있으면 원이 없겠다 생각을 했다. 그런데 생각이 현실이 되었고, 나는 지금 단원이 그림을 그릴 수 있도록 충실히 먹을 갈고 있다. 설마 대가에게 한 수 배우고자 했던 소녀의 간절

한 열망이 이루어진 것일까? 그럴지도 모르겠다. 그런데 나는 그렇다고 쳐도 남들이 묻는다면 이를 뭐라 설명해야 할까? 21세기를 사는 내가 18세기 조선의 저잣거리에서 단원 김홍도를 만난 이 상황을 말이다.

"설명할 필요가 없네."

단원이었다.

"네?"

화들짝 놀라지 않을 수 없었다. 속마음을 완전히 들켜 버렸다.

"때가 되면 다 알게 되어 있으이."

단원은 차분하게 말했다.

"한데 먹은 다 갈았는가?"

아차차. 그의 말에 나는 다시 먹을 갈기 시작했다. 꼬리에 꼬리를 물던 의문을 싹 잊은 채.

"나쁘지 않군."

그는 솥에 끓이는 엿처럼 걸쭉해진 먹을 보며 만족스러워했다.

"당장이라도 일필휘지의 실력을 보여 주실 듯하더니만, 어디를 이리 바삐 돌아다니시는 겁니까? 이러다 씨름 시합이 다 끝나 버리겠습니다."

툴툴대는 내 말투에 단원은 빙긋 웃을 뿐이었다.

"어허, 급하면 먹이 고울 리 없으니 도를 닦는 마음으로 정성을 다하시게. 나는 이 시합이 끝나기를 기다리고 있는 것이라네."

시합이 끝나기를 기다리고 있다? 우문현답인가? 한숨에 몰아 그리기로 유명한 단원이었다. 시합이 끝나기 전에 후딱 그리고 다음 작품을 위해 이동할 줄 알았는데, 시합이 끝나기를 기다리고 있다니. 대가도 풍월을 울리기까지는 많은 준비가 필요한가 보다. 어느새 시합은 막바지로 치닫고 구부정한 자세로 먹

을 갈며 단원이 그림 그리기를 기다린 지도 한참이 지났다.

"참 나, 도대체 뭘 기다리는 건지."

기다림에 지친 나는 씨름판을 찬찬히 둘러보았다. 선수들을 가운데 두고 동그랗게 앉아 있는 씨름판의 사내들. 각기 다른 복장과 머리를 하고, 각기 다른 자세로 구경 중이다. 그러나 관심사는 오직 하나! 누가 이길 것인가. 시합 중인 선수를 쳐다보는 구경꾼들의 표정 또한 각양각색이다. 입을 헤벌쭉 벌리고 보질 않나, 촐싹대며 히히 웃질 않나, 이기든 지든 나 몰라라 만사태평이기도 하고, 자기편이 진다며 안절부절 못하기도 하고.

"아이고, 다리야."

구경꾼들을 구경하며 쪼그리고 앉아 있자니 다리가 저려 왔다. 그러고 보니 시합이 시작된 지도 한참이 지났다. 저들도 다리가 저린지 다리를 폈다 오므렸다 하기 바빴다. 아예 팔을 괴고 누워 버린 이도 있었다. 더운 날씨에 갓을 삐딱하게 쓰고 얼굴을 부채로 쓱 가리고 있는 이도 있고. 그러고 보니 부채를 들고 있는 사람들이 한둘이 아니다. 미동도 없이 앉아 있던 단원이 금세 부채를 꺼내 들었다.

"단옷날 더위를 타지 말라며 부채를 건네는 풍습을 알고는 있는가? 나도 부채를 하나 선물 받았네."

그렇구나. 단오에 부채를 선물하는 풍습이 있어 너도나도 들고 있는 것이구나. 이 더운 날에 나만 부채가 없었다. 내 더위가 물러가라 빌어 주는 고마운 이가 없으니 돌아오는 여름은 참으로 무더우리라. 21세기에는 그러한 전통이 사라졌다는 것이 새삼 아쉬웠다.

"계속하시게"

"네?"

"그렇게 머릿속에 그림을 계속 그려 나가란 말이네."

도통 무슨 말인지 모르겠다.

"충분히 공감이 되어야 한숨에 휘몰아 그릴 수 있는 것이네. 먼저 한 가지 묻고자 하네. 자네는 저 놀이를 보며 무엇을 표현하고 싶은가?"

"음, 그야 박진감이죠. 씨름이란 이기고 지는 승부가 있는 놀이라 박진감이 더하니까요."

"그렇지. 그럼 자네 말마따나 박진감을 더하기 위해 선수들을 중앙에 놓고 관객의 시선이 한 시점으로 모일 수 있는 원형 구도로 그려야겠군. 그래야 힘겨루기 중인 선수들에 집중할 수 있을 테니. 그리고 또 뭐가 있을꼬?"

이제야 좀 말이 통하는 듯했다.

"순간 포착도 중요하겠죠. 선수가 상대편을 들배지기나 안다리걸기로 넘어뜨리는 순간을 그리면 박진감을 제대로 표현할 수 있지 않을까요?"

"오호라! 찰나를 그리잔 말이지. 좋아. 하나 넘겨 버리면 박진감은 더하겠으나 긴장감이 떨어지지 않겠나. 상대의 힘의 균형이 무너지기 직전의 모습을 그리는 게 더 아슬아슬한 맛이 있을 것이네. 승부가 나 버린 그림은 맥이 빠지는 법이거든."

순간 단원의 붓이 공책만한 한지 위에서 빠르게 움직였다. 눈 깜짝할 사이, 으라차차! 붓끝에서 건장한 사내 둘이

보란 듯 걸어 나왔다. 한 사내가 다른 사내를 번쩍 들어 올린 채로 말이다.

힘을 겨루는 두 사내의 가슴팍 사이로 팽팽한 긴장감이 흐른다. 앞에 보이는 사내는 '내가 질쏘냐?' 입술을 꽉 깨물고 눈마저 부리부리하게 뜨고 있다. 꼭 이기리라는 굳은 결의가 튀어나온 광대뼈만큼이나 단단해 보인다. 이에 비해 뒤에 선 사내는 미간이 종이처럼 구겨진 것이 앞 사내의 기세에 눌려 당황한 흔적이 또렷하다. 한쪽 발이 공중으로 들리고 균형이 앞으로 쏠린 것으로 봐서 이자가 이기기는 영 힘들어 보인다. 사내에게는 미안한 말이지만 큰 이변이 있지 않는 한 입술을 꽉 깨문 사내가 미간이 구겨진 사내를 넘어트리고 천하장사의 명예를 거머쥐리라. 그나저나 참으로 신묘하다. 이런 심정의 묘사가 한 번의 붓질로 가능하다는 것이 말이다.

"그런데 단원 선생님, 오른편에 그리신 짚신과 고무신은 무엇을 의미하는지요?"

"선수들의 것이라네. 아래의 짚신은 앞 선수의 것이고 위의 고무신은 뒤쪽 선수의 것이지. 선수들의 옷을 살펴보면 알 수 있네."

그러고 보니 두 선수 다 버선발이긴 하나 앞쪽의 건장한 사내의 옷은 간편한 서민의 복장인 반면에, 뒤쪽 사내의 옷은 바지를 무릎 아래로 단정히 맨 것이 격식을 제대로 갖춘 모습이었다.

"앞 선수는 평민의 복색을, 뒤쪽 선수는 양반의 복색을 하고 있지. 이제 저 신발의 임자가 누구인지 감이 오는가?"

물론 짚신은 일꾼의 것일 테고, 고무신은 양반의 것일 테다. 그러니까 씨름판의 사내들은 신발을 벗듯 신분을 벗고 시합에 공평하게 임하고 있다는 말이다.

"하오나 한 가지 의문이 드는 것은 여전합니다. 이 자리에서 시합을 열 번은

넘게 지켜봤는데 그중에는 양반이 이긴 시합도 적지 않았습죠. 그런데 굳이 평민의 복장을 한 이가 이긴 시합을 그리신 이유는 무엇인지요?"

나는 금세 옛날 말투를 익혀 쓰고 있었다. 이것이 옛사람들 사이에서 티 나지 않게 행동하는 가장 좋은 방법이라 여겼기 때문이다.

"어허, 정녕 무딘 사람이로세. 그리 대중의 마음을 모르고서 무슨 예술을 배우겠다고 설레발인가?"

200년이라는 시간의 간극 때문일까? 말 한 마디, 행동 하나에 타박이 너무 심하다. 정말 초면부터 너무하신 것 아닌가. 이런 나의 생각을 눈치라도 챘는지 단원의 목소리가 조금 누그러졌다.

"속화俗畵는 대중을 위한 그림이네. 누구나 즐길 수 있는 그림이지. 씨름 또한 신분의 제약을 떠나 오직 실력으로만 상대를 제압할 수 있는 놀이라네. 평민도 양반도 평등한 세상이 바로 씨름판일세. 그러니 양반이 허공에 들려 꼼짝달싹 못하는 모습에서 이 그림의 긴장감이 완성되는 것이야."

그렇다. 양반이 평민을 이기는 시합이라면 다수를 차지하는 평민들의 마음이 편치만은 않을 것이다. 양반들이야 가진 자들이니 시합에서 한 번 지는 것이 뭐 대수이랴마는 평민이 진다면 그림을 감상하는 그네들의 심정이 씁쓸하지 않을까. 그러니 이 설정은 긴장감은 높이고 신분의 서러움도 달래 줄 수 있는 일거양득의 효과를 노린 것이란 말이렷다.

"그렇지. 영 맹꽁이인 줄 알았더니 그렇지만은 않은가 보이. 그림은 그렇게 보는 이와 그리는 이의 마음이 합쳐져 비로소 진가를 발휘하는 것이라네. 알겠는가?"

보는 이의 마음과 그리는 이의 마음이 합쳐져 빛을 발한다? 안다고 해야 하나 모른다고 해야 하나. 한지 위에는 단지 두 명의 선수와 짚신, 고무신이 그려

져 있을 뿐이었다.

"아니, 너무하신 것 아닙니까! 선수만 딸랑 그려진 그림을 보고는 뜻하시는 바가 뭔지 모르겠습니다. 이것은 삼척동자가 와도 모를 일입지요. 지금 너무 앞서 가는 것이 아닙니까?"

"흠, 그랬는가. 미안하이. 내 너무 서두른 감이 없지 않았네. 그렇다면 위에서부터 찬찬히 구경꾼들을 채워 보세나. 삼척동자도 알 수 있게 만들어 줌세. 보다시피 놀이란 신분과 나이의 차별 없이 즐길 수 있는 문화였다네. 그러니 대중을 위한 그림을 그리기에는 아주 적합한 소재지. 난 이 작은 화폭에 내 그림의 감상자가 되어 줄 사농공상士農工商(선비, 농부, 공장, 상인 등 백성을 나누는 네 가지 계급)의 사람을 죄다 그려 넣을 심산이네. 그림 속에서 자신의 모습을 발견하면 얼마나 신이 나겠는가. 하하하."

그렇구나. 그저 평범한 한나절의 일상을 그린 그림으로만 알았는데, 이리도 많은 의미를 담고 있었구나.

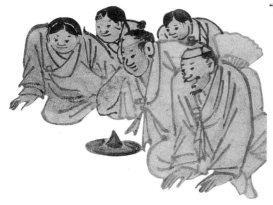

"그런데 서로 다른 신분의 사람을 어찌 표현하실 예정인지요?"

단원의 손에 세필이 들리자마자 오른편 위의 공간에 사람들이 들어와 앉았다. 좀스러운 수염을 단 좀생이 영감이 입을 '히' 벌리고, 그 옆에 건장한 체구의 젊은이는 팔을 괴고 누웠다. 그 뒤로 눈이 초롱초롱 빛나는 떠꺼머리 아이들도 셋이나 자리를 잡았다.

"팔을 괴고 누운 젊은이는 이제 막 장가를 들어 상투는 틀었지만 수염은 없

네. 수염이 자라려면 나이를 더 먹어야겠지. 그이의 앞에 뾰족한 벙거지를 그려 놓았네. 양반가의 자제는 아니란 말이지. 그러나 얼굴이 복스럽고 건장하지 않은가. 신분이 뭐 그리 대수인가. 지금 이 순간 놀이를 즐기면 그만이지."

벙거지의 주인은 정말 즐거워 보였다. 자기가 나서면 씨름판의 사내들을 다 평정할 수 있으리라 자신만만해하며 씽긋 웃고 있었다.

"왼편에는 양반님네들을 앉혀 보세나. 양반이라고 꼭 근엄할 필요는 없지. 뻔한 이야기를 뻔하지 않게 그리는 게 내 그림의 묘미일세."

왼편은 의관을 잘 차려입은 양반들의 자리였다. 그네들이 즐겨 쓰는 갓이 여럿 보였다. 입을 벌리고 무릎을 탁 하니 치며 승리를 점치는 양반, 판을 어찌 되돌릴 수 없을까 안타까워하는 양반, 뭐가 그리 초조한지 부채로 얼굴을 가리고 차마 시합을 보지 못하는 양반, 형제인지 쌍둥이인지 의좋게 앉아 버선발로 출전을 기다리는 양반, 땀내 풀풀 나는 씨름판에 어울리지 않게 갓을 똑바로 쓰고 온화한 표정을 짓고 있는 양반들의 모습이 왼편 한 귀퉁이를 떡하니 차지했다.

이번엔 붓이 아래쪽으로 움직였다. 그러자 부채질까지 곁들이며 덤덤하게 시합을 지켜보는 또 다른 무리의 양반들과 선수가 자기 쪽으로 넘어질까 당황해하는 이들의 모습이 그림을 채워나갔다. '저 거구들

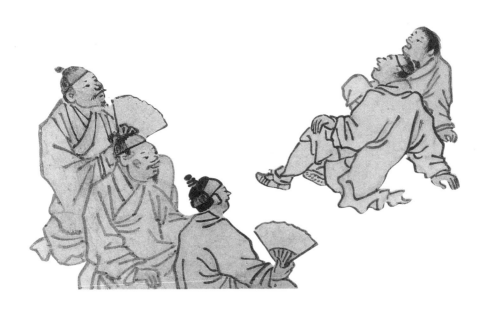

이 우리를 덮치는구나.' 팔로 땅을 짚고 입을 벌린 채 이러지도 저러지도 못하는 모양새로 말이다. 그나저나 작은 점 하나 꾹 찍고, 짧은 획 하나 쭉 그어 이렇듯 다양한 군상의 모습을 그려 내다니, 역시 조선의 천재화가 단원 김홍도는 달라도 많이 달랐다.

"그런데 뭔가 답답하지 않은가? 너무 꽉 짜여진 느낌이야."

붓질을 다 마친 단원이 넌지시 말을 던졌다.

"그러게요. 어째 모두 한곳만을 보는지요."

"그러게 말이네. 긴장을 풀어 줄 무언가가 필요하지. 저기 보이는 엿장수를 한편에 넣고, 엿 파는 데 집중하게 만들어 보도록 하지. 시선을 바깥에 두도록 그리면 되네. 화면 밖에도 구경꾼이 아주 많다는 의미지."

"그럼 너머에 더 많은 이들이 있음을 상상하게 해 주자는 말씀이시죠?"

"그렇지. 자, 이러면 좀 해소가 되었는가?"

금세 엿장수가 씨름판에 등장했다. 벌어들인 엽전 석 냥을 자랑하며 오늘따라 왜 이리 장사가 잘되나 꽤나 만족스러운 표정이었다.

"그래도 아직 웃음이 부족한 듯합니다. 저기 저 꼬마가 엿장수에게 달려가는 모습을 그려 보면 어떨지요?"

"어디 보자. 화면 속 큰 움직임은 선수들로 족하네. 움직임이 너무 많으면 산만해질 수 있어. 그래서 엿장수도 호객 행위를 하지 않고 서 있기만 한 거지."

단원은 그림을 전체적으로 한 번 훑어보고는 말했다.

"이렇게 하지. 여기에 꼬마 녀석의 뒤통수를 그려 넣고 고개만 살짝 비틀어 엿장수를 보게 하는 거야."

단원은 화면 아래 중앙에 엿장수를 바라보는 꼬마의 뒤통수를 쓱싹 그려 넣었다.

"절묘하네요. 표정을 보지 않고도 엿이 먹고 싶은 아이의 절절한 심정이 느껴집니다. 피식 웃음도 나고요."

"허허, 그래. 때로는 다 보여 주는 것보다 살짝 감추는 것이 더 효과적이지."

"단원 선생님, 정말 말씀하신 대로 세대를 초월하는 대중적인 작품이 되었습니다요."

"으흠, 그렇게 봐 주니 고맙네그려."

칭찬에 답하는 단원의 목에 자못 힘이 들어가 있었다. 그럴 만도 하다. 그의 붓이 지나간 자리, 일세의 명작이라 불리는 단원의 풍속화가 그 모습을 드러냈으니 말이다.

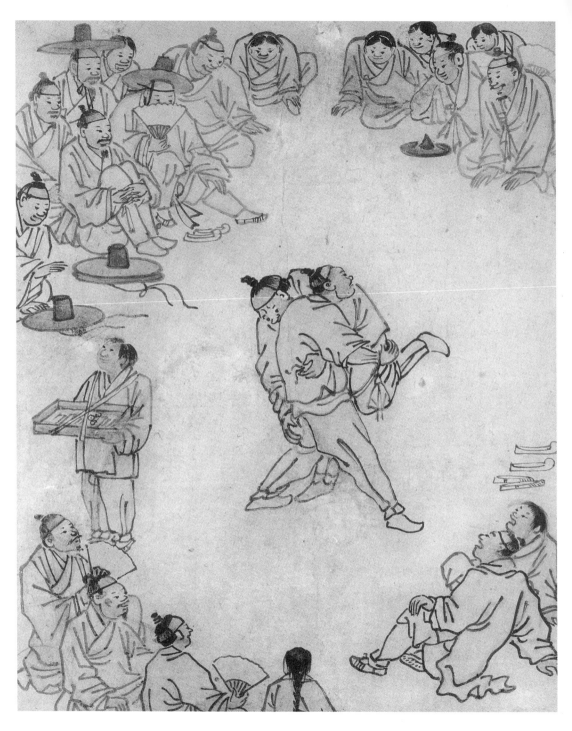

〈씨름〉, 『단원 풍속도첩』(보물 제527호), 18세기, 종이에 담채, 26.9x22.2cm, 국립중앙박물관.

단원 이전에도 풍속화는 그려졌다. 그 그림들을 한 번 본 적이 있는데, 풍속화의 생명이라 할 수 있는 해학과 생동감이 부족했다. 감정도 없고 마른 낙엽처럼 건조하기까지 했다. 아마도 양반 화가들이 그린 작품이라 서민들 삶의 현실을 담아내기에는 역부족이었을 것이다. 게다가 조선시대 풍속화는 문인화의 경지에 이르지 못한 저속한 그림으로 취급받아 선비화가들은 그리기를 꺼려했다. 양반임에도 풍속화에 큰 관심을 보였던 조영석趙榮祏, 1686-1761은 자신의 풍속화를 엮어 만든 『사제첩麝臍帖』의 표지에 "남들에게 보이지 말라. 어기는 자는 내 자손이 아니다"라는 경고문까지 적어 놓았다고 하니 말이다. 그러나 단원은 풍속화에 생명을 불어넣었다. 중인 출신으로 서민의 삶 속으로 마음껏 들어설 수 있었기에 가능했으리라.

김홍도는 일상의 풍속을 많이 그렸는데 대체로 저잣거리의 유곽과 여관의 길 떠나는 나그네, 땔나무와 오이를 파는 아낙의 모습, 스님과 비구니, 불자들과 봇짐을 지고 가는 거렁뱅이 등을 각각 교묘하게 그렸다. 부녀자와 아이도 일단 그림을 펼치면 웃지 않는 이가 없으니 이와 같은 화가는 없었다.

서유구徐有榘, 1764-1845, 『임원경제지林園經濟志』

"그 해설 한번 기막히구먼."
단원이었다.
"풍속화라는 장르를 꽃피우신 대가가 아니십니까. 이 정도는 약과입죠."
"허허허. 나로 인해 풍속화가 임금님도 즐기는 그림이 되었지. 그림을 보는 순간 과인이 껄껄 웃을 수 있는 그림을 그리라는 화제를 내 주시기도 했고. 그러

니 조선의 그림은 나 김홍도로 시작해서 김홍도로 끝났다고 할 수 있지. 어흠!"

순간 할 말을 잃었다. 단원은 그림만큼이나 대화에서도 해학이 넘치는 분이었다.

"하하하. 무색해하지 말게나. 내 그저 농을 쳐 본 것일 뿐이야. 진심이 아니었네. 어흠."

"그런데 단원 선생님 그림에는 보이지 않는 것이 있습니다."

나는 완성된 그림에 골몰하며 말했다.

"그래? 그게 무엇인가?"

"배경이 없습니다."

"허 참, 그게 무슨 대단한 발견이라고 이러는가. 배경이 없는 게 내 그림의 특색이네."

단원은 김이 샌다는 듯이 말했다.

"배경을 그리지 않는 특별한 이유가 있으신지요?"

"뭐 특별한 연유가 있겠나. 복잡해서 생략했을 뿐이네. 보자마자 턱이 빠지게 웃으려면 한눈에 들어와야 하지 않겠나. 그림이 단순해야 한눈에 들어오는 법이지. 한마디로 보는 이들에 대한 배려란 말일세."

그렇구나. 그런 이유가 숨겨져 있었던 것이구나.

"좀 분명히 하고 싶어서 여쭸을 뿐입니다요."

"어허, 열 번을 말해 주면 한 번을 알아듣네그려. 그렇게 말해 줬는데도 보는 이와 그리는 이의 마음이 합쳐져 진가를 발한다는 말이 이해되지 않는가. 그렇다면 나는 더 이상 할 말이 없네."

그는 성큼 일어나서는 횅하니 가 버렸다. 고금에 전해 오는 모습과는 사뭇 다른 그의 변화무쌍함에 나는 무척 당황하고 말았다.

'저렇게 화내듯 가 버리시면 어떡하란 말이야!'

단원은 멀어져 가고 있었다. 갑자기 지금 여기서 뭐 하고 있나, 집에서 잠이나 늘어지게 잘 걸, 왜 이런 고생을 하고 있나 하는 후회가 마구 밀려왔다.

'아니다. 그래도 기왕 여기까지 왔는데……'

다시 정중하게 배움을 청하는 것이 가장 현명한 처신이라 판단했다. 나는 화구를 급히 챙겨 들고는 부랴부랴 단원의 뒤를 따르며 갖은 변명을 늘어놓았다.

"단원 선생님, 이제 알겠습니다. 그러니까 선생님의 그림은 화가의 일방통행이 아닌 화가와 감상자의 쌍방통행이라는 말씀이지요. 백 퍼센트 옳은 말씀입지요. 소녀가 뭘 모르긴 몰라도 선생님의 그림만큼은…… 어? 단원 선생님! 선생님! 같이 가요."

사라져 가는 단원의 뒤를 뱁새가 황새 따라가듯 열심히 쫓아갔다.

신명이 절로
나는구나,
얼쑤!

축지법이라도 쓰는 것일까? 그는 걷고 있었지만 제비처럼 빨랐고, 깃털처럼 가벼웠다. 그럼에도 여유가 있어 얼마든지 더 걸음을 빨리할 수 있을 것 같아 보였다. 고로 저만치 앞서 가는 단원을 따라잡는 것은 결코 쉬운 일이 아니었다. 이를 악물고 걸음을 빨리하려 하였으나 거리만 더 멀어졌다. 숨이 가빠지고 입에서 단내가 났다. 거기에 더해 어깨에 멘 단원의 봇짐은 천근만근의 무게로 나를 누르고 있었다.

"아이고 무거워. 봇짐 안에 벽돌이라도 들은 거야? 선생님! 잠시만요! 알겠다니까요."

단원은 걸음을 멈추고는 한 걸음도 못 떼고 있는 나를 돌아보았다.

"뭘 알겠다고 했더냐."

"웃음의 의미요. 선생님의 작품에 넘치는 익살과 해학은 바로 소통을 위한

것이지요. 헥헥. 작품을 보는 이가 턱이 빠지게 웃는다면 그이와 작품 사이에 소통이 이루어진 것이고, 웃음이란 바로 소통이 됐음을 알려 주는 신호인 것이고요. 휴, 한마디로 그림과 통했다 뭐 그런 거죠. 물론 고금의 어떤 화가도 사용해 본 적이 없는 파격적인 방편입니다요."

"해석이 나쁘지 않군. 그걸 혼자 알아낸 겐가?"

나는 숨을 몰아쉬며 절대 아니라는 듯이 고개를 흔들었다.

"천만에 말씀입니다. 다 고매하신 단원 선생님의 말씀에서 숨은 그림 찾듯 찾아낸 결과입죠."

단원의 얼굴에 보일 듯 말 듯 희미한 미소가 스쳤다.

"내가 왜 웃음을 방편으로 사용했다고 생각하느냐?"

"음, 그러니까…… 그것이…… ."

우물쭈물 대답을 못하고 있는데 다행히 단원이 먼저 답을 말했다.

"조선은 웃음이 없는 사회였네. 양반은 체면 때문에 웃을 수 없었고 백성들은 끼니 걱정에 웃을 새가 없었지. 웃음이 없는 사회는 긴장되기 마련이야. 그래서 나는 그림을 그려 사람들에게 잃어버린 웃음을 찾아 주기로 결심했지."

"모르긴 몰라도 웃음은 사람의 마음을 여유롭게 하는 힘이 있는 듯합니다."

나는 활짝 웃으며 답했다. 토라진 단원의 심사가 내 웃음으로 풀어지길 바라며 말이다. 웃음이 효과를 발휘한 것일까? 단원의 얼굴에도 웃음이 가득했다. 두고두고 보고 싶은 함박웃음이었다.

"하하하. 웃음은 소통이 되고 있음을 확인시켜 주는 가장 좋은 방법이 아닌가. 그림을 감상하는 이의 심경을 바로 알 수 있으니 말이야. 나는 광대 기질이 다분하여 남을 웃게 하면 저절로 힘이 솟는다네."

다른 이를 웃게 하면 힘이 솟는다. 뭔지 모르게 기운을 북돋아 주는 말이었다.

"단원 선생님, 제가 살고 있는 21세기의 문화 코드는 소통이라고 합니다. 그러고 보면 단원 선생님은 200년 전에 이미 웃음으로 소통을 시작하신 거네요. 지금에야 웃음이 흔하지만 조선이라는 사회에서 선생님의 그림은 정말 파격적이었겠어요. 그러니 200년이 지났는데도 여전히 통하는 것이지요. 그래서 제가 한 수 배우고자 하는 것입니다요."

이렇게 말하면 대부분의 사람들은 얼씨구나 좋아라 한다. 하나 그는 역시 고수였다. 시큰둥한 목소리로 되레 묻는 것이 아닌가.

"뭘 배우고자 한다고?"

"그러니까 200년 동안 지속되어 온 선생님의 인기의 비결 말이지요."

"그래? 그게 무엇이라 여기는가?"

"에이, 또 이러신다. 앞으로 차근차근 여쭈면서 알아가고자 합니다."

"그렇지. 급하면 체하는 법. 자네와 나 사이엔 급할 것이 없으니 하늘도 보고, 별도 보고, 임도 보고, 뽕도 따면서 멀리멀리 돌아가세나!"

단원은 도포자락을 휘날리며 앞장서 걸었다. 그가 다시 받아 준 것을 반기며 나도 그의 뒤를 따랐다. 어! 그런데 이것이 어찌된 영문일까? 화구가 담긴 단원의 괴나리봇짐은 어느새 가벼워져 있었다. 봇짐에서 짐을 덜어낸 것도 아닌데 저절로 가벼워진 것이다. 이것이 가능한 일인가?

"짐이 무거운가?"

단원은 무엇인가 알고 있다는 듯 물었다.

"아닙니다. 잠자리 날개처럼 가볍습니다."

"그래? 내가 거기에 특별한 벼루를 넣어 놨네. 자네의 답에 따라 돌덩이가 될 수도 깃털이 될 수도 있는 신통방통한 벼루지."

뭐라? 신.통.한. 벼루? 그런 벼루가 있다는 말을 듣도 보도 못했지만, 그보다

도 심보가 참으로 고약하시다. 처음 본 이에게 그런 고행을 시키다니.

"고행이라 생각하지 말게나. 쉽게 얻으면 가치를 모르는 법. 그 정도의 고행은 내가 걸어온 길에 비하면 아무것도 아니지. 배우고자 하는 마음이 있다면 불평불만은 고이 접어두고 따라오시게."

마음이라도 읽는 것일까? 속내를 들켜 심히 불쾌하였다. 하지만 그의 말에는 전적으로 동감하는 바다. 쉽게 얻으면 귀한지 몰라 쉽게 잃을 수 있음을. 단원은 다시 성큼 앞서 걸었다. 나도 따라 걸었다. 얼마나 걸었을까? 어딘가에서 가락이 들려왔다. 저쪽에서 여섯 명의 악사들이 어울려 대금, 피리, 해금, 장구, 북을 연주하고 있었다. 그 앞에서 한 소년이 신명나게 춤을 추는 모습도 보였다.

"여기서 멈추게. 저이들의 연희를 방해하고 싶지 않으이."

단원의 말에 나는 봇짐을 열어 화구를 바닥에 펼쳤다. 괴나리봇짐 속에는 없는 게 없었다. 벼루, 종이, 먹, 붓은 기본이고 물을 담는 연적, 붓을 씻는 통, 색색의 안료와 접시들, 그림을 담는 두루마리 통에 지도와 나침반까지. 이 작은 보따리 속에 어떻게 이 많은 것들이 다 들어 있을까?

"저기 무엇이 보이는가?"

단원의 말에 나는 연희를 벌이고 있는 이들을 바라보았다.

"네. 춤추는 소년과 여섯 명의 악사가 보입니다."

"머이나 갈게"

그의 말에 심히 무색해졌다. 지금 그가 원하는 답은 무엇일까? 눈에 보이는 것이라곤 무동과 여섯 명의 악사가 흥에 겨워 춤을 추고 가락을 연주하는 것뿐인데.

"그것이 다가 아니라 하지 않았느냐."

말이 끝나기 무섭게 단원의 붓이 움직였다. 그러자 한삼자락을 펄럭이며 덩

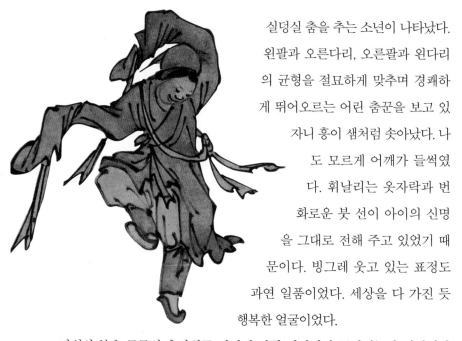

실덩실 춤을 추는 소년이 나타났다. 왼팔과 오른다리, 오른팔과 왼다리의 균형을 절묘하게 맞추며 경쾌하게 뛰어오르는 어린 춤꾼을 보고 있자니 흥이 샘처럼 솟아났다. 나도 모르게 어깨가 들썩였다. 휘날리는 옷자락과 번화로운 붓 선이 아이의 신명을 그대로 전해 주고 있었기 때문이다. 빙그레 웃고 있는 표정도 과연 일품이었다. 세상을 다 가진 듯 행복한 얼굴이었다.

단원의 붓은 무동의 춤사위를 장단에 맞춰 이리저리 풀어내는가 싶더니만 어느 틈에 북재비를 그림 속으로 모셔 왔다. 장단을 맞추려는 듯 시선을 다른 악사들에게 두고 둥둥 북을 울리는 북재비. 그 표정이 치고 있는 북만큼이나 진중해 보였다. 그이와는 달리 옆에 앉은 장구재비는 장구 치는 일에 흠뻑 빠져 얼굴도 제대로 볼 수 없었다. 얼굴을 들었다가는 몰입의 상태가 깨질라 고개를 숙인 채 장구 속으로 한없이 파고들어 가는 모습이었다. 가슴을 울리는 북소리, 흥을 돋우는 장구소리를 가르며 삐리리 향피리 소리가 등장했다. 심금을 울리는 소리였다. 그런데 향피리재비는 피리를 삐뚜름하게 문 것이 꽤나 불량해 보였다. 피리 부는 것만큼은 자신이 있어서일까? 하도 불다 보니 이골이 나 삐딱하게 문 것일까? 여하튼 북재비와 장구재비와는 연주하는 품새가 영 딴판이었다. 표정 또한 뚱한 것이 '잘만 불면 될 일이니 참견하지 마세나' 하는 듯했다.

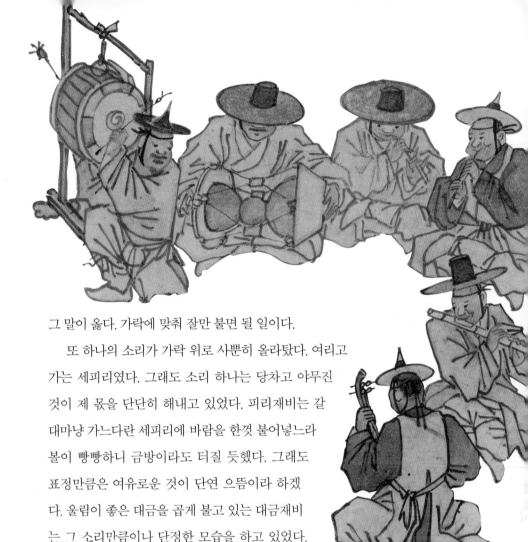

그 말이 옳다. 가락에 맞춰 잘만 불면 될 일이다.

　또 하나의 소리가 가락 위로 사뿐히 올라탔다. 여리고
가는 세피리였다. 그래도 소리 하나는 당차고 야무진
것이 제 몫을 단단히 해내고 있었다. 피리재비는 갈
대마냥 가느다란 세피리에 바람을 한껏 불어넣느라
볼이 빵빵하니 금방이라도 터질 듯했다. 그래도
표정만큼은 여유로운 것이 단연 으뜸이라 하겠
다. 울림이 좋은 대금을 곱게 불고 있는 대금재비
는 그 소리만큼이나 단정한 모습을 하고 있었다.
고운 손을 들어 대금을 잡고 무동의 춤에 맞춰 연주
를 하는 모습이 점잖은 선비마냥 고고해 보이기까지
했다. 빈 통에 팽팽하게 걸린 줄을 활로 비벼 간드러진 소리를 내는 해금재비의
뒷모습을 마지막으로 그림의 주인공이 되어 준 무동과 삼현육각의 연희는 끝이
났다. 그러나 아쉬워할 필요는 없었다. 단원의 그림 속 무동과 악사의 연주는 이

제 막 시작되었다. 그리고 이 장단은 영원히 끝나지 않을 듯하다. 순간이 영원이
된 것이다.

"어떤가?"

"대단하십니다! 그림에서 가락이 들려옵니다."

"그래, 이제 무엇이 보이는가?"

"신명이 보이지요."

"그렇지. 그럼 무엇이 보이지 않는가?"

"그것이…… 아! 역시나 배경이 보이지 않습니다."

"뉘 집 자식인지 아주 영특하구면."

작은 칭찬에 내 얼굴에는 희색이 돌았다. 나도 그림 좀 안다고! 그러나 기쁨
은 잠시였다.

"그래. 이 그림에는 생략된 배경이 무엇인 것 같은가?"

"어이, 그것이……."

"내가 이 그림에서 말하고자 한 바가 배경을 생략함으로써 도드라질 수 있
었다네."

서울에서 김서방 찾기에 성공한 사람이라면 모를까, 그가 원하는 답을 찾기
란 정말 어려운 일이었다.

"입에 떠먹여 줘도 못 먹는가."

"……."

순간 꿀 먹은 벙어리가 되어 버렸다.

"이런, 이런. 어려운 건 쉬이 가고 쉬운 건 돌아가는구면. 쯧쯧."

답이 무엇일까? 천지신명께 답을 내어 달라 빌어 볼 수도 없는 일이고, 연희
를 하는 데 없는 것? 그것은…… 그것은 혹시!

"네! 배경이 되어 줄 관객이 없는 듯합니다. 자고로 연희라는 것은 봐 주는 이가 있어야 신명이 나는 것이지요. 그런데 연희에 관객이 없다는 것은 뭔가 의도하는 바가 있는 것으로 사료되옵니다."

"옳거니! 자네에게는 구박이 명약이로세. 허허허. 그래. 나는 이 그림을 통해 예술가의 내면에 잠재되어 있는 예술혼을 보여 주고 싶었네. 그림에 관객이 있다면 더 신명나는 그림이 될 수도 있었겠지. 하나 그랬다면 〈씨름〉과 다를 것이 무엇이 있겠는가. 그래서 관객 없이 장단을 마음껏 즐기는 춤꾼과 악사의 흥만을 그린 것이라네."

하지만 그 부분은 전적으로 동의할 수 없었다. 관객이 있어 더 신명나는 그림이 된다면야 꿩 먹고 알 먹고, 도랑치고 가재잡는 것과 마찬가지가 아닌가.

"어허, 자네는 절제를 모르는군. 〈씨름〉과 마찬가지로 선수를 넘어뜨리지 않은 채 들고 있는 상황과 같다고 보면 되네. 무대가 최고조에 이른 것을 그린다면 이제 무대에서 내려올 일만 남은 것이야. 그림을 보는 이로 하여금 절정의 무대를 스스로 상상하게 해 주는 게 더 낫다, 이 말이네."

듣고 보니 그럴 듯했다. 감상자를 그림에 적극적으로 끌어들이려는 수단이란 말이다.

"그림에서 말하고자 한 것은 예술혼 그 자체라 하지 않았는가. 조선 사회에서 무동은 천하디 천한 직업이었네. 악공도 마찬가지였지. 장단을 듣고 기뻐하면서도 기쁨을 주는 이들을 업신여기는 우스운 세상이었어. 하나 아이의 표정만큼은 그러한 것을 개의치 않고 있네. 그저 춤이 좋아 춤을 추고 가락이 좋아 장단을 맞추고. 예술은 내가 즐거우면 그만인 것임을 몸소 보여 주고 있지. 자네가 사는 세상처럼 관객과 평단의 평가는 그리 중요한 것이 아니란 말이네. 그러니 이 아이야말로 진정한 예술가가 아닌가."

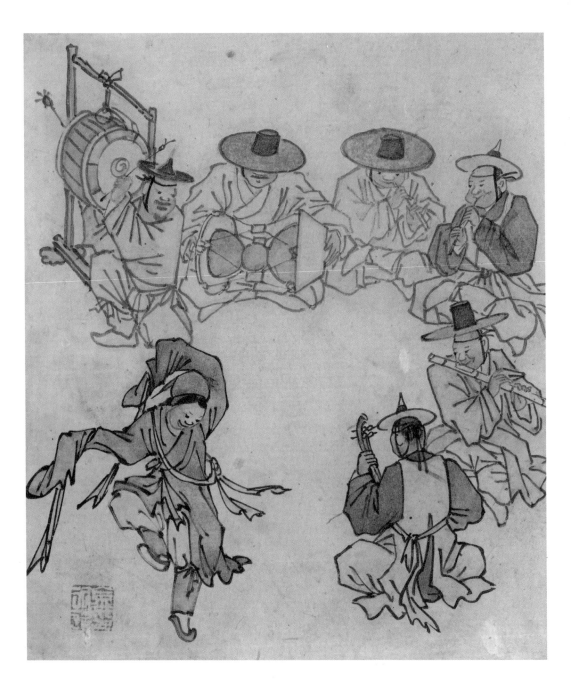

〈무동〉, 『단원 풍속도첩』(보물 제527호), 18세기, 종이에 담채, 26.8x22.7cm, 국립중앙박물관.

그제야 말하고자 하는 것이 무엇인지 감이 왔다. 진정한 예술은 내가 즐거우면 그만인 것이란 말이지. 참으로 맞는 말이다. 그러고 보면 남의 평가에 민감하게 반응하며 살아온 것 같다. 인정받기 위해 애쓰고, 평가받지 못해 포기하고. 창조하는 일 자체가 좋아서 예술을 하는 것인지, 남으로부터 인정받기 위해 예술을 하는 것인지 헷갈릴 정도로 말이다. 그런데 단원은 내가 가지고 있던 예술에 대한 가치관을 완전히 바꿔 놓았다.

"인정받고자 하는 욕구만 버리면 그때부터 예술이 즐거워지는 걸세. 남들이 알아주지 않으면 어떠한가. 내가 기쁘면 그만인 것을. 모두가 예술하는 세상! 그것 또한 내가 꿈꾸는 세상이라네! 얼쑤!"

단원은 자리를 박차고 일어나 덩실덩실 춤을 추기 시작했다. 무엇이 그리 흥겨운지 제자리를 빙글빙글 돌더니만, 앉아 있는 나에게 같이 춤을 추자 손을 내밀었다. 갑작스러운 제안에 아연실색해진 나. 춤이라…… 학창시절 내내 나의 별명은 작대기였다. 몸이 얼마나 뻣뻣한지 무용 시간에 친구들에게 얻은 별명이었다. 그러고 보니 나를 우스꽝스럽게 보는 주변의 시선이 싫어 춤과는 거리가 먼 삶을 살아온 것도 같다. 그러나 이곳에 내 춤을 평하는 동무는 더 이상 없다. 아니, 평가 자체가 의미가 없다 하지 않았나. 지금 여기에는 신명나게 춤을 추는 단원과 나만이 있을 뿐. 단원의 손에 이끌려 시작한 춤, 짜인 틀도 없고 순서도 없는 막무가내 춤이지만 내가 신나면 그만이라는 마음으로 열심히 췄다. 그냥 이렇게 즐거우면 되는데 누구를 의식하며 쭈뼛쭈뼛했을까. 지나간 시간이 너무나 후회스러웠다. 그런데 그곳에 단원과 나만 있었던 것은 아니다. 저 멀리서 무동이 나를 보며 크게 웃음 짓고 있었다. 나도 따라 방긋 웃어 주었다. 무동처럼 펄럭펄럭 팔을 휘저으면서. 한바탕 춤이 끝나자 단원은 자리에 벌렁 드러누웠다. 나도 바위에 기대앉았다. 가슴에 묵은 체증이 확 풀린 듯 속

이 후련했다.

"정겹게 춤까지 춘 사이인데 자네에 대해 아는 것이 하나도 없군. 어수룩한 놈이 시간을 거슬러 올 것이니 잘 가르쳐 달라는 부탁을 받았을 뿐이네. 한데 이름이 무엇인가?"

사람과 사람이 만나면 이름을 주고받는 것이 예의다. 그런데.

"네, 제 이름은……."

어떻게 된 일인지 이름이 생각나질 않았다. 분명 조금 전까지만 해도 기억하고 있었는데 이름을 말하려 하자 입에서 맴돌 뿐 딱히 떠오르질 않았다.

"어…… 그러니까 제 이름은……."

어처구니없는 일이 또 일어났다. 이름이 생각나질 않다니. 평생 들어 온 것이 이름인데.

"왜? 생각이 나질 않는가? 허허. 그것 참 이상한 노릇이군. 그럼 어느 서당에서 수학하고 있는가?"

"네! 저는……."

자신 있게 답을 하려 했다. 그러나 이내 말문이 막혀 버렸다. 학교 이름이 생각이 나지 않아서였다.

"왜? 또 생각이 나질 않는가?"

단원은 나를 보며 의아하다는 듯이 물었다. 내가 생각해도 황당한 일이었다. 기억상실증에라도 걸린 사람처럼 이름도, 학교도 생각해 내지를 못하고 있지 않은가.

"너무 애쓰지 말게나. 이름 석 자를 기억하는 것이 뭐 그리 중요하겠는가. 서화를 배우고자 하는 간절한 마음만 있으면 충분한 것을."

단원은 자리에서 일어나 앉더니만 나를 위아래로 찬찬히 훑어보았다.

"한데 자네 행색을 보아 하니 양반가의 자제는 아닌 듯하군."

다행히 그 질문에는 답을 할 수 있었다.

"저는 그냥 평범한 가문의 자손이옵니다. 대대손손 농사를 천직으로 알고 살아온 농민의 후손이죠. 하나 제가 사는 시대는 양반이니 상놈이니 하는 구분이 별로 중요치 않아요."

"그래? 평범한 처자, 좋은 세상에서 왔군그래. 200년 후엔 그런 세상이 열리는 것인가."

단원은 하늘을 보며 혼잣말을 하듯 중얼거렸다.

"한데 저도 묻고 싶은 것이 있습니다."

"그래. 무엇인가?"

"페르소나라는 말이 있습니다. 예술가들이 작품 속에 자신의 분신을 담는 것을 말하지요. 영화나 소설 속의 주인공이 사실은 작가 자신의 자화상이라는 것입니다."

"코쟁이들이 쓰는 말이구먼."

"네. 제가 여쭙고자 하는 것은 단원 선생님의 그림에도 선생님의 모습이 있는가 하는 것입니다. 혹자들은 그림 속 대금을 불고 있는 부처님 귀의 악공이 단원 선생님이라고 합니다. 선생님께서 대금을 잘 불었다는 이야기는 고금에도 전해오고 있고요. 혹 대금재비가 선생님의 페르소나인가요?"

"아닐세."

단원은 딱 잘라 아니라 답했다.

"그럼 이 그림 속 누가 단원 선생님이신가요?"

나는 그림을 보며 다시 한 번 캐물었다. 단원의 시선이 저 멀리 하늘에 가 닿았다. 괜한 질문을 한 것일까? 그의 눈빛이 어딘지 슬퍼 보였다.

"특별히 나의 분신이라고 의미를 둔 자는 없네. 작품 속 모든 등장인물이 나이기도 하고 아니기도 하지. 하나 굳이 답을 한다면, 무동이라고 하고 싶구먼."

"무동이……."

"그래. 나는 광대 기질이 다분하질 않았나. 환쟁이도 좋지만 사당패가 되어 팔도를 유람하며 웃음을 파는 것도 나쁘지 않았겠지. 하지만 난 그럴 수 없었네."

"왜요?"

단원은 다시 말을 멈췄다. 말 못한 사연이 있는 사람처럼.

"그 이야기는 차차 하도록 하지. 자, 이곳은 접고 다음 장소로 이동해 보세나."

단원은 자리를 털고 일어나 어딘가로 발걸음을 옮겼다. 나도 두루마리 통에 그림을 말아 넣고 서둘러 화구를 챙겼다.

훈장님의
매타작

우리는 저잣거리를 벗어나 초가집이 늘어선 골목으로 들어섰다.

'여기가 바로 조선의 뒷골목이구나.'

볏짚을 이어 만든 지붕, 흙을 발라 벽을 세운 집들, 어쩌면 하나같이 똑같이 생겼을까. 이 집이 저 집 같고, 저 집이 이 집 같으니 말이다. 하도 비슷비슷해 길을 잘못 들어서면 찾아 나가기가 여간 쉽지 않으리라. 미로 같은 골목을 바람 불듯 빠져나간 단원을 끝내 놓치고야 말았다. 단원은 서화에서뿐만 아니라 걷기에서도 일가를 이룬 양반인가 보다.

"왜 이리 걸음이 늦는 게야. 굼벵이가 행님 하겠구면."

다시 돌아온 단원의 책망이었다. 그의 손에는 어디서 구했는지 저고리와 바지가 들려 있었다.

"이걸 입으시게. 이번에 갈 곳은 그런 괴상망측한 복장으론 곤란하네."

단원은 내가 입고 있는 후드티와 스키니진을 못마땅하게 보며 흰 무명 저고리를 건네주었다.

"이번에는 어디로 가려 하십니까?"

"어허. 내가 아무러면 자네를 데리고 못 갈 데를 가겠나. 그저 믿고 따라오시게."

"하지만 이것은 남정네의 옷이 아닙니까."

"자네에겐 미안한 말이지만 지금 가는 곳은 여인에게는 허락되지 않은 곳이지. 아무리 18세기가 변혁의 시기라 할지라도 여기는 유교를 신봉하는 나라 조선이라네."

그 말을 남기고 단원은 다시 앞서 걸었다. 조선시대 여인이 갈 수 없는 곳? 수도 없이 많을 것이다. 여자의 문밖 출입마저도 자유롭지 못했던 시절이니 말이다. 여하튼 남자들에게만 허락된 그 장소에 간다는 말에 호기심이 일어 냉큼 저고리를 챙겨 입었다. 금지된 무언가를 하는 것만큼 재미난 일이 세상에 또 있을까? 그것도 단원의 비호를 받으며 말이다. 잠깐 사이에 더벅머리 총각으로 변신하고 단원의 뒤를 따랐다. 어느새 우리는 좁은 골목을 빠져나와 아담한 기와집 앞에 당도하였다. 집 앞에서 잠시 숨을 고르고 있는데, 글을 읽는 아이들의 또랑또랑한 목소리가 담장 너머에서 들려왔다.

"단원 선생님, 이곳은……."

"한자 좀 읽을 줄 아는가? 어서 들어가세."

대청마루에 댕기머리를 한 사내아이들이 옹기종기 모여 『명심보감明心寶鑑』을 합창하듯 읽고 있었다.

"이제 왜 남장을 하라 했는지 알겠는가. 저기 끝에 가서 앉게."

단원이 속삭이며 내게 말했다. 나는 뜻하지 않게 18세기 조선의 서당에 와

있었다. 개혁군주 정조正祖, 1752-1800의 치세에서 차별을 두지 않고 인재를 등용하던 시대였지만 서당에서 여자아이들의 모습을 찾을 수는 없었다. 다만 서로 다른 사내아이들의 복장으로 보아 양반가의 자녀와 평민의 자녀가 함께 어울려 공부하고 있음을 짐작할 수는 있었다. 이것도 당시로는 대단한 진보였을 것이다. 서당에는 장성한 청년들도 간혹 있어 단원과 나의 갑작스러운 출현이 어색하지만은 않아 보였다. 우리는 훈장님의 눈을 피해 구석진 자리에 가서 앉았다.

"다들 외웠느냐?"

눈을 감고 아이들의 글 읽는 소리를 한참이나 듣던 훈장님이 회초리로 책상을 탕탕 내리치며 한 말이었다. 그 말에 바짝 긴장한 아이들은 고개를 서책에 묻고는 서로 눈치만 볼 뿐 말이 없었다. 그러고 보니 서당 안에는 저고리를 입은 아이들과 양반들이 외투처럼 즐겨 입던 포袍를 걸친 아이들이 선을 긋듯 나누어 앉아 있었다. 개중에는 수염은 없으나 상투를 틀고 초립을 쓴 아이도 여럿 보였다. 어린 나이에 벌써 혼례를 올렸다는 뜻이다.

"막동이는 『명심보감』「안분편安分篇」의 '지족자 빈천역락 불지족자 부귀역우知足者 貧賤亦樂 不知足者 富貴亦憂'가 무슨 뜻인지 말해 보아라."

호랑이보다 무서운 훈장님의 명이다. 그 말에 저고리 차림을 한 아이가 자리에서 비실비실 일어났다. 꽤나 자신 없어 보이는 품새다. 선 채로 한참 뜸을 들이던 아이가 마침내 입을 열었다.

"이…… 이…… 문, 문, 문장의…… 뜻은…… 지족자……."

덜덜 떨리는 아이의 목소리. 주위를 둘러보며 구원 요청을 하는 아이의 모습이 귀엽고도 애처로웠다. 그때 막동이와 같은 저고리 차림의 아이가 입을 손으로 가린 채 속삭이듯 답을 알려 주었다.

"만족할 줄 아는 자는."

"만, 만…… 족, 족, 족, 할 줄 아, 아, 아는 자는…….."

막동이라는 아이는 동무의 모기 날갯짓만한 목소리를 어찌 알아들었는지 곧바로 답을 했다.

"빈…… 빈천역락…… 가난하고…….."

그러나 다음 문장에서는 동무의 모기 소리도 더 이상 들려오지 않았다. 엄한 훈장님의 눈짓에 답을 알려 주던 아이는 고개를 숙인 채 책장만을 들척일 뿐이었다. 울상이 되어 버린 막동이. 이제 막동이에게는 훈장님의 불호령이 떨어질 일만 남아 있었다.

"이노옴! 성현의 말씀이 담긴 『명심보감』도 깨우치지 못하고 어찌 학문을 닦는다 말할 수 있겠느냐! 당장 이리 나오너라!"

훈장님의 호통에 화들짝 놀란 막동이는 덜덜 떨며 앞으로 걸어 나갔다. 그런데 걸어 나오는 품새와는 달리 익숙하게 바지를 걷어 올리는 막동이의 모습에서, 혹 훈장님께 매를 맞는 것이 막동이에게는 일상이 아닐까 하는 우스운 생각이 들었다. 통통한 종아리에 훈장님의 매타작이 가해지자 막동이는 펄쩍 뛰며 오두방정으로 일관했다. 이리하여야만 한 대라도 덜 맞을 것이라는 굳은 신념이라도 있는 듯이 말이다.

동무들은 막동이의 그런 모습이 우스운지 저희들끼리 마주보며 키득키득 웃어댔다. 포를 입은 양반가 아이들의 웃음소리가 저고리를 입은 평민 집안 아이들의 웃음소리보다는 큰 것으로 봐서 막동이는 평민가의 자제임을 알 수 있었다. 같은 평민 출신 아이들은 막동이의 과장된 몸짓이 우습기는 하지만 의리 때문에 대놓고 웃지는 못하고 꾹꾹 참는 모양이었다. 작은 뒤통수가 귀여운 꼬마 아이는 그래도 도저히 못 참겠는지 잘 다려진 옷이 구겨질 정도로 몸을 흔들어대며 웃었다. 그런데 유일하게 웃지 않는 아이가 있었다. 꼬마 옆의 아이였다. 약

〈서당〉, 『단원 풍속도첩』(보물 제527호), 18세기, 종이에 담채, 26.9x22.2cm, 국립중앙박물관.

간 긴장된 표정으로 보아 아마도 다음 발표 차례는 이 아이가 될 성싶다.

아이들의 모습을 보며 따라 웃고 있을 때, 단원의 붓이 빠르게 움직이기 시작했다. 정확히 막동이의 오두방정에 자애로운 훈장님께서 매를 거두기로 결정한 그 순간부터였다. 그림은 매타작이 다 끝나고 아이가 굵직한 눈물을 훔치며 대님을 매고 있는 상황에서부터 시작되고 있었다. 웃음을 참는 아이들이 보이고, 훌쩍이는 아이 뒤로 훈장님이 안쓰러운 표정을 짓고 있는 것만으로도 그 사이에 일어난 일을 얼추 짐작할 수 있으리라. 매타작 장면을 그리는 것보다 벌어진 일을 보는 이가 직접 상상하도록 해 주는 단원 특유의 화법인 것이다. 그렇게 서당에서 본 한 편의 드라마가 한 장의 종이 위에 순식간에 압축되었다. 단원의 붓을 통해, 보는 이들의 상상력을 통해서 말이다.

"다음은 거기, 자네가 답해 보게나."

일순간 침묵이 흘렀다. 아이들은 훈장님이 말하는 '자네'가 누구인지 주변을 두리번거리며 찾고 있었다. 순간 등골이 서늘해지는 느낌을 받았다. 아니나 다를까, 고개를 들어 보니 똘망똘망한 아이들의 눈이 모두 나에게로 향해 있었다.

"뭘 둘러보는가. 자네 말일세. 어서 일어나 보게."

이런 낭패가 있나! 훈장님이 말하는 자네는 바로 나였다. 나는 작은 목소리로 단원에게 도움을 요청했다.

"단원 선생님. 소녀 까막눈이옵니다."

그러나 돌아온 단원의 답변은 이러했다.

"그림이 마무리되려면 아직 멀었으니 좀 더 시간을 끌어 보시게."

그 말에 절망하며 자리에서 일어섰다. 이럴 필요까지는 없는데 나도 모르게 다리가 덜덜 떨려 왔다.

"그래. 자네는 낯이 설군. 서당에 견학이라도 온 게야?"

"아 예. 그것이 아니오라…… 저는…… 그냥 지나가는 길에…… 호호. 음, 그러니까 오늘은 날씨가 참 좋습니다. 바람도 시원하고 이런 날은 훈장님과 대청마루에서 커피 한 잔 마시면 좋을 것 같은 바로 그런 날이죠. 호호."

내가 실없는 말로 시간을 버는 사이, 단원은 그림을 마무리하고는 조용히 봇짐을 싸고 있었다.

"저놈이 실성을 했나. 지금 뭐라는 게냐! 다른 말 말고 '지족자 빈천역락 불지족자 부귀역우'의 뜻이나 말해 보아라."

위기의 순간이었다. 대답하지 못한다면 회초리를 피할 수 없을 것이다. 그때, 단원이 작은 목소리로 노래하듯 답을 알려 주었다.

"'지족자 빈천역락', 만족할 줄 아는 자는 가난하고 천하여도 즐겁고."

나는 들리는 대로 대답했다.

"지, 지족자 빈천역락, 만, 만족할 줄을 아는 자는 가난하고 천하여도 즐겁고."

"오호, 그래. 계속해 보시게."

모두들 어설퍼 보이는 놈이 제법이라는 표정으로 나를 쳐다보았다. 다 합쳐 아는 한자가 50개도 채 안 되는 나로서는

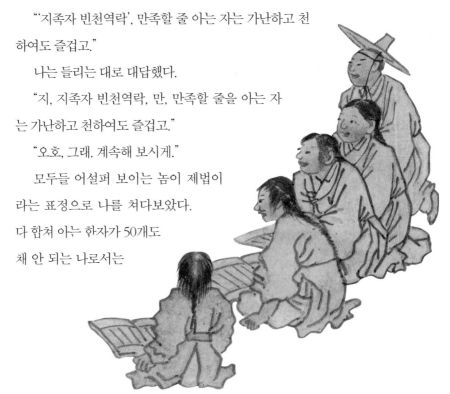

그들의 호응이 싫지만은 않았다. 그러나 우쭐해하고 있는 순간도 잠시, 더 이상 단원의 목소리가 들려오지 않았다. 나는 곁눈질로 그가 있는 쪽을 보았다. 아뿔싸! 그는 사라지고, 괴나리봇짐만이 단정하게 놓여 있었다.

"그래. '불지족자 부귀역우'는 무슨 뜻이냐?"

훈장님은 엄한 목소리로 채근하며 물었다.

"네. 그것이, 그러니까…… 음……."

이마에 땀이 송골송골 맺혔다. 다리도 덜덜 떨려 왔다. 아무리 좋은 수를 찾아보려 했지만 수가 없었다. 이럴 땐 삼십육계 줄행랑이 최고의 수다.

"훈, 훈장님……. 소인 소, 소피가 급하옵니다!"

나는 봇짐을 집어 들고 대청마루에서 미끄러지듯 내려왔다. 여기까지는 좋았다. 그러나 순간 뭔가 묵직한 것이 나를 뒤로 잡아끌었다. '쿵!' 소리와 함께 나는 그만 댓돌에 엉덩방아를 찧고 말았다.

'아이고, 내 엉덩이!'

심보 사나운 단원이 봇짐 속에 넣어 둔 벼루가 말썽이었다. 벼루가 왜 돌덩이로 변하는 것인지 이해할 수 없었다. 어찌 됐든 간에 한바탕 벌어진 소동에 모두가 포복절도하였고, 그 뒤 돌덩이 같은 벼루를 어찌 이고 나왔는지는 여러분의 상상에 맡기고 싶다. 단원이 자주 쓰는 수법대로 말이다.

서당을 빠져나온 후 단원을 한참이나 찾아야 했다. 세상에 쉬운 일이 있겠냐마는 일가를 이룬 이에게 한 수 배우는 것만큼 어려운 일도 드물 것이다. 엉덩이가 욱신욱신 쑤셔 왔다. 배움이라는 것이 이렇게 온몸을 던져 해야 하는 것일 줄은 미처 몰랐다.

'근데 도대체 어디로 가신 게지?'

나는 주변을 둘러보았다. 똑같은 모양의 똑같은 집들, 똑같은 골목, 똑같은

사립문에 똑같은 장독이 거리에 즐비하게 늘어서 있었다. 한번 들어서면 길을 찾아 나가기가 영 불가능해 보이는 예의 그 골목이었다. 길을 찾아 이곳저곳을 헤매고 있자니 내가 마치 이상한 나라의 앨리스가 된 기분이 들었다. 어느 따분한 오후, 앨리스는 회중시계를 꺼내 보는 토끼를 따라 이상한 나라로 들어간다. 모든 것이 생각하는 대로 이루어지는 이상한 나라에서 앨리스는 신비하고 우습고, 또 황당한 일을 경험하게 된다. 지금의 나처럼.

내가 앨리스라면 단원은 회중시계를 들고 뛰어다니는 토끼다. 나는 지금 앨리스가 경험한 환상의 세계에서 그를 애타게 찾고 있다. 그런데 난 어떻게 이곳에 오게 된 것일까? 예의 그 질문이 다시 떠올랐다. 앨리스는 토끼를 따라 이상한 나라로 들어왔다지만 나는? 나는 어떻게 조선으로 와서 단원과 마주하게 된 것일까? 물론 답은 떠오르질 않았다. 이상한 나라의 앨리스보다 더 황당한 이야기처럼 들릴지 모르지만 정말 생각이 나질 않았다. 혹 단원이라면 알까? 그는 내가 올 줄 미리 알고 있었다고 했다. 그런데 어떻게? 어떻게 그런 일이 가능한 것일까? 내가 이럴 때가 아니다. 빨리 단원 선생을 찾아서 자초지종을 묻든, 다음 장소로 이동을 하든 해야 했다. 벌써 해가 중천이라 서둘러야만 했다.

'이번에는 무슨 가르침을 주시려 몸을 숨기신 걸까? 엉덩방아를 찧게 해 놓고 가 버리신 것은 좀 분하지만 내가 한 번은 참아야겠지.'

깔끔하게 결론짓고 모퉁이를 돌아서는데 그곳에 단원이 기다렸다는 듯이 서 있었다. 오래된 벗을 만난 것처럼 그를 만나는 것은 항상 반갑다.

"'지족자 빈천역락'이오. 만족함을 아는 자는 가난하고 천하여도 또한 즐겁고, '불지족자 부귀역우'라. 만족함을 모르는 자는 부하고 귀하여도 또한 근심스럽다. 자네 진정 『명심보감』도 읽어 본 적 없는 까막눈인 겐가? 하하. 어수룩한 놈이 온다더니 참말이었군."

비아냥거리는 듯한 단원의 말투에 이상한 나라의 앨리스의 환상은 무참히 깨져 버렸다. 웬만하면 참으려 했는데, 그냥 넘어가려고 마음먹었는데, 그래도 다친 곳은 좀 어떠냐는 다정다감한 말을 기대했는데. 그런데 까막눈이 뭐 어쩌고 어째!

"너무하신 것 아닙니까! 어찌 그런 상황에서 혼자 빠져나가신 겝니까!"

참으려고 했지만 끝내 폭발하고 말았다.

"어허, 그렇게 성낼 일이 무에 있나. 서당에서 일은 막동이에게는 비극이었을지 몰라도 동무들에게는 기쁨이 아니었는가. 자네도 개인적으로 엉덩방아를 찧는 비극을 겪기는 했지만 보고 있는 우리에게 큰 웃음을 주었어. 하하하, 난 이렇듯 속화를 통해 서민의 일상에서 익살과 해학을 잡아낸 거라네. 고단한 삶을 고단하게 그려서 보는 이의 마음을 무겁게 하기보다는, 웃음을 일으켜 삶에 새로운 시각을 제시했다는 말이지."

폭포수처럼 쏟아진 단원의 설명이었다. 그림을 통해 새로운 시각을 제시하고 싶었다니 사실 틀린 말은 아니다. 작가는 예술작품을 통해 대중을 선한 방향으로 혹은 악한 방향으로 이끌 수 있음은 누구나 알고 있는 사실이다.

"예술은 파장을 전달하기 위한 도구라네. 맑고 선한 파장을 담아야지. 광란하고 탁한 파장을 전해 대중을 현혹시킨다면, 그 해독은 홍수나 맹수보다도 몹쓸 것이지. 그러니 예술가는 자신의 작품에 책임을 질 줄 알아야 한다 이 말일세. 나 김홍도처럼 말이야. 어흠."

예술가는 자기 작품에 책임을 져야 한다. 생각해 본 적은 없지만 그도 맞는 말이다. 과도한 폭력과 선정성, 이유 없이 현란한 색채와 형태, 그리고 절망적이고 염세적인 메시지가 넘쳐나는 세상이다. 그러니 예술가라면 꼭 한 번 생각해 봐야 할 말이다. 자신의 작품이 영혼을 정화시키는지, 아니면 세상을 병들게 하

는지. 여하튼 단원의 말은 단연 옳다. 옳다고 백 번 천 번 인정하는 바다. 대가로부터 이러한 가르침을 받을 수 있다는 사실 자체가 감개무량할 따름이다. 그러나 지금의 나는 단원의 의견에 전적으로 동의할 수 없다. 왜냐하면 아직 치밀어 오른 부아가 가시지 않았기 때문이다.

"잘도 껴 맞추십니다요. 말이라고 붙이면 다 되는 줄 아십니까?"

나는 앙칼지게 말했다. 어쩌면 저렇게 남의 감정은 생각도 않고 자기 말만 해 대는지.

"아니, 네놈이 서당에서 일어난 일로 나에게 앙심을 품은 게냐. 모든 것이 배움의 일환이었거늘. 『명심보감』도 모르는 까막눈이 뭘 안다고 나불대는 게냐, 나불대긴."

허 참, 갈수록 가관이었다.

"단원 선생님도 말투가 천한 것이 고매하신 양반님네는 아니신가 봅니다."

빈정거리는 내 말투에 나도 깜짝 놀랐다. 솔직히 좀 심했다. 계급의 구별이 엄격한 조선사회에서 신분을 운운한 것은 정말 큰 실례였을 것이다. 하지만 단원 선생의 오만방자함을 더 이상 봐 줄 수가 없었다. 살내음이 물씬 풍기는 그의 풍속화를 감상하면서 단원이 이처럼 이기적이고, 괴팍하고, 거만하고, 안하무인인 모습을 하고 있으리라고는 꿈에도 상상하지 못했기 때문이다.

"뭐라 하였느냐?"

살점이 날아갈 듯 날카로운 단원의 목소리였다. 그 차가움에 나는 그대로 얼어 버렸다.

"……."

그렇게 심한 말이었을까? 저렇게까지 극한 반응을 보이실 줄은 몰랐다. 서로 한참이나 말이 없었다.

"배움에 뜻이 있으면 계속 따르거라."

단원은 이 말을 남기고는 도포자락을 휘날리며 사라졌다. 큰 실례를 범하기는 하였지만 저렇게 마음의 평정을 잃을 정도로 노여워하시다니. 본인이 내게 저지른 실례는 그 곱절은 될 터인데 말이다. 그러나 달리 길이 없으니 미워도 참고 오월동주吳越同舟(서로 미워하면서도 협력하는 경우)하는 수밖에. 나는 다시 뒤를 따랐다. 그런데 해괴한 일이 벌어졌다. 한 걸음에 십리는 족히 갈듯 가볍던 단원의 발걸음이 한 걸음에 한 보도 못 나갈 듯 무거워 보였다. 그에 비해 내가 메고 있는 봇짐 속 벼루는 풍선처럼 가벼워져 뒤에서 은근히 나를 밀어 주기까지 하고 있는 게 아닌가.

올해도
풍년이 왔네

동구 밖으로 나와 보니 황금벌판이 드넓게 펼쳐져 있었다. 노란 벼이삭이 따사
로운 가을볕에 알알이 익어 가고 가을걷이에 나선 농부들이 벼를 베느라 손을
바삐 움직이고 있었다. 들판에 배부르게 쌓여 있는 볏단을 농부가 지게에 실어
어디론가 나르고 있었다. 우두커니 서 있던 단원은 말없이 농부의 뒤를 따랐다.
나도 놓칠세라 단원의 뒤를 쫓았다. 건장한 체구의 농부는 마을마다 있는 타작
마당으로 우리를 이끌었다. 넓은 마당에 들어서자 대여섯 명의 사내들이 벼 타
작에 열중하고 있는 모습이 보였다. 타작이란 이삭을 털어서 낟알을 갈무리하
는 작업을 말한다. 현대에는 콤바인 한 대면 벼를 베는 일부터 탈곡까지 공정이
한 번에 해결되지만 조선시대에는 이렇게 일일이 수작업으로 벼를 수확해야 했
던 것이다. 마당을 둘러보던 단원은 그림 그리기에 적당한 장소를 찾았는지 곁
눈질로 내게 신호를 보냈다. 나는 냉큼 가서 지필묵을 펼쳐 놓았다. 자리에 앉은

단원이 차근차근 그림을 그리기 시작했다. 〈타작〉이었다.

"옛 그림은 오른쪽에서 왼쪽으로 감상하는 것이 순서일세."

얼음장처럼 찬 단원의 목소리로 보아 여전히 심기가 편치 않으신 것이 분명했다. 그래도 이렇게 친절한 설명을 듣기는 처음이었다. 단원은 찬찬히 먹을 갈면서 숨을 가다듬었다. 단전까지 깊이 들이쉬었다 내쉬는 숨이었다. 그러고는 탈속한 듯한 표정으로 붓을 들었다. 실오라기만큼도 흔들림이 없는 무심無心의 상태. 지금까지 보여 준 그의 모습과는 사뭇 다른 모습이었다.

주저 없이 이어지는 붓 선을 따라 갓을 삐딱하게 쓴 양반 지주가 먼저 자리를 깔고 누웠다. 볏단을 베개 삼고 거적을 이불 삼고 담뱃대까지 꼬나문 것이 팔자 한번 늘어지게 좋아 보인다. 그 앞에 술병이 놓인 것으로 봐서는 대낮부터 한잔 쭉 걸친 모양이다. 그림 속 이야기가 아니다. 지금 우리가 보고 있는 이 타작마당의 마름을 말하고 있는 것이다. 그의 앞에서 네 명의 사내가 '개상'이라고 불리는 통나무에 볏단을 내리치고 있다. 이것을 '태질'이라고 한다. 이렇게 하면 낟알이 떨어져 나가 쉽게 추릴 수 있단다. 하지만 솔직히 쉬워 보이지는 않았다. 저 넓은 논의 벼를 일일이 태질한다면 몇 날 며칠이 걸릴 수도 있는 문제였다. 그나마 다행인 것은 머리처럼 땋은 탯자리개를 가지고 볏단을 묶는 사내들의 표정이 밝다는 점이다. 그네들은 풍년을 기원하는 노동요라도 부르는지 '옹헤야' 입을 크게 벌리며 수확의 기쁨을 만끽하고 있었다. 물론

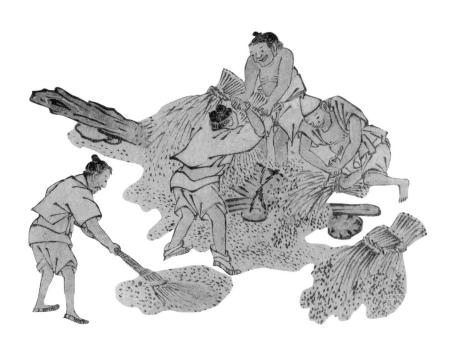

단원의 그림 속에서 말이다.

　그러나 그림 밖 타작마당의 사내들 표정은 영 딴판이었다. 일이 지치고 따분한지 시큰둥한 얼굴로 볏단을 내리치고 있었다. 가운데 뭉툭한 코를 가진 사내의 표정은 더 심각했다. 마지못해 어쩔 수 없이 내키지 않는 일을 하고 있음이 표정에 역력히 나타났다. 빨리 끝내고 막걸리나 한 사발 들이켰으면 소원이 없겠다 말하고 있는 것인지도 모른다.

　그림의 위쪽에는 볏단을 진 사내가 분주히 마당 안으로 들어서고 있었다. 계속되는 지게질에 지칠 만도 한데 다행히 사내의 얼굴은 고되 보이

지 않았다. 의외로 웃음꽃이 방실방실 피어 있
었다. 겨울을 견뎌낼 곡식이 곳간에 차
곡차곡 쌓여 가니 얼마나 든든할까. 한
집안의 가장으로서 토끼 같은 새끼들
입에 밥알 들어가는 상상만 해도 행
복할 것이다. 그렇게 지게꾼의 웃는
낯을 보고 있자니 나도 따라 웃고
싶어졌다. 웃음이라는 것이 이렇게
쉽게 전염이 되는 것인 줄은 미처 모르
고 있었다. 왼편에서는 싸리비를 든 일
꾼이 흩어진 알곡을 싹싹 갈무리하며
그림 속으로 들어섰다. 그이도 웃는 낯
이었다. 보일 듯 말 듯 소담한 미소라
고나 할까. 이렇듯 단원의 〈타작〉은 농부들의 환한 웃음 덕분에 수확의 기쁨을
노래하는 작품으로 완성되었다.

"어떠한가?"

단원이 먼저 말을 걸어 왔다. 그러나 아직도 냉랭한 어조였다.

"다양한 인간 군상의 모습이 담긴 수작입니다요. 삶의 행복이 엿보이기도
하고요."

나는 단원의 기분을 살펴가며 최대한 정중하게 답했다.

"하나 농민들의 삶이 보이는 것처럼 풍요롭고 행복한 것만은 아니네. 대부
분 양반의 땅을 빌려 농사짓는 소작농이었으니."

그 사실은 들어서 잘 알고 있다. 그 시절 굶주림은 백성들의 일상이었고 밥

굶기를 밥 먹듯이 했다는 옛사람들의 기록이 심심치 않게 전해지고 있으니 말이다. 물론 지금으로서는 상상도 하기 힘든 일이기는 하지만 옛사람들은 그렇게 빈한하게 살았다. 마당에 널린 풍성한 알곡도 대부분 술에 취해 누워 있는 마름의 입으로 들어가게 될 것이다. 그러니 그림 밖 농부들의 표정이 저토록 일그러질 수밖에.

"자네는 왜 그림 속 농부들이 웃고 있다고 생각하는가?"

그는 여전히 내 시선을 피한 채로 물었다. 단원의 그림에 으레 등장하는 백성들의 웃음! 그 웃음의 의미를 물론 잘 알고 있다. 그것은 고단한 현실을 고단하게 보여 주지 않기 위해서다.

"아닐세. 이번만은 아니야."

아니라고? 그렇다면 웃음에 또 다른 의미가 있단 말인가?

"그래. 나는 마당질하는 농부들의 웃음을 통해 모순된 현실을 풍자하고 싶었네. 일하는 농부의 웃음 뒤로 게으른 마름의 낯짝을 보여 줌으로써 불공평한 세상을 드러내고자 했던 것이지."

그는 단호하게 잘라 말했다. 그의 말을 간추려 보면 웃음의 의미가 이전과는 달리 세태를 풍자하는 데 맞춰져 있다는 것이다. 물론 누구는 땀을 뻘뻘 흘리며 열심히 일하고 있는데 누구는 신분이 높다는 이유로 술에 취해 놀고 있는 현실이 부조리가 그림 속에 보이고 있기는 하다. 그리고 농부들의 웃음은 이런 상황을 좀 더 강조할 수 있는 방법이란 점도 듣고 보니 납득이 간다. 하지만 이정도를 가지고 풍자라고 말하기에는 좀 약하지 않을까. 속화의 진한 맛을 살려 주기 위해서는 좀 더 비틀고 꼬집고 날카로운 맛이 있어야 하는데 솔직히 그의 그림에는 그런 맛이 부족했다. 그럼에도 웃음으로 세태를 풍자하였다고 당당히 말하고 있다니. 흠, 이것을 아니라고 말해도 될까. 여전히 언짢은 내색을 하고

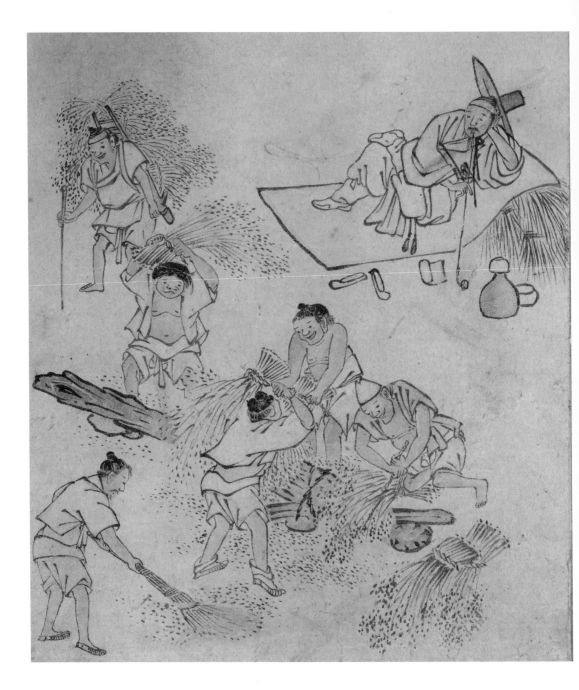

〈타작〉, 『단원 풍속도첩』(보물 제527호), 18세기, 종이에 담채, 28x23.9cm, 국립중앙박물관.

계신데 괜히 미운털이 제대로 박히는 건 아닌지 모르겠다. 잠시 고심을 하다가 결론을 내렸다. 그래도 할 말은 하고 살아야겠다!

"지금 풍자라고 하셨습니까? 에이, 그건 아니지요. 솔직히 해학이 조금 보일 뿐입니다요. 농부와 마름의 모습을 함께 배치한 것에서요. 물론 고달픈 농부가 아닌, 웃는 농부를 그리신 것은 탁월한 선택이었지요. 현실을 조금 비틀었으니까요. 하지만 이 정도로 현실의 모순과 부조리를 풍자하였다 자랑하기에는 과합니다요. 동시대를 살다간 다산茶山 정약용丁若鏞, 1762-1836 선생은 얼마나 적극적으로 세태를 풍자하셨는지 모르시는 모양입니다."

나는 한번 잘 들어보라는 듯 정약용 선생의 시를 읊었다.

> 시냇가 찌그러진 집 뚝배기를 엎어놓은 듯하고
> 북풍에 이엉 걷혀 서까래만 앙상하다
> 오래된 재에 눈 덮인 부엌은 차디차고
> 체 눈처럼 숭숭 뚫린 벽에 별빛이 비쳐드네
> 집안 살림 쓸쓸하기 짝이 없어
> 모조리 다 팔아도 일곱 푼이 안 되네
> 개 꼬리 같은 조 이삭 세 줄기가 걸려 있고
> 닭 염통 같은 마른 고추 한 꼬챙이 놓여 있다
> 깨진 항아리 새는 곳은 헝겊으로 막았고
> 찌그러진 시렁은 새끼줄로 묶었네
> 놋수저는 지난날 이정에게 뺏기고
> 쇠 냄비는 엊그제 옆집 부자가 가져갔지……

"우하하하! 우하하하!"

서민들의 비참한 삶을 풍자한 시를 읊고 있는데 난데없이 웃음소리가 들려왔다.

"우하하하. 네놈이, 네놈이 나를 웃기는구나!"

터질 듯한 단원의 웃음이었다. 조금 전까지 나랑은 눈도 안 마주치시던 분이 나를 보며 자지러지게 웃고 있는 것이다. 불쾌했다. 정말 예의라고는 눈곱만큼도 찾아볼 수 없었다.

"이렇게 쉽게 무식을 탄로 낼 참이더냐. 웃다 웃다 눈물이 날 지경이로구나."

"무슨 말씀이신지. 아직 반도 못 읊었는데요."

"하하하. 그만 됐다. 이제 그만하거라."

단원은 배를 접었다 폈다 하면서 요절복통하고 있었다. 소매로 눈물까지 찍어내면서 말이다. 다산 정약용 선생의 시를 들으며 존경은 보이지 못할망정 웃.음.이라니.

"의미도 모른 채 앵무새마냥 읊어대는 게냐. 그 시 중 어디에 풍자가 들어 있더냐."

"네? 그, 그게……."

"그 시는 백성의 비루한 삶을 여실히 보여 주는 사실성에 주목한 시가 아니더냐."

어라? 예기치 못한 상황이었다. 무식함이 털려 나가는 순간이었다. 관동 포수에게 총 쏘는 법을 가르치려다 실수로 총 맞은 기분이 이럴까. 그 시가 정말 그런 시였단 말인가.

"네놈이 풍자가 뭔지도 모르면서 나를 가르치려 드는구나. 하하하. 풍자란 웃음 뒤에 날카로운 비판 의식을 숨겨두고 있는 것이다. 해학은 상대에게 연민

을 느끼고 익살스러운 모습에 웃음을 터트리는 것이고."

단원은 웃음을 멈추지 못하며 말을 이었다.

"풍자를 즐겨 쓴 이는 연암燕巖 박지원朴趾源, 1737-1805 이었지. 그는 「양반전兩班傳」에서 한 푼어치의 값도 안 나가는 것이 양반이라며 양반의 특권을 신랄하게 비틀었네."

아! 이제야 기억이 난다. 「양반전」에서 양반을 도둑놈이라 칭하며 그들의 위선과 독선을 고발한 것은 풍자고, 「놀부전」에서 흥부가 밥주걱으로 왼쪽 뺨을 맞고 오른쪽 뺨도 때려 달라며 내미는 것은 해학이라 배웠다.

"하나 연암에게는 분명 한계가 있었네."

"그것이 무엇인데요?"

나는 기가 죽어 조심스레 물었다.

"한문소설이라는 점이니라. 연암 선생의 소설이 현실의 부조리를 풍자하기에 모자람이 없다 하지만 정작 소설을 읽을 수 있는 계층은 한정되어 있었네. 대다수의 서민들은 자네와 같은 까막눈이란 말이지. 그러니 연암의 소설이 풍자의 끝을 보여 준다 할지라도 대중성 면에서는 나를 따라올 수 없다 이 말이네."

단원은 확신에 차 있었다.

"내 그림에 풍자가 약하다 하였는가? 맞는 말이네. 나는 말일세, 예술이 그저 슬쩍슬쩍 건드려서 깨워 주고 살맛 나게 해 주면 그만이라고 생각하는 환쟁이라네. 이것이 내가 신랄한 풍자보다는 웃음이 주는 해학을 선호한 연유라네. 이제 내 그림의 깊은 뜻을 좀 알겠는가?"

조선 아낙들의 안식처

이제 앙금이 다 풀리신 것일까? 나의 무식함에 유쾌하게 웃어젖힌 것으로 봐서는 껄끄러운 사건은 다 잊으셨을 성싶다. 역시 웃음은 여러모로 쓸모가 있다. 여하튼 저잣거리의 만남에서 시작된 우리의 여행은 조선 사람들의 생활 속 구석구석을 찾아다니며 계속 진행되고 있었다. 다음 장소는 어디일까 단원 선생에게 물으려는 찰나였다.

"에구머니나!"

"이번엔 또 무엇이냐?"

단원이 돌아보며 물었다.

"단원 선생님. 저, 저기를 좀 보십시오. 어머나! 차마 눈뜨고는 볼 수 없습니다요."

나는 눈을 손으로 가리는 시늉을 하며 외쳤다.

"아니, 도대체 무엇을 보고 이리 호들갑이냐?"

"저기, 저기요! 저 보퉁이를 이고 가는 아낙네들을 좀 보십시오."

"그래. 보고 있다. 빨래를 하러 가는 겐가 보구나. 근데 뭐가 어떻다고 이 난리냐?"

단원의 무덤덤한 반응에 나는 화가 났다. 뭐가 어떠냐고? 이 해괴한 일을 어찌 설명해야 할지. 아니, 천천히, 알기 쉽게, 차분차분, 설명을, 해 보자.

"지.금. 저. 아.낙.들.이 젖.가.슴.을. 저.고.리. 밖.으.로. 내.놓.고. 거.리.를. 활.보.하.고. 있지 않습니까!"

나는 단원이 알아들을 수 있도록 최대한 천천히 정확하게 발음을 구사하며 말했다.

"그래. 그런데?"

단원은 그래도 내 말귀를 못 알아듣겠는지 고개만 갸우뚱할 뿐이었다.

"그런데라니요! 동방예의지국, 남녀칠세부동석의 나라 조선이 아닙니까. 남녀상열지사를 엄격히 금하던 조선에서 이 무슨 변고입니까. 남사스럽게."

"난 또 뭐라고. 겨우 그걸 가지고 이 난리인 게냐. 사내아이를 낳은 여인들이 자랑삼아 가슴을 내놓고 다니는 풍습이 있느니라. 일상적인 일이라 난 봐도 별 감흥이 없네."

할 말을 잃었다. 아들 낳은 것을 자랑삼아 젖가슴을 내놓고 다닌다니. 아침나절만 해도 쓰개치마를 홀딱 뒤집어쓴 여인을 저자에서 마주쳤는데, 아닌 밤중에 홍두깨도 유분수지 이 무슨 경우인가. 일상적인 모습이라는 단원의 말에 나는 일단 놀란 가슴을 진정시키기로 했다. 그러고 나자 빨래터로 가는 조선의 평범한 아낙들이 보이기 시작했다. 그녀들은 머리에 대야를 이고 팔에 보퉁이를 끼고 젖먹이까지 등에 업었다. 실로 묘기에 가까운 모습이었다.

"우리도 저 아낙들을 따라가 보세."

아낙들을 따라 도착한 곳은 개울가 빨래터였다. 흐르는 물 사이사이 큼지막한 빨랫돌이 놓여 있고 아낙들이 삼삼오오 붙어 앉아 방망이질을 하고 있었다.

"빨래터는 여인들만의 공간이니 우리는 저기 저 바위 위에 자리를 잡도록 하세."

조선시대 여인들에게만 허락된 공간인 빨래터. 나는 빨래터로 내려가 조선의 아낙들과 일상을 함께하고 싶었지만, 단원에 대한 배려의 차원에서 바위 위에 남기로 했다. 바위 위에서는 빨래터의 풍경이 한눈에 내려다보였다. 너럭바위를 뒤덮고 있는 열 자락 무명옷과 맨 종아리를 훤히 내놓고 방망이질을 하는 아낙들의 모습이 정겨우면서도 애달파 보였다. 불리고, 두드리고, 치대고, 헹구고, 비틀고. 빨래의 모든 공정이 가냘픈 두 손에서 이루어지고 있는 것이다. 게다가 우리는 백의의 민족이 아닌가. 더러워진 옷을 새하얗게 만들기 위해 물에 헹구고 또 헹구어야 했을 것이다. 세탁기가 여성을 해방시켰다더니 지금 이 광경을 보면 완전히 공감이 간다.

저 빨래터의 아낙들은 누군가의 어머니, 아내, 그리고 며느리일 텐데. 아이 돌보고, 남편 시중들고, 밥하고, 빨래하고, 끝이 없는 살림살이에 억울한 시집살이까지 감내해야 했던 조선 여인들일 텐데. 밤낮으로 부지런히 일하고 힘들다 소리 한번 못하는 처지이니 묻어 둔 사연들이 빨래더미만큼 쌓여 있을 것이다. 그리고 보면 여인들이 사정없이 두드리는 것이 과연 빨래일까 하는 의구심도 들었다. 한을 가슴에 묻어 두지 않기 위해 두드리고 또 두드려 헹구는 것은 아닐는지. 그래서일까? 아낙들의 표정은 의외로 밝았다.

"먹을 갈게나."

나는 시키는 대로 정성스레 먹을 갈았다. 먹이 검은빛을 띠자 단원은 붓을 들

어 아낙들을 그리기 시작했다. 젊은 아낙이 너럭바위 위에 앉아 풀어헤쳐 감은 머리를 곱게 땋고 있었다. 무릎 위의 아이는 배가 고픈지 저고리 밖으로 드러난 어미의 젖꼭지를 만지작거리며 칭얼댔다. 아이를 돌보기 위해 서둘러 머리를 빗어 올리는 어머니의 모습은 예나 지금이나 변함이 없다. 한 여인은 빨래를 비틀어 흐르는 물에 헹구고 있다. 평생 이골이 날 정도로 반복해 온 것이 빨래일 것이다. 그래서일까. 자세가 꽤나 능숙해 보인다. 그 맞은편에 종아리를 훤히 드러낸 여인들은 방망이를 힘껏 추켜올린 채 도란도란 담소를 나누고 있었다.

"무슨 이야기를 나누는 것일꼬? 아무래도 여인들의 마음을 잡아내기는 쉽지가 않아. 자네가 한번 들어봐 주겠나?"

"왜 여인들의 마음을 알려고 하시는데요?"

나는 툴툴대며 말했다. 여기서 이렇게 훔쳐보는 것도 마음 편치 않은데 이

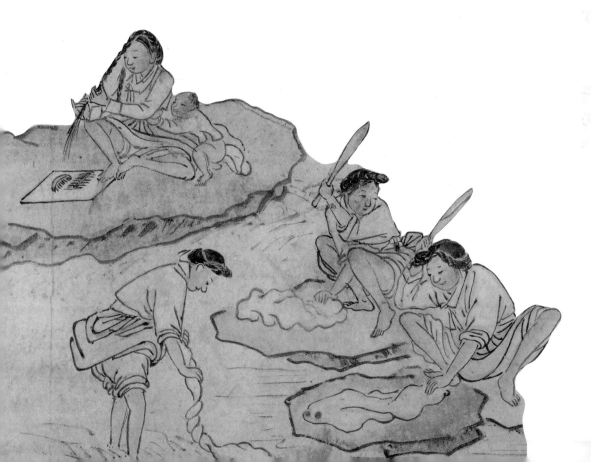

야기까지 엿들으라니 말이다.

"하늘의 절반은 여인이 아닌가?"

"그렇죠."

"고로 내 그림을 즐기는 이들의 반도 여인들이란 말이지. 여인들을 그리면서 여인의 마음을 모른대서야 쓰겠는가."

그 말에 썩 내키지는 않았지만 바위 아래로 내려가 가는 귀먹은 단원을 대신하여 귀를 쫑긋 세웠다.

"독남이 엄니. 독남 아부지가 또 밤새 술 처먹고 깽판을 쳤다문서."

"내 그 문디 자식 때문에 못 산다 못 살아. 어이구, 내 팔자야."

"참으세. 새끼들 생각해서 참고 살아야지 어쩌겠나."

"근데 그거 알어? 우리 막동이가 서당에서 또 한자 쓰기 만점을 받아 왔네."

"으메, 자식 하나 똘똘하니 잘 뒀구먼."

"내 새끼라서 하는 말이 아니네만 정말 난놈이여, 난놈. 호호."

"근데 개똥이네는 요즘 왜 안 보이는겨?"

"그 집 난리도 아니여. 얼마 전에 시누이가 소박맞아 왔잖여. 그래가지고 개똥 엄니를 달달 볶나벼. 개똥 엄니 얼굴이 상해서 보기 안쓰럽더만."

"그랬남. 쯧쯧. 난 것도 모르고 있었네."

"그나저나 오늘 저녁에는 또 뭘 해 먹는다냐."

"그러게. 호박이나 따다 전이나 부쳐 볼까 혀."

"그려. 난 오이 따다 소박이나 담가 맥여야겠어."

사실 듣지 않아도 무슨 말을 하고 있을지 짐작하고 있었다. 역시나 자식 자랑에, 남편 흉에, 시어머니보다 얄미운 시누이 험담에, 저녁찬 걱정 등 일상의 소소한 이야기를 냇물에 풀어내고 있었다.

"그런 이야기들을 하고 있
더란 말이냐. 허허, 여인들이
란 참 알다가도 모를 존재
란 말이지."

"아이고, 무슨
말씀입니까. 남
정네들이야말
로 알다가도 모
를 존재입죠. 여
기서 이렇게 여인들을
몰래 훔쳐보고 있으니 말입
니다."

나는 힐난조로 말했다.

"어허, 누가 훔쳐보고 있다 그러느냐. 그림을 그리기 위해 잠시 자리하고 있
는 것뿐이다."

단원은 무색했는지 뒷말을 흐렸다.

"그러지 마시고 여기 이 바위 위에 아낙을 훔쳐보는 단원 선생님을 그려 넣
으시면 어떨지요. 해학이 넘치리라 사료되옵니다요."

"네 이놈!"

나는 농이라고 던진 말인데 단원은 농으로 받아들이지 않았다. 겨우 사이가
풀어졌는데 또 다시 냉전이 시작되려는 것인가.

"어찌 그리 좋은 생각을 해낸 게냐! 그래, 점잔 빼는 선비가 바위 위에서 훔
쳐보는 것만큼 좋은 웃음거리도 없을 것이야. 허허. 네놈이 가끔은 기특한 생각

을 하는구나."

신이 난 단원은 무언가를 연상시키듯 불뚝 솟아오른 바위 위에 부채로 얼굴을 가린 선비를 앉혀 놓았다. 그럼 이 선비는 단원 선생?

"아니다! 이놈아. 귀엽다, 귀엽다 해 주니 마구 기어오르는구나."

돌아온 건 단원의 호통이었다. 매번 내 생각을 어찌 읽고 바로 반응을 해 주시는지 단원의 영통함이 놀랍기만 할 뿐이다. 그나저나 〈빨래터〉 그림이 완성되어 갈 때쯤 눈에 들어오는 것이 하나 있었다. 그것은 색이었다. 단원의 그림을 이루고 있는 색 말이다.

"한데 선생님의 풍속화에는 색이 있는 듯 없는 듯합니다. 특별한 이유가 있는지요?"

"다섯 가지 색깔로 사람의 눈이 멀게 되고, 다섯 가지 소리로 사람의 귀가 멀게 되고, 다섯 가지 맛으로 사람의 입맛이 고약해진다 하였으니."

"그것은 노자님 말씀이 아닙니까?"

"과하면 부족하니만 못한 법. 덜 그리고 덜 칠해 소재 자체를 돋보이게 했네. 풍속화는 서민을 위한 그림이라 서민을 위한 색을 사용해야 했지. 색이 없이 먹색으로만 담박하게 표현하는 것, 그것이 서민의 색이라 여겼네."

덜 그리고 덜 칠하여 만든 서민의 색이라는 말이 이해가 갔다. 서민들에게 알록달록한 비단저고리는 썩 어울리는 것이 아니었다.

"그런데 단원 선생님, 왜 굳이 서민의 일상을 담은 풍속화를 그리려 하신 건지요? 양반들의 일상을 담을 수도 있었잖아요."

"허허. 그건 내게 주어진 사명 때문이라네."

"사명? 사명이라 하시면?"

"모두가 즐길 수 있는 서화를 그리는 일 말일세. 소수인 양반들의 일상을 그

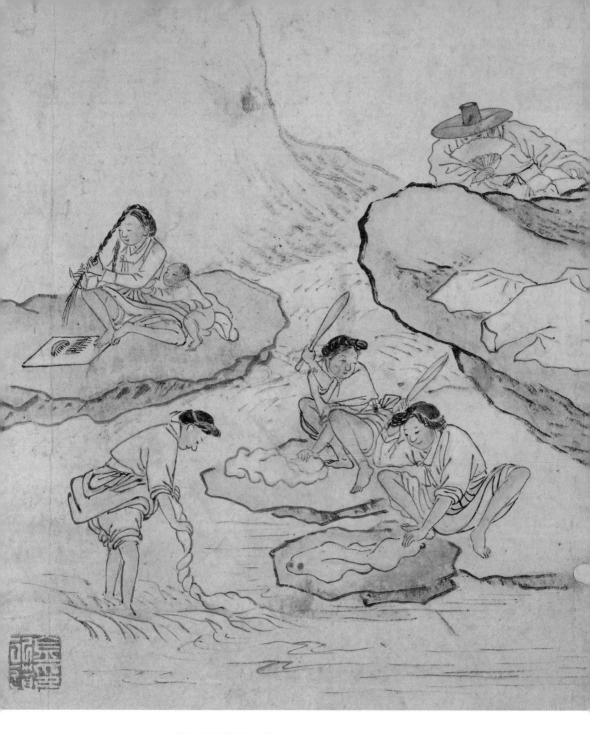

〈빨래터〉, 『단원 풍속도첩』(보물 제527호), 18세기, 종이에 담채, 28x23.9cm, 국립중앙박물관.

리는 것보다는 다수인 서민들의 일상을 그린다면 더 많은 감상자를 확보할 수 있지 않겠나. 그 길이 나의 사명에 부합되는 길이기도 하고."

단원은 여기까지 말을 마치고는 손수 지필묵을 챙겼다. 분명 다음 장소로 이동하고자 하시는 것일 게다. 나도 그를 따라 떠날 차비를 했다. 그렇게 빨래터의 정겨운 모습을 뒤로하고 돌아서려 하는데, 개울 아래에서 한 선비가 유유히 걸어오는 모습이 눈에 들어왔다. 이상했다. 우리는 바위 뒤에서 몰래 훔쳐보고 있었는데, 저 선비는 저렇게 보란 듯이 아낙들을 향해 걸어오고 있는 것이다. 정말 대범도 하시지. 별 이상한 놈도 다 있네 하며 돌아서려는데 나의 시선이 다시 선비에게 가 꽂혔다. 분명 처음 보는 얼굴인데 낯설지가 않았다. 어디에서, 어디에서 봤지?

"어허, 저놈이 또, 또 나타났구면."

"네? 저놈이요?"

"윤복이 말일세. 도화서의 화원 신윤복. 저놈은 언제까지 여인네들의 꽁무니를 쫓아다닐 셈인지."

"그럼 저분이!"

떠오르는 그림이 있었다. 혜원蕙園 신윤복申潤福,1758-?의 〈계변가화溪邊佳話〉. 단원의 〈빨래터〉와 아주 흡사한 혜원의 작품이다. 가슴을 드러낸 세 여인이 냇가에서 빨래를 하고 있고 건너편에서 활을 든 선비가 그 모습을 바라보고 있다. 그림을 처음 봤을 때는 이게 가능한 상황일까 의아했는데 지금 보니 이해가 가는 부분이 많다. 특히 가슴을 내놓고 빨래를 하는 여인들이 선비를 크게 의식하지 않는 이유가 그러했다. 그러고 보면 여기 서 있는 단원과 저기 보이는 혜원은 여러모로 비슷한 점이 많다. 단원이 빨래터에서 양반이 되어 아낙들의 종아리를 훔쳐보고 있다면, 혜원은 개울가에서 활을 든 선비의 모습으로 여인들의

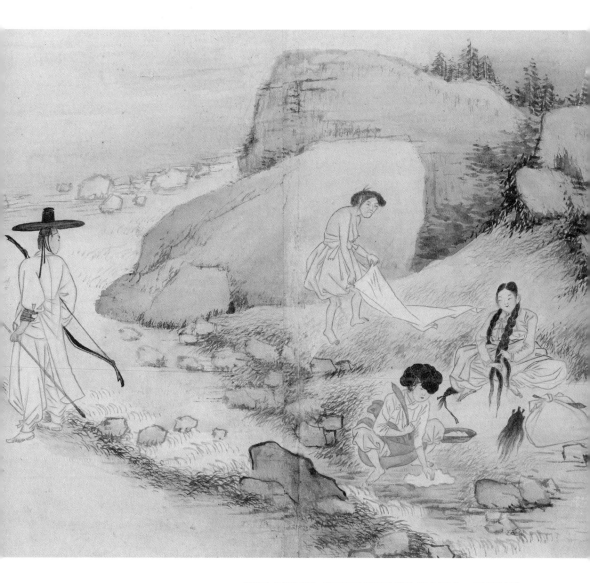

신윤복, 〈계변가화〉, 연도 미상, 종이에 채색, 28.2x35.6cm, 간송미술관.

아름다움을 감상하고 있지 않은가.

물론 다른 모습도 있다. 단원이 배경 없이 인물만 그린 데 비해, 혜원은 배경과 소품을 사랑했다. 기방 앞에서 양반들이 기생을 두고 싸움질하는 모습이 그러했고, 안개에 묻힌 담벼락과 그믐달이 남녀의 밀애를 감싸 주는 모습이 그러했다. 또한 단원이 먹색으로 그림을 그린 데 비해 혜원은 다홍치마에 노란 저고리로 여인의 아름다움을 표현한 점도 달랐다. 단원은 진한 채색을 양반의 색이라 꺼려하였지만 혜원은 강렬한 채색으로 그림에 활력을 불어넣었다. 이렇듯 둘은 닮은 듯 다르고 다른 듯 닮았다.

단원은 혜원을 여인네나 쫓는 한량이라 말하였지만, 내가 보기엔 그도 단원처럼 모두가 즐길 수 있는 그림을 그린 풍속화의 대가였다. 여인의 아름다움은 동서고금을 막론하고 언제나 대중에게 인기 있는 주제였고, 양반의 치부를 드러내고 조롱하는 모습이 주를 이룬 그의 그림은 다수를 차지하는 서민들의 관심을 끌기에 충분하였으니 말이다. 이쯤에서 각설하고 다시 지금의 상황으로 돌아와 보자. 나는 선비가 혜원 신윤복이라는 말에 꽥 소리를 지르고 말았다.

"저분이 진정 혜원 선생이란 말입니까!"

소리에 놀란 단원이 나를 끌어 앉혔다.

"조용히 하시게. 지금 우리 처지를 몰라서 이러는가."

"혜원 선생은 저렇게 유유히 걷고 계신데 우리가 굳이 숨을 필요가 있습니까요?"

"어허. 저놈은 낯짝이 두꺼운 놈이고 나는 점잖은 선비가 아니냐."

어쩔 줄 몰라 하는 그의 모습에 웃음이 터질 뻔했다.

"그렇지요. 네. 조용히 하겠습니다."

"이해해 주니 고맙네. 이제 그림을 다 그렸으니 어서 여길 떠나세."

신윤복, 〈단오풍정端午風情〉, 18세기 후반, 종이에 채색, 28.2x35.6cm, 간송미술관.

허둥지둥하는 단원의 모습에 또 웃음이 났다. 그의 그림 속 인물들이 그러하듯 그는 정 많고, 장난기 많고, 웃음이 많은 그런 사람이었다. 그에 반해 혜원은 그의 작품 속 인물들처럼 알 듯 모를 듯한 미소를 지으며 여인들을 지켜보고 서 있었다.

대낮에 당한 봉변

단원과 나는 다시 저잣거리로 향했다. 정오가 지난 지 한참이지만 거리는 여전히 사람들로 붐볐다. 주막 앞을 지나는데 패랭이를 쓴 사내가 늦은 점심을 먹고 있었다. 배가 많이 고팠는지 그릇을 기울여 국물까지 싹싹 비우고 있었다. 그러고 보니 나도 점심을 걸렀다. 그런데 배가 고프지 않았다. 배도 고프지 않을 뿐더러 한나절을 걸었는데도 다리가 아프지 않았다. 오히려 더 팔팔해지고 힘이 나는 듯했다. 신기할 노릇이었다.

"단원 선생님. 이제 어디로 가려 하십니까?"

"다음 작품을 그리러 가야 하지 않겠느냐. 장이 파하기 전에 꼭 그려야 할 그림이 있느니라."

장이 파하기 전에 그려야 할 그림? 내가 아는 단원의 풍속화만 해도 아직 많이 남아 있다. 〈기와이기〉, 〈대장간〉, 〈쟁기질〉, 〈새참〉 등이 있고, 땔나무와 오

이 파는 모습, 봇짐꾼, 비렁뱅이, 규방, 나그네, 누에치는 여자의 모습도 각기 그 묘를 다하여 그렸다는 기록이 있으니 다음에 그릴 풍속화가 무엇일지 무척 기대가 되었다.

"어떤 그림인지요?"

"신선도다."

"신선도요?"

"그래."

"신선도를 저잣거리에서 그린단 말씀입니까?"

나의 반문에 단원은 대꾸하지 않고 걸음만 재촉했다. 다음 작품이 풍속화가 아니라는 사실이 무척이나 아쉬웠다. 아직도 그릴 주제가 장안에 널렸는데 갑자기 왜 신선도를 그린다 하는 것일까.

"단원 선생님, 그럴 게 아니라 풍속화를 더 그리시면 어떨까요? 아주 센 걸로 말입니다. 사실 요즘 같은 세상에는 자극! 자극이 필요하거든요. 한마디로 튀어야 돼요. 그래야 기억에도 오래 남는단 말이죠."

단원은 내 말을 귓등으로도 안 듣고 있었다. 그렇다고 물러설 내가 아니었다. 나는 그의 앞으로 뛰어가 뒷걸음질까지 쳐 가며 설득을 했다.

"예를 들어 말이죠. 18세기에 투전이 크게 유행을 했다면서요. 도박 말이죠. 양반들이 투전판을 벌이는데 포졸들이 현장을 덮치는 겁니다. 그럼 양반들이 혼비백산해 도망가는 거죠. 아니면 과거시험장에서 온갖 방법으로 커닝을 하는 모습을 그리잔 말이죠. 과거장에 부정이 심했다면서요. 거드름 피우는 양반님네들의 치부를 드러내 풍자의 끝장을 보여 주자고요!"

좋아서 손뼉까지 치며 말하는데 그가 걸음을 뚝 멈추었다.

"자네, 보따리가 무겁지 않은가?"

"네? 아! 맞다. 돌벼루. 반응이 없네요. 무겁지 않은데요."

"그래? 곧 무거워질 걸세."

이 말을 남기고 단원은 나를 앞질러 갔다. 그러나 봇짐은 무겁지 않았다. 벼루의 신통력이 다하였나 보다. 나는 다시 그를 따라가려 하였다. 그런데 이게 어찌 된 일인지 발이 땅에서 떨어지지 않았다. 빨리 단원 선생을 설득해서 그림을 받아 내야 하는데 다리가 말을 듣지 않았다.

'어, 왜 이러는 거지?'

발을 떼려고 애를 쓰고 있는데 갑자기 도끼눈을 뜬 사내가 내 멱살을 잡아챘다. 순식간에 일어난 일이라 말릴 새도 없었다. 사내는 고함을 지르며 나를 바닥에 내동댕이쳤다.

"비키라 하지 않았느냐!"

어이쿠, 정신을 차릴 수가 없었다. 도대체 누가, 대낮에, 거리에서, 무고한 양민에게 이런 무지막지한 폭력을 가한단 말인가.

"천하디 천한 놈이 어느 안전이라고 버티고 서 있는 게냐."

사내는 벽제꾼이었다. 지위가 높은 이들이 지나갈 때 '물렀거라'를 외치며 주변을 통제하던 사람 말이다. 그 뒤로 조선의 관리가 타고 다니던 초헌이 보였고 그 위에는 사모관대를 두른 정승 판서가 앉아 있었다. 순간 말을 잃었다. 살면서 이런 폭력을 당한 적도 없을뿐더러 그 이유가 단지 양반이 지나가는 앞에 서 있었기 때문이라는 사실을 믿을 수가 없었다.

가마 위에서 수염을 쓰다듬으며 이 사태를 관망하던 정승 판서는 헛기침으로 사내에게 길을 재촉하였다. 곧이어 '쉬이 물렀거라'를 외치며 그들은 사라졌다. 아무 일도 없었다는 듯이 거리는 다시 분주해졌다. 넘어져 있는 나를 동정하는 이는 아무도 없었다. 멍하니 한참을 앉아 있었다. 너무 분하고 놀라 눈물도

안 나왔다. 어떻게, 어떻게 사람에게 이럴 수가 있느냔 말이다. 아무리 미천한 신분이라도 사람을 이렇게 함부로 대할 수는 없는 것이다. 억울하고도 억울하였다. 역사 속의 수많은 인물들이 왜 그렇게 세상을 바꾸겠노라 외치며 형장의 이슬로 사라졌는지 이해가 됐다.

"쯧쯧, 자네 꼴이 이게 뭔가."

단원이 주저앉아 있는 나를 안쓰럽게 보며 물었다.

"내 자네가 자극, 자극 외칠 때부터 이 사단이 날 줄 알았네."

그제야 볼을 타고 눈물이 뚝뚝 떨어졌다. 한번 터진 눈물은 그칠 줄을 몰랐다. 내가 사는 세상에도 억울한 일은 많지만 정치인이 지나가는 길에 서 있었다는 이유로 봉변을 당하는 일은 없다. 혹 이런 일이 생길라치면 SNS를 날리거나 인터넷에 올려 억울함을 해소할 길을 찾을 수 있었다. 그만큼 민중이 힘을 가지고 있는 세상이란 말이다. 그런데 조선은 대체 어떤 나라이기에 이런 수모를 당하고도 끽소리 한 번 못 낸단 말인가. 그래, 이렇게 당하고만 있을 수는 없었다. 무엇이라도 해야 했다. 저 포악무도한 벼슬아치에게 본때를 보여 주고 말리라. 나는 두 주먹을 불끈 쥐고 자리에서 일어났다.

"어디를 가느냐?"

단원이 달래듯 물었다.

"경찰서에, 아니 포도청에 가려 합니다."

나는 내 무너진 자존심을 포도청에 가서 찾기로 결심했다.

"포도청에 가면 답이 나올 듯하더냐. 해진 무명 저고리에 더펄머리를 한 네 말을 들어 주기나 할 것 같으냐."

계속 눈물이 흘렀다. 이대로는 분이 풀리지 않아 미칠 것 같았다.

"그럼 어찌 합니까!"

나는 마치 내 분노의 대상이 단원인 것처럼 소리를 질렀다.

"붓을 잡아라. 억울한 마음을 그림으로 풀란 말이다."

"지금 이 상황에서 그림을 그리란 말이 나오십니까? 억울한 마음을 어찌 그림으로 풀 수 있습니까!"

너무 아파서 소리를 쳤다. 넘어지면서 깨진 이마도 아팠지만 마음이 더 아팠다.

"어허, 나는 그래 왔느니라. 억울하고 분한 마음을 그림으로 그렸느니라. 그림을 보는 이들의 상처도 그렇게 씻어 주었느니라. 양반이 투전하는 모습을 그리라 하였느냐? 과거장에서 부정을 저지르는 양반을 그리라 하였느냐?"

그는 아버지같이 내 등을 토닥이며 말했다.

"내 그림은 너 같은 백성을 위한 그림이니라. 네가 바로 내 그림의 주인공인 것이다."

나는 그 말에 더 크게 울어 버렸다. 그래서 백성을 위한 그림을 그린다 하셨구나. 비참하고 억울한 삶을 다른 시각으로 보여 주고 싶다 하셨구나. 상처가 삶을 파멸시키지 않도록 예술을 통해 치유하라는 말씀이셨구나. 이제야 겨우 알 것 같았다. 지금까지 똑같은 가르침을 주고 계셨는데 머리로만 이해한 것이다. 순간 단원 선생님이 너무 고맙게 느껴졌다. 지금 선생님은 내 비참한 심경을 알아주는 유일무이한 분이다. 누군가 내 마음을 알아준다는 것, 그것만큼 큰 위안이 되는 일은 세상에 없을 것이다. 단원 선생을 붙들고 그 자리에서 한참 울었다. 수도꼭지에서 물이 콸콸 쏟아지듯 그렇게 울어댔다. 눈물로 옷고름을 다 적시고 나서야 울음을 그칠 수 있었다.

"이제 좀 진정이 되었느냐?"

"네."

"됐다. 그럼 가자."

나는 다시금 생기를 찾았다. 이렇게 회복이 빠를 수 있었던 것은 단원의 위로 덕분이었다. 그는 화가임과 동시에 사람의 몸과 영혼을 정화시키는 탁월한 능력의 소유자이기도 했다.

"다 왔느니라."

야트막한 언덕 위에서 저잣거리가 한눈에 들어왔다.

"신선 그림을 그리기에는 더없이 좋은 장소구나."

그는 혼잣말하듯 되뇌었다. 이곳이 어떻게 신선 그림을 그리기에 좋은 장소인지 잘 이해가 되지 않았지만, 그의 말에 토를 달지는 않았다. 기록에 의하면 단원은 30대에 이미 신선도를 잘 그리기로 유명했다.

일찍이 회를 바른 큰 벽에 여러 선인들이 바다를 건너는 그림을 그리게 했는데 시종에게 진한 먹물을 여러 됫박 준비하게 하고 모자를 벗고 소매를 잡아매고 선 채로 광풍이 치듯 붓을 놀려 몇 시간 만에 군선을 다 그려놓았다. 기운차게 흐르는 물은 막힘없이 언덕을 무너뜨릴 듯하고, 인물들은 걸어서 구름 속으로 올라가는 듯하니 옛날의 대동전 벽화도 이보다 더 나을 것이 없었다.

조희룡趙熙龍, 1789~1866, 『호산외사壺山外史』

그의 신선 그림을 잘 알고 있다. 서방의 낙토, 곤륜산에는 3000년에 한 번 열매를 맺는 복숭아나무가 있었는데, 복숭아가 열리자 불멸의 여신 서왕모西王母가 선계의 모든 선인들을 초대하여 잔치를 벌였다. 단원의 신선도는 선인들이 서왕모의 잔치에 참석하기 위해 약수를 건너가는 모습을 담고 있다. 그런데 이런 신선도를 굳이 저잣거리에서 그린다는 이유는 무엇일까?

"허허허. 아직도 모르겠느냐. 신선을 봐야 신선을 그리는 것이지."

나는 단원을 위해 나무판 위에 한지를 넓게 펼쳤다. 새하얀 한지 위로 신선들이 걸어 나갈 것을 생각하니 가슴이 설레었다. 어떤 신선들이 내려와 그려질지 궁금하기도 했다. 단원은 가만히 호흡을 가다듬었다. 신선을 그리기에 앞서 몸과 마음을 정갈히 하고자 함일 것이다. 사실 내게는 그런 단원이 더 신선처럼 보였다. 생로병사를 초월하여 마음먹은 대로 신통력을 부리는 영원불멸의 신선

말이다.

"어허, 누가 신선이 잔재주나 부리는 이라 가르쳤더냐?"

어이, 또 마음을 들켰다.

"나는 선인을 그리려 하는 것이다."

단원은 붓을 들어 올리며 말을 이었다.

"仙(선)이라는 글자에서도 알 수 있듯이 인간人이 산山과 만났으니 산은 바로 자연이자 우주이며, 모든 것을 뜻한다 할 수 있지. 고로 선인仙人이라 함은, 세상의 이치를 깨닫고 그 파장이 하늘에 이르는 이들로 인간의 모든 것, 세상의 모든 것, 우주의 모든 것을 주관하는 존재들을 말하는 것이다."

"그럼, 그런 선인님들이 이곳에 내려오기라도 한다는 말씀입니까?"

내 말에 단원은 빙긋 웃어 보였다.

"어허, 큰 은자는 저잣거리에 사는 법이란 말도 못 들어 보았느냐."

은자隱者라 하면 지극한 경지에 이른 이로, 선인을 말한다. 한데 그런 선인이 저잣거리에 살고 있다니 정말 알다가도 모를 말이었다.

"먼저 하선고何仙姑(중국에 전해 오는 8명의 선인 중 유일한 여신선)와 남채화 藍采和(8명의 선인 중 하나)를 그려 보도록 하세나. 누가 좋을꼬? 복숭아를 먹고 요정이 된 하선고는 저기 저 꽃을 든 기생이면 어떠하겠느냐?"

그는 꽃을 들고 저자를 걷고 있는 어린 기생을 가리키며 말했다.

"네에? 농이 너무 지나치신 거 아닙니까? 선인을 그리는데 어찌 감히 기생의 얼굴을 참고한단 말입니까."

"그래? 그럼 누가 좋을까? 그래, 저어기 오이를 팔고 있는 아낙은 어떠한 가?"

"네에? 아니 저 아낙은 곰보가 아닙니까! 선녀를 그릴 거면 적어도 반가의

여식을 찾아야지요.”

“어허, 네놈의 머릿속은 똥으로 가득 찬 게냐. 어찌 그리 말귀를 못 알아들을꼬.”

그 말에 더없이 겸연쩍었다. 저잣거리에서 선인 그림을 그리겠다는 단원의 의도가 무엇인지 감이 오질 않았다. 그의 말을 종합해 보면, 그는 저 기생과 곰보 아낙에게서 선녀의 모습을 보고 있다는 말이다.

“그래. 이제야 말이 좀 통하는구나.”

“어떤 점에서 선녀의 모습을 보신 건데요?”

“평범함이다.”

평범함? 평범함이라니. 인간의 모든 것, 세상의 모든 것, 우주의 모든 것을 주관하는 선인이라면 분명 비범한 존재일 것이다. 그런데 평범한 이들에게서 선인의 모습을 찾았다는 단원의 말이 이해가 되지 않았다.

“그럼, 지체 높으신 양반님네들에게 선인의 모습을 찾아야겠느냐?”

순간 나를 밀치고 간 정승 판서의 얼굴이 떠올랐다. 나를 내려다보던 그 거만한 눈빛 말이다.

“물론 반드시 그런 것은 아니지만, 그래도 하늘에서 내려온 선인이라면 신분이 높고, 고귀한 존재들이 아닙니까?”

“그럼 네 말은 저들은 신분이 낮고 천하므로 선인이 될 수 없다는 말이냐?”

“어, 그건 더더욱 아니지만······.”

당혹스러웠다. 그런 의도는 아니었지만 내 말을 뒤집어 보면 그런 의미를 담고 있는 것이다.

“보아라. 나는 가장 낮은 자리에 있는 저들의 모습에서 선녀를 보았느니라. 겸손은 도를 담는 그릇이라는 말이 있지 않느냐. 아무리 가진 것이 없고, 낮은

자리에 있을지라도 마음이 겸손하고 비어 있다면 이미 도를 이룬 것이나 다름이 없느니라. 낮은 자리에 있기에 스스로를 낮추기가 네놈을 집어던진 벼슬아치보다 쉬울 것이니 말이다."

그때 왜 오래전에 들은 이야기가 머릿속을 스치고 갔는지는 잘 모르겠다. 누구나 한 번쯤은 들어봤음 직한 유명한 이야기 말이다. 하느님을 뵙고자 간절히 기도를 올린 사내가 있었다. 어느 날, 사내의 기도에 하느님이 응답했고, 다음 날 사내의 집을 방문하기로 약속했다. 그러나 사내의 예상과는 달리, 하느님은 성 냥팔이 소녀의 모습으로, 비렁뱅이로, 술주정뱅이로 나타났고, 그런 하느님을 사내는 끝내 알아보지 못하였다. 그렇다면 선인은 반드시 귀하고 그럴 듯한 모습을 하고 있는 것만은 아닐 수도 있겠다. 저기 저 꽃을 든 기생과 오이 파는 아낙같이 평범한 모습으로 우리 곁에서 살아가고 있을지도 모를 일이다.

"이제야 말이 통하는구나. 그럼 시작을 해 보세나."

말과 동시에 한지의 왼편에 하선고와 남채화가 힘찬 필치로 그려졌다. 어린 기생과 곰보 아낙의 얼굴로 말이다.

"다음은 장과로張果老로 누

가 좋을꼬?"

단원은 둔갑술에 능하다는 선인 장과로를 저잣거리에서 찾고 있었다.

"옳지. 저 세책가貰冊家에서 책을 읽고 있는 영감쟁이가 어떠한가? 또 모르지. 둔갑술의 비법이 저 책 속에 숨어 있을지도."

조선시대에 책을 빌려 주던 일종의 도서 대여점인 세책가에서 나이 지긋한 영감님이 책을 읽고 있었다. 그를 보자 단원의 붓이 빠르게 움직였다.

"장과로가 탄 나귀는 밤에는 종이처럼 접어서 넣어 둘 수 있네. 바람을 불어넣으면 다시 나귀로 변하니 참으로 편리하지 않은가. 장과로는 항상 흰 박쥐와 함께한다는 사실도 잊지 말게나. 박쥐의 영혼이 환생하여 장과로가 되었기 때문이라네."

단원은 나귀를 거꾸로 타고 가는 장과로와 박쥐를 그렸다. 그림 속 장과로는 책을 읽고 있는 세책가 영감의 얼굴을 쏙 빼다 박았다.

"나귀를 거꾸로 타고 있는 이유는 무엇인지요?"

"모든 일을 되돌아보기 위해서라네. 물질만능주의 세상에서 앞으로 나아가는 것 자체가 곧 후퇴임을 알고는 돌아앉았다 이 말이지."

속세의 부귀와 영화를 마다하고, 평생을 은둔하며 산 장과로다운 행동이었다.

"그 다음은 조국구曹國舅와 한상자韓湘子 차례네."

단원은 다시 저자를 둘러보며 적당한 이를 물색하고 있었다.

"저기 저 부채를 들고 있는 소리꾼이 좋겠군. 죽은 이도 살아나게 한다는 박판拍板(타악기의 하나)을 들고 있는 조국구와 어울리지 않는가."

멍석 위에 소리품을 파는 소리꾼이 서 있었다. 구성진 그의 소리에 곳곳에서 관객의 추임새가 터져 나왔다. 동시에 소리꾼은 단원의 그림 속으로 성큼 들어왔다.

"빈 술독으로도 술을 빚어낸다는 한상자로는 저기 저 색주가에 술을 대는 젊은이가 맘에 드는구면."

붓끝에 먹물을 묻히며 단원이 한 말이다. 그가 가리킨 곳에서 술통을 부지런히 나르는 젊은이가 보였다.

"자네, 저 술을 마시면 아픈 것이 씻은 듯 낫는다는 사실을 아는가? 보고 있자니 술 생각이 간절하구면."

뒤쪽에 대나무로 만든 악기인 어고간자漁鼓簡子를 연주하는 한상자를 그려 넣던 단원은 입맛을 다셔 가며 그가 빚은 술을 탐내고 있었다.

"다음으로 외뿔소를 탄 노자老子 선인님으로는 누가 좋을까요?"

술 생각에 빠져 있는 단원을 대신하여 내가 화두를 던졌다. 그는 다시 저자를 둘러보며 알맞은 인물을 찾고 있었다.

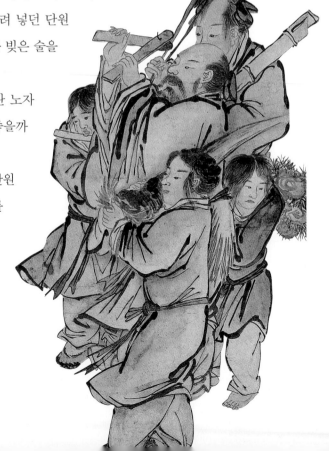

"없어. 어떤 인위적인 속박도 거부한 자연인 노자만큼은 저자에서 찾을 수가 없네. 어허, 이를 어찌할꼬."

단원은 잠시 무언가를 골똘히 생각하는 듯 보였다.

"차라리 나라면 어떠하겠는가. 오랫동안 그분을 흠모해 왔다네. 내 모습을 빌어 노자 선인님을 그리는 것을 허락해 줄 수 있겠나?"

그는 나를 돌아보며 물었다. 조금 당황스러웠다. 이것은 내가 허락하고 말고 할 문제가 아니다. 그러나 단원의 눈빛이 너무도 진지하여 나도 모르게 고개를 끄덕이고 말았다.

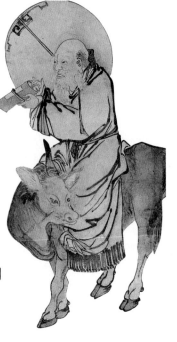

그가 왜 이런 질문을 하였는지 어렴풋이 짐작이 갔다. 그는 나의 동의를 구하는 것이라기보다는 자신을 지지해 줄 누군가를 찾고 있는 것일 게다. 그 또한 자신의 그림 속에서나마 선인이 되고 싶었던 것일 게다. 단원은 바라던 대로 외뿔소를 타고 『도덕경道德經』을 든 노자 선인이 되었다. 그러나 노자 선인이 되어 기뻐하는 그림 밖의 단원도 내게는 분명 선인으로 보였다. 훤칠한 키에 옥골선풍玉骨仙風(살빛이 희고 고결한 신선과 같은 풍채), 남중일색男中一色이라는 말이 어울릴 만큼 잘생긴 얼굴, 유려하게 붓을 놀리는 섬섬옥수纖纖玉手(가늘고 옥처럼 아름다운 손), 떳떳하고 정당하여 한 점 티끌도 없는 청천백일靑天白日(아무런 잘못 없이 결백한 것)한 마음까지. 그는 분명 범접할 수 없는 선인의 기품을 지니고 있었다.

단원은 노자 선인이 되어 있는 그림 속 자신을 보며 즐거워했다. 나도 덩달아

기뻤다. 예부터 진정 큰선비는 소를 탔다고 하는데, 단원의 또 다른 작품 〈노자출관老子出關〉 속 노자도 소를 타고 있다. 이처럼 소를 타고 먼 길 떠나는 노자를 즐겨 그린 단원이야말로 큰선비인 노자에 가장 적당한 인물이라 하겠다.

　"다음으로 서왕모의 복숭아를 세 번이나 훔쳐 먹고 삼천갑자三千甲子(18만 년)를 산 동방삭東方朔으로는 누가 좋을꼬?"

　"저기 물건을 훔쳐 달아나는 도둑놈이 어떨지요. 훔쳐 먹기의 달인 동방삭으로는 딱입니다요."

　저자에서 작은 소란이 일고 있었다. 한 아이가 행상의 물건을 잡아채서는 '걸음아 날 살려라' 하며 쏜살같이 도망치고 있었던 것이다. 서슬 퍼런 장사꾼의 눈이 아이를 찾고 있는 사이, 아이는 그림 속으로 냉큼 들어와 삼천갑자 동방삭으로 변신하였다. 장사꾼은 아이를 절대 못 찾을 것이다. 그림 속으로 영영 숨어 버렸으니 말이다.

　"다음은 문창文昌과 종리권鍾離權이구나. 문창으로는 저기 나귀

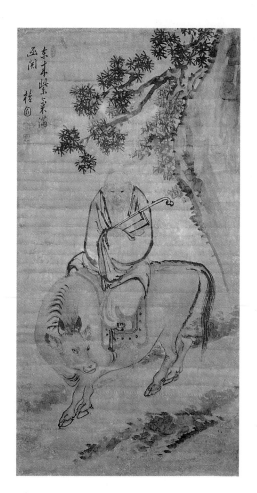

〈노자출관〉, 연도 미상, 종이에 담채, 97.8×52.1cm, 간송미술관.

를 끌고 가는 대갓집 노비가 어떠하냐? 나귀 탄 선비를 시험장으로 인도하고 있으니 과거시험을 관장하는 선인인 문창으로는 적격이라 할 수 있겠지."

"비약이 너무 심하신 거 아닙니까. 신선도의 문창은 두루마리에 글을 쓰고 있는 모습을 하고 있습니다. 그러니 나귀를 끌고 가는 노비와 맞추는 것은 억지입니다요."

나는 단원의 신선도 그림을 정확히 기억하고 있었다.

"그러한가? 좀 억지스럽긴 하군그래. 그럼 누구로 할꼬?"

단원은 다시 저자로 시선을 돌렸다.

"옳거니. 내 이번에는 자네 소원을 들어줘야겠군."

"무슨 말씀이온지?"

"과거장의 부정행위가 재미있는 소재라 하였지. 문창으로 과거시험에서 글씨를 대신 써 주는 대필가를 그리려 하네."

"정말 잘 어울립니다. 장원급제자의 답안지 길이가 평균 10미터는 됐다고 하니 두루마리를 길게 그리면 아주 재미있겠습니다."

그렇게 대필가는 과거를 관장하는 선인 문창으로 탄생하였다.

"다음으로 불로장생 선약의 비밀을 알고 있는 종리권이군. 저기 약을 조제하고, 병을 치료하는 약방 늙은이가 어떠한가?"

"의원 말씀입니까? 그보다는 저기 금을 정련하여 장신구를 만드는 대장장이가 어떠한지요? 종리권은 연금술에 능하기도 했으니까요."

"허허허, 그래. 이러면 어떠하고 저러면 어떠한가. 내겐 모두 귀한 존재들인 것을."

그렇게 쇠를 다루는 대장장이는 연금술사 종리권이 되어 있었다.

106

"다음 여동빈呂洞賓으로는 저기 빡빡머리 비구승이 어떠한가?"

"스승님, 부탁이 한 가지 있습니다."

"무엇이더냐?"

단원은 의외라는 듯이 물었다.

"저 나무꾼이 여동빈이 되면 어떠할는지요. 자기 키만한 높이의 땔나무를 지게에 실어 나르는 삶이 고달파 보입니다. 부디 그림에서만이라도 선인이 되어 살 수 있도록 해 주세요."

단원은 잠시 고민하는 눈치였다.

"칼을 차고 요괴를 물리치는 여동빈과는 거리가 멀어 보이나, 자네의 마음 씀씀이가 갸륵하군. 내 자네를 봐서 그렇게 함세."

일순간 나무꾼은 지게를 내려놓고 선인 여동빈의 옷으로 갈아 입었다. 여동빈이 된 나무꾼의 어깨가 한결 가벼워 보였다.

"다음 이철괴李鐵拐로는 저기 저 유리걸식하는 거렁뱅이가 어떠한가?"

"네? 그건 좀……."

나는 걸인을 선인으로 그리겠다

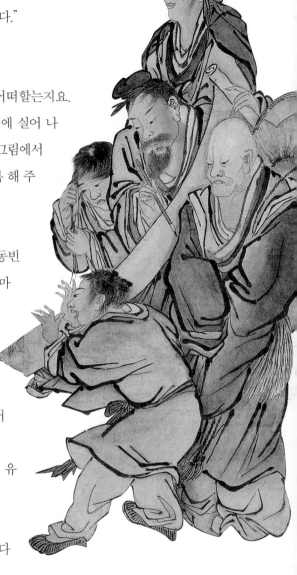

107

는 것이 좀 꺼림칙하여 바로 답하지 못했다.

"왜? 아니 될 말이더냐?"

"그래도 명색이 선인을 그리는 건데 거렁뱅이는 안 될 말이죠."

"아니 될 것이 무엇이냐. 이철괴는 본디 호리병을 든 거지 형상을 하고 있지.
선계를 방문하고 지상으로 돌아와 보니 그의 육신이 불에 타 없어져 버렸거든.
그렇게 육신을 잃은 그는 굶어 죽은 거지의 몸속으로 들어가 신원을 하게 되었
지."

"음, 거렁뱅이 이철괴라. 듣고 보니 말이 됩니다요."

"그래. 부디 이철괴로 다시 태어나 호의호식하시
게."

단원은 주문을 걸듯 말하고는, 빈 호리병을 들
여다보며 아쉬워하는 걸인 이철괴를 그려 넣었
다. 참고로 저 호리병은 혼백을 분리하는 신비한
능력을 지녔다고 한다. 답을 할 때마다 무게로 도의
경지를 알려 주는 단원의 신통한 벼루처럼, 선인들은
저마다 자신을 상징하는 선계의 물건을 하나씩 소유
하고 있다. 문득 나도 저런 신비한 물건이 하나쯤
있으면 좋겠다는 마음이 들었다. 그때 단원의 손
끝에서 유려하게 움직이는 붓이 눈에 들어왔다.
그래, 붓이 있으면 좋겠다. 우주만물을 그려 낼
수 있는 선계의 붓이라면 더할 나위 없이 좋겠다.
그리는 족족 그림이 현실로 나타나는 신묘한 붓 말
이다.

"무슨 생각을 하는 게냐."

단원이 붓으로 내 머리를 탁 치며 물었다. 아야!

"다 아시면서 뭘 물으십니까?"

나는 혹이 난 머리를 쓰다듬으며 대답했다.

"자, 어떠한가? 잔치 가는 길이 신명나도록, 중간중간 음악을 연주하는 선인
동자들도 그려 넣었느니라."

단원은 만족스러운 웃음을 지어 보이며 말했다.

"그런데 웃음이 좀 부족하지 않느냐?"

"선인을 그리는 데 무슨 웃음이 필요합니까? 이 정도로도 훌륭한 작품입니다."

눈앞에 펼쳐진 그림을 본 나는 감탄해 마지않으며 답했다.

"아니지. 노자 선인의 발아래 족제비를 한 마리 그려 넣어야겠네. 그럼 완성
이지."

족제비로 인한 작은 소동을 끝으로 단원 김홍도의 〈군선도群仙圖〉가 완성되
었다. 평범한 사람들이 선인이 되어 약수를 건너는 모습이 소라고동을 든 선인
동자를 앞세워 가볍고 경쾌하게 그려졌다. 젊은 단원이 그린 활기찬 기운이 생
동하는 작품이다.

"저잣거리에서 이름 없이 살다간 사람들이 주인공인 작품이네요."

"그렇다네. 삶의 애환을 딛고 평범한 이들이 선인이 되는 세상을 바랐다네."

단원은 꿈을 이룬 듯 뿌듯한 표정으로 그림을 보고 있었다. 문득 그가 바라
는 세상은 꽤나 살맛 나는 세상일 것이라는 생각이 들었다. 평범한 사람들이 주
인공이 되는 세상! 바로 내가 원하는 세상이기도 했다.

"단원 선생님. 근데 궁금한 것이 있습니다."

"무엇이냐?"

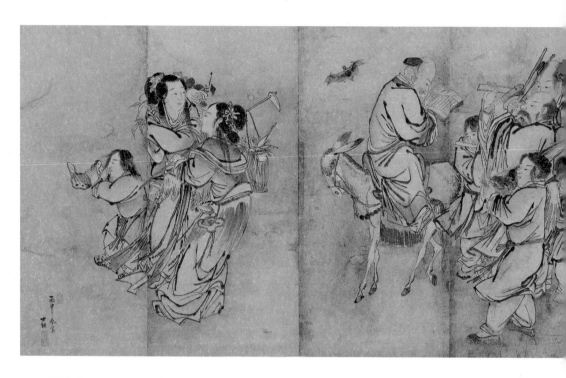

〈군선도〉(국보 제139호), 1776년, 종이에 담채, 132.8x575.8cm, 삼성미술관 Leeum.

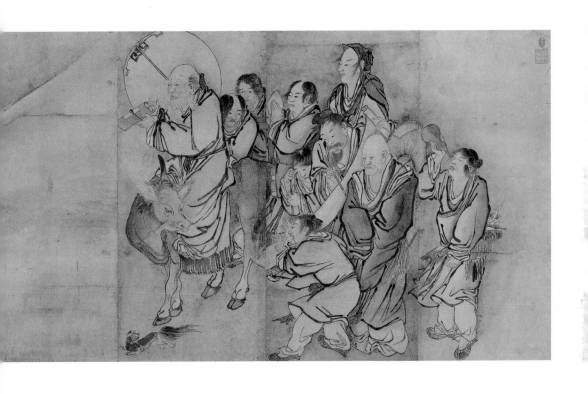

"조선의 선비들은 왜 그리도 신선 그림을 좋아한 것입니까?"

"늘 선인을 그리는 마음이 있었기 때문이지. 조선의 선비는 학문을 연마함과 동시에 치열한 인격수양인 수기修己(자신의 몸과 마음을 닦음)를 하였느니라. 그렇게 이기심과 욕망으로부터 자신을 갈고 닦으면 끝내 천인합일天人合一(하늘과 사람은 하나라는 말)의 경지에 이르리라 확신하였지."

"천인합일이라 하심은 무엇을 뜻하는지요?"

"사람과 자연이 하나의 질서로 조화를 이루는 경지, 바로 선인화의 경지를 말함이니라."

그렇구나. 조선의 선비는 나와 남이 조화를 이루고, 사람과 하늘이 조화되는 세상을 꿈꾸고, 그것을 실현하기 위해 노력한 이상주의자들이었구나. 그렇다면 선인화를 꿈꾸던 조선의 선비들이 선인의 모습을 닮고자 신선도를 즐겨 그렸다는 말이다. 단원 선생님도 같은 이유에서 신선도를 그리셨을까? 그 점이 궁금했다.

"그렇다네. 그림은 내 수련의 방편이었네. 연암 박지원이 저자의 사람들을 소재로 글을 써서 도를 구했다면, 나 단원 김홍도는 저자의 사람들을 그려서 도를 구한 것이지."

순간 의문이 생겼다. 글을 쓰고, 그림을 그려서 선인이 되는 일이 가능할까? 현세를 초월한 선인이 되기 위해선 깊은 산속에 틀어박혀 마늘과 쑥만 먹으며 극한의 수련을 하여야 겨우 될락 말락 한 것이 아니냔 말이다.

"허허. 왜 이리 어리석은 게냐. 그림을 그리든, 글을 쓰든, 노래를 하든, 춤을 추든 간에 입신의 경지에 다다르면 가능한 것이 선인화의 경지이니라."

"그렇다면 한 분야에서 일가를 이루어 누구도 범접하지 못할 단계에 이르면 가능하단 말씀인가요?"

"그렇다네. 말했듯이 예술은 인간의 진화를 위한 도구이고, 서화를 그림으로

써 진화가 가능하단 말이네. 인간이 진화를 하면 무엇이 될꼬?"

"그야 인간이 진화를 하면…… 선인이 되겠지요."

"이제 답이 되었느냐?"

답이 되었다. 예술을 통해서 인간은 진화할 수 있다는 것, 또 그로 인해 선인이 될 수 있다는 것. 또 다른 궁금증이 일었다. 그렇다면 무소불능無所不能(능통하지 않은 것이 없음)의 신필, 단원 김홍도는 서화를 그려 선인화의 경지에 올랐을까?

"아닐세."

그는 자리를 털고 일어났다. 그러고는 미련 없이 떠났다. 조선의 천재화가 단원 김홍도. 그는 분명 아니라고 답하였다. 우리나라 역사에서 단원만큼 천재성을 지닌 화가가 과연 몇 명이나 될까? 한데 그런 그가 그림으로 일세를 풍미하였음에도 선인이 되지 못한 사연이 무엇인지 심히 궁금하였다.

"그것이 궁금하더냐?"

그는 성벽을 따라 걸으며 말했다.

"네. 근데 그보다 더 궁금한 것이 있습니다."

"무엇이더냐?"

"어찌 제 마음을 십 리 밖을 내다보듯이 훤히 아시는 겁니까?"

"그것도 궁금하더냐?"

"네. 무척이나 궁금합니다요."

"궁금하면 따라오너라."

단원은 자꾸 어디론가 가는 중이다.

"이제 어디로 가려 하십니까?"

"그것 또한 궁금하더냐?"

"또 선문답이십니까? 이제 그만 좀 하시고 답을 내어 주시지요."

단원은 씽긋 웃으며 발길을 재촉했다. 우리는 어디로 가는 것일까? 도통 알 수가 없다.

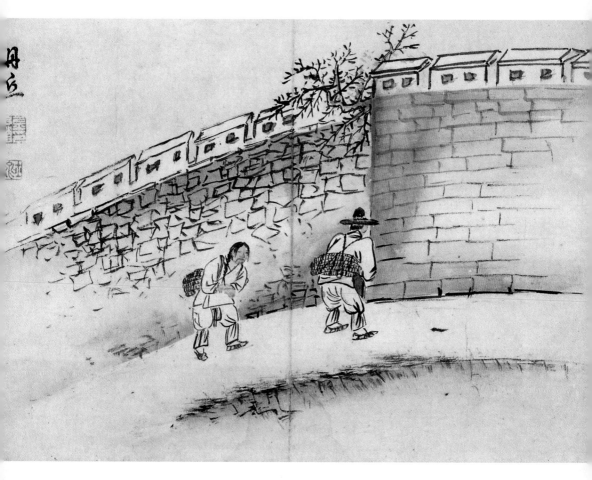

〈성하부전도城下負錢圖〉, 연도 미상, 종이에 담채, 27x38.5cm, 삼성미술관 Leeum.

단원과
금강산 유람을
떠나다

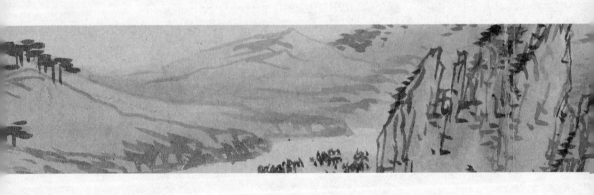

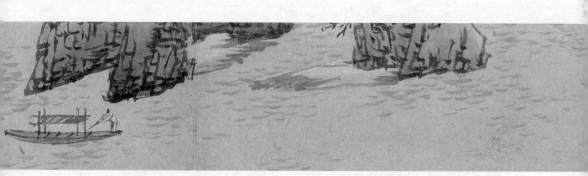

나룻배 타고
금강산으로

"네? 어딜 간다고요? 쇠뿔도 단김에 뺀다고 금강산을 가자고요? 지금 금강산이라고 하셨습니까? 아니, 아닌 밤중에 홍두깨도 아니고 갑자기 웬 금강산 타령이십니까? 금강산이 엎어지면 코 닿는 곳인 줄 아시나 봐요. 산 넘고, 물 건너 고생을 줄창 해야 겨우 갈 수 있는 곳이 금강산이지요. 그리고 마포나루에서 금강산을 간다는 게 말이나 됩니까? 그것도 저 쪽배를 타고요? 저는 못 갑니다요. 아니, 안 갑니다요. 배우는 일이 중요하기는 하지만 그렇게 위험천만한 일은 할 수가 없죠. 목숨보다 소중한 것이 세상에 있습니까? 저도 집에서는 나름 귀한 자식입니다요. 말이 나왔으니 하는 말이지만, 될 성싶은 계획을 세우셔야죠. 먼 길가다가 풍랑이라도 만나 배가 홀랑 뒤집히면, 단원 선생님이 책임지실 겁니까? 고기밥 신세를 면치 못할 것입니다요. 게다가 저는 수영도 못하는 막걸리 병이라고요. 근데 노는 왜 하나입니까요? 설마 금강산까지 뱃길을 저 혼자 노 저어

가라는 말씀은 아니지요? 돌덩이 벼루를 종일 메고 다녀서 어깻죽지가 아파 죽겠는데, 이제 노까지 저으라고요? 어이구, 저는 못합니다. 십리도 못 가서 팔병 나지요. 여하튼 못 갑니다. 아니, 안 갑니다. 그렇게 금강산 가는 것이 소원이시면 단원 선생님 혼자 열심히 노 저어 가십시오. 팔은 좀 아프시겠지만, 혼자 가는 길이 고즈넉하니 좋지 않겠습니까?"

그러나 선택의 여지가 있는 길이 아니었다. 따로 갈 곳이 마련되어 있는 것도 아니었다. 배움에 뜻이 있으면 따르라는 단원의 말에 울며 겨자 먹기로 금강산으로 향하는 쪽배에 오르고 말았다. 어차피 공부를 위해 떠나가야 할 길이라면 망설이며 갈 필요는 없을 것이라 스스로를 위로하며. 마포나루에서 출발한 배는 새벽의 운무를 헤치며 앞으로 나아갔다. 자욱한 안개를 보고 있자니 마치 다른 세상으로 빨려 들어가는 듯 묘한 기분에 잠겼다. 좌우지간 마포나루에서 금강산으로 쪽배를 타고 가다니. 고금에도 이러한 일은 전해 내려오지 않았다. 마주 앉아 있는 단원은 아까부터 꽃나무 언덕에만 관심을 두고 있다. 절벽 위에 매화나무 몇 그루가 운무 속에서 모락모락 피어올랐다. 매화를 보고 있자니 속 상한 마음이 조금은 풀어지는 듯 마음이 편안해졌다. 이른 봄, 추위와 외로움을 이기고 최초로 꽃을 피운다는 매화, 일생을 춥게 살아도 향기를 팔지 않는다는 매화를 옛 선비들은 사랑했다. 단원의 매화 사랑도 유별났다고 한다. 끼니를 잇지 못하는 상황에서도 그림값 3천 냥을 받아 2천 냥을 떼어 매화를 사고, 8백 냥으로 술을 사 벗들과 나누어 마시고 2백 냥으로는 쌀과 땔나무를 샀다는 일화가 전해질 정도이니 말이다.

"매화를 보고 있자니 머릿속이 청주처럼 맑아지는구나."

가난하고 조촐한 주안상이 그와 나 사이에 놓여 있었다. 몇 잔의 술에 취한 단원은 뱃전에 비스듬히 기대어 앉아 시조를 읊었다.

고요한 물결. 어떠한 미동도 느껴지지 않았다. 다만 안개에 싸인 먼 산이 움직이는 것으로 봐서 배가 나아가고 있음을 알 수 있었다.

"한잔 하시게나."

'취화사醉畵士'. 술에 취한 환쟁이라는 뜻의 호를 좋아한 단원이었다. 때로는 취기로 인한 감각만으로 전광석화처럼 그림을 그렸다고도 한다. 술에 취해 그림을 그렸다는 취화사 김홍도에 대한 기록이 여럿 전해지는 것으로 봐서 그의 술 사랑이 얼마나 대단했을지 짐작이 간다.

"무슨 술입니까?"

"이강고梨薑膏(배와 생강을 주원료로 하여 소주에 우려내어 만든 술)이니라."

예로부터 주향과 맛이 뛰어나 신선과 잘 어울린다는 술이다. 작은 술잔에 이강고를 따라 마셔 보았다. 맛이 극히 맑고 향기로워서 가슴속이 시원하게 씻겨 나가는 듯하였다.

"맛이 어떠하냐?"

"일품이지요. 천하에 견줄 것이 없습니다."

"허허, 그래."

"그런데 예술가들은 왜 술을 좋아하는 걸까요?"

"글쎄다. 세상의 아름다움에 취해 돌아갈 길을 잃었으니 외롭고, 그립고, 서러워서가 아니겠느냐."

단원의 목소리는 강물에 젖어 들었다.

"돌아갈 곳이라니요?"

그는 대답 대신 강물을 떠 벼루 골에 붓고는 먹을 곱게 갈기 시작했다. 잠시

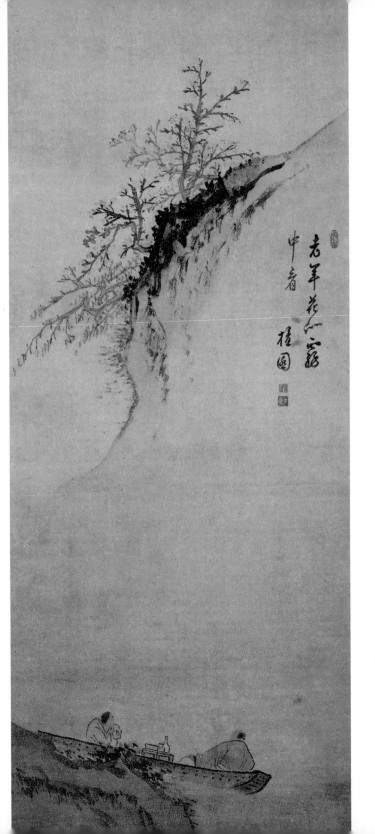

〈선상관매船上觀梅〉, 연도 미상, 종이에 담채, 164x76cm, 개인 소장.

후, 종이에 먹물이 배어나듯 붓끝에서 매화가 피어올랐다.

그림의 대부분은 공허하리만치 비어 있었다. 여백의 미를 잘 보여 준 화가라는 평에 걸맞게 풍경은 여백 속에 감추고, 매화가 핀 벼랑만 살짝 내보인 것이 신비감을 더해 주고 있었다. 조각배 위에는 매화를 바라보는 노인과 웅크리고 앉아 있는 젊은이가 그려졌다. 지금 상황으로 봐서는 뱃전에 기댄 그림 속 노인은 단원이고, 맞은편 젊은이는 나. 그러고 보면 금강산으로 가는 길이 꼭 고생길만은 아닌 것도 같다. 이렇게 화폭의 주인공이 되어 꽃구경에 찬술까지 마시니 신선놀음이 따로 없다.

"이제 노를 저어라. 금강산으로 떠나 보자."

나는 명을 받들어 노를 젓기 시작했다. 서툰 실력이었지만 배는 신기하게도 앞으로 나아갔다.

"단원 선생님, 금강산은 어떤 곳인가요?"

어떤 곳이기에 조선의 선비들이 금강산 유람을 일생일대의 소원으로 삼은 것일까? 여류시인 황진이도, 대학자 이율곡도, 대문호 박지원도, 방랑시인 김삿갓도 모두 금강산을 여행했다는 기록이 남아 있다. 그리고 여행 중 만난 금강산의 풍광을 글과 그림으로 빠짐없이 남겼다.

"먼저 네놈이 생각하는 금강산이란 어떤 곳인지 말해 보아라."

"그야 기개 높은 선비들이 호연지기를 키우고 심신을 수양하고자 했던, 지상의 무릉도원이 아닌지요."

나의 대답에 단원은 붓을 내려놓으며 너털웃음을 지었다.

"허허. 금강산은 본향이다. 너의 근본이 시작된 곳. 그리고 너의 본성이 자리한 곳이지."

뭐라? 내 근본이 시작된 곳이고 내 본성이 자리한 곳이라고?

"에이, 금강산을 보기 전에는 천하의 산수를 말하지 말라 했다지만 그깟 산 하나에 너무 큰 의미를 두시는 것은 아닙니까?"

단원은 내 말에 아무 대꾸도 하지 않았다. 그저 예의 소탈한 웃음만을 지어 보일 뿐. 어느새 마포나루를 떠난 배는 큰 물줄기를 따라 방향을 틀었다. 물살을 거스르지 않고 노를 저어 나갔다. 얼마나 저었을까. 손아귀가 아파 오기 시작했다.

"단원 선생님. 정녕 이 물길을 따라가면 금강산에 닿을 수 있는 겁니까?"

"왜, 걱정이 되느냐?"

"그게 아니오라 너무 예상치 못한 일이라."

"이 강은 금강산 제일봉인 비로봉에서 발원하는 금강천과 합류하게 되어 있으니 공자님 말씀 따라 요산요수樂山樂水(산을 좋아하고 물을 좋아하다)하다 보면 금강산의 선경에 다다를 수도 있겠지."

"갈 수 있을지 없을지 확실하지 않다는 말씀입니까?"

"그건 전적으로 너에게 달렸느니라. 네가 어떻게 생각하느냐에 달렸지."

이게 무슨 말이지? 금강산에 갈 수 있을지 없을지가 내가 어떻게 생각하느냐에 달렸다고? 단원은 나에게 눈을 찡긋해 보였다. 알 듯 말 듯 아리송한 질문을 던질 때마다 보이는 단원 특유의 몸짓이었다.

"금강산은 천하제일이라 이름 또한 철에 따라 다르다는 사실을 아느냐? 봄에는 온 산에 꽃이 피는데 그 모습이 아름다운 보석과 같다 하여 금강金剛, 여름에는 신선이 즐겨 찾는다 하여 봉래蓬萊, 가을에는 단풍이 들고 열매가 열리니 마음이 흐뭇하고 가락이 절로 나온다 하여 풍악楓嶽, 겨울에는 온 산이 눈으로 덮이는데 그 위로 솟은 기암석들이 뼈만 앙상히 남은 것 같다 하여 개골皆骨이라 불리지."

나는 땀을 뻘뻘 흘리며 노를 젓는데 단원은 금강산의 사계절을 운운하며 딴

청만 부리고 있었다. 과연 이렇게 해서 금강산에 도달할 수 있을지 의문이었다. 금강산에 도착하기 전에 탈진해 쓰러지는 것은 아닐는지.

"아직 가 보지도 않은 길에 걱정만 앞서는 게냐?"

앗! 또 다시 속마음을 들켰다.

"좋은 풍경을 앞에 두고 걱정만 하는 네가 안타까워서 하는 말이다."

내 마음을 읽기라는 하는 것일까? 지금까지는 그저 지레짐작하여 말하는 것이라 여겼는데 그것이 아닌 것 같다. 분명 내 속에 들어와 앉아 있는 것마냥 속을 훤히 뚫어 보고 있질 않은가.

"어찌 제 속을 저보다 더 잘 알고 계십니까?"

"왜, 그러면 안 되기라도 한단 말이냐?"

"네? 또 저를 놀리시려는 게지요."

"자기가 누구인지도 모르는 놈을 놀려 무슨 재미를 보겠다고 놀리겠느냐. 허허."

순간 정으로 맞은 듯 정신이 번쩍 들었다. 자기가 누구인지도 모르는 놈이라고? 그러고 보니 아직도 기억해 내지 못하는 것이 많이 있었다. 내 이름은 무엇이고, 어디 사는 누구이고, 무슨 일을 하는지. 어찌된 일인지 저잣거리에서 단원을 만난 그 순간부터 가지고 있던 기억들이 차곡차곡 지워져 갔다. 분명 조금 전까지 기억하고 있었는데 기억해 내려 하면 할수록 기억이 더 사라졌다. 정말 이상한 일이 아닐 수 없었다.

"그런데 자네 어쩌다 여기까지 굴러 와서는 팔자에 없는 금강산 유람에 동행하게 되었나?"

"이상하다 여기실지 모르지만 그것이…… 정말 생각이 나질 않습니다."

"생각이 나질 않는다? 허허, 거참 아주 이상하네그려."

"단원 선생님을 저잣거리에서 만난 순간부터 기억이 모두 사라진 듯합니다. 제 기억이 사라지고 있다는 기억조차도요."

"허허. 듣도 보도 못한 해괴한 일이구면. 내가 자네의 마음을 훤히 꿰뚫어 보는 게 이상하다 하였는가? 내가 보기엔 자네가 기억도 없이 여기까지 굴러 온 게 더 이상해 보이네."

그는 말끝에 뜻 모를 웃음을 지어 보였다. 그 웃음을 보면서 이 세상이 내가 모르는 규칙대로 돌아가는 게 아닌가 하는 생각이 들었다. 그리고 단원은 그 규칙이 무엇인지 알고 있다. 매 순간이 전쟁터를 누비는 듯 정신이 없어 깊이 생각해 보지 못했지만 돌이켜 보면 많은 것이 이치에 맞지 않았다. 하루 종일 걸었는데도 다리가 아프지 않다든가, 아무것도 먹지 않았는데 배가 고프지 않다든가, 밤을 꼬박 새웠는데도 졸리지 않다는 점들이 그러했다. 물론 가장 이치에 맞지 않는 것은 21세기에 사는 내가 18세기에 사는 단원과 함께 금강산으로 가는 배에 올랐다는 점이다.

"다 잊을 만하니 잊은 게지. 너무 깊은 상념은 근심만을 불러오는 법이네."

뱃전에 기대어 앉아 있던 단원은 자세를 반듯하게 고치고는 붓을 들어 올렸다.

"자네의 상념을 깨끗이 씻어 줄 멋진 풍경을 선사하지."

붓이 강물처럼 종이 위로 잔잔하게 흘렀다. 곧이어 평범한 조선의 산천 풍경이 그림 위로 둥실 떠올랐다. 드넓은 강물 위로 봉긋 솟아나 있는 세 개의 봉우리와 그 사이로 고요히 배를 저어가는 뱃사공, 그리고 구름에 가려진 먼 산. 강물과 봉우리가 어우러진 산천의 풍경이 절세의 명작으로 탄생한 것이다. 그 서정적이고 소박한 자연의 미에 탄성이 절로 터져 나왔다.

"진정 아름답습니다."

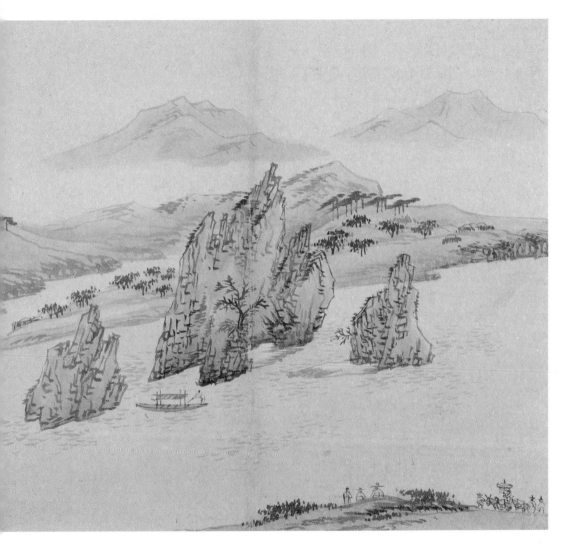

〈도담삼봉島潭三峯〉, 『병진년화첩丙辰年畵帖』(보물 제782호), 1796년, 종이에 담채, 26.7x31.6cm, 삼성미술관 Leeum.

보고 있자니 답답했던 마음이 말끔히 사라지는 것 같았다. 동시에 간신히 살려낸 기억도 감쪽같이 사라졌다.

"저기를 보게나."

단원은 손가락으로 멀리 있는 한 지점을 가리켰다.

"그 자체로 한 폭의 수묵화처럼 보이지 않느냐?"

그의 손끝이 가리키는 곳에 그림 속 풍경이 똑같이 펼쳐져 있었다. 종이 위에 그려진 모습 그대로 말이다. 거칠지 않고, 그렇다고 밋밋하지도 않고, 보는 이들의 마음을 강물이 흐르듯 편안하게 이끌어 주는 조선의 산천 풍경이었다. 보고 있자니 선비들이 자연에서 삶의 도를 찾았다는 말이 스스럼없이 떠올랐다.

"조선시대에는 고기를 낚지 않는 이상한 어부가 있었다 들었습니다."

"속세를 떠나 낚시나 하며 시나 읊던 가짜 어부 말이냐?"

"네. 조선의 삼정승과 낚시터를 바꾸지 않겠다고 노래했던 그 어부들이오."

"그것이 어떻다는 말이냐?"

"조선의 선비들이 왜 어부가 되기를 꿈꾸었는지 이제야 알 것 같습니다."

그랬다. 이곳에는 느긋한 즐거움이 있었다. 현실의 명리 다툼에서 벗어나 낚시를 하며 시간을 보내기에 이보다 더 좋은 장소는 없을 것 같았다.

"그런데 이곳은 어디입니까?"

"저들에게 물어보아라."

단원이 가리킨 곳에는 뱃사공을 기다리는 한 무리의 사람들이 보였다. 산천 유람이라도 떠나려는지 한껏 차려입고 삼삼오오 모여 담소를 나누고 있었다. 그들을 향해 손을 흔들며 큰소리로 물었다.

"지나가는 나그네이온데 이곳의 지명이 무엇입니까?"

대답이 없었다. 멀지 않은 거리여서 못 들었을 리 없는데 아무도 답을 하지

〈도담삼봉〉 아래쪽에서 사람들이 뱃사공을 기다리고 있다.
유람을 떠나는 것인지 한껏 차려입고 모여 있는 중이다.

않았다. 자기들끼리 이야기를 나누느라 듣지 못했나 싶어 다시 한 번 큰소리로
불러 보았다.

"이보세요! 지나가는 과객이온데 이곳이 어디인지 물었습니다!"

이상했다. 상당히 큰소리로 불렀건만 누구도 내게 시선을 주지 않았다. 마치
나를 보지 못한 사람들처럼 행동하고 있었다. 혹시나 하는 마음에 더 크게 불러
보았다. 그러나 역시 대답이 없었다. 내 목소리만이 공허하게 울려 되돌아올 뿐
이었디.

'나를 보지 못하는 걸까?'

그들과 나 사이에 보이지 않는 장막이라도 있는 것인지 그들은 끝까지 나를
외면했다. 이상한 마음이 들어 그들을 자세히 살펴보았다. 여남은 명의 사람들
이 순백색의 도포를 입고 물가에 서 있었다. 인상으로 봐서 선한 사람들임을 짐
작할 수 있었다.

"단원 선생님. 저들이 저를 보지 못하는 듯합니다."

"그럴 수밖에."

"'그럴 수밖에'라니요?"

"저들과 네가 있는 세계가 다르니 그럴 수밖에."

"저들과 제가 있는 세계가 다르다니요. 바로 눈앞에 있는데요."

"필묵 밖의 세계와 필묵 안의 세계가 어찌 같다고 말하느냐."

"무슨 말씀입니까? 누가 필묵 밖에 있고 누가 필묵 안에 있다는 겁니까?"

"그야 너와 내가 필묵 안으로 들어오지 않았느냐."

"예? 언제요?"

나는 그런 기억이 없었다. 단지 금강산에 가는 배에 투덜대며 올라탄 기억만이 있을 뿐이다.

"글쎄다. 이 배에 올라탄 순간부터였을까."

"이 배가 금강산에 간다 하지 않으셨습니까?"

"그러하였지."

"지금 금강산으로 가고 있는 것 맞습니까?"

"그러하다."

아니었다. 이는 내가 아는 금강산 가는 길이 아니었다.

"이는 금강산으로 가는 길이 아닌 듯합니다."

"그럼 어디로 가는 길이냐?"

"모르겠습니다. 어디로 가고자 하십니까?"

"허허. 그래도 모르겠느냐. 이 길이 선계仙界(신선이 사는 곳)로 가는 길임을."

"……."

선계? 선계라……. 머나먼 고향처럼 느껴지는 곳이었다. 저 멀리 보이는 하

늘의 어딘가에 있을 것만 같은 곳이었다. 있다면 반드시 한 번은 가 보고 싶었던 곳이었다. 선도를 먹고 선녀가 된 하선고가 살고 있는 곳, 파초선을 든 종리권이 불로장생의 선약을 빚는 곳, 노새를 탄 장과로가 요리조리 둔갑술을 부리는 곳. 지금 내가 그곳 선계로 가고 있다고? 순간 말로 형용할 수 없는 감정들이 몰려왔다. 내 안의 모든 감정들이 주체할 수 없이 쏟아져 나왔다. 단지 선계라는 말 한 마디에 내면 깊숙이 묻어 두었던 감정들이 요동치듯 일어난 것이다. 동시에 잔잔하던 물결이 거센 풍랑이 되어 밀려들었고, 그 바람에 잡고 있던 노를 놓치고 말았다. 세찬 물살에 노가 떠밀려 가 버렸다. 잡으려 애를 써 보았으나 똑바로 서 있는 것조차 힘이 들었다.

"이놈아, 배가 흔들리지 않느냐!"

"왜 이러는지 모르겠습니다! 갑자기 왜 풍파가 이는 것인지. 이러다, 이러다 배가 뒤집히겠습니다!"

"네놈이 평정심을 잃지 않았느냐! 호흡이다! 호흡으로 노를 저어 보아라. 그러면 멈출 것이다."

호흡! 호흡으로 노를 저으라고? 무슨 뚱딴지같은 소린지. 호흡이란 그저 들이쉬고 내쉬는 숨이 아닌가. 그런데 이런 상황에서 호흡으로 노를 저으라고? 모든 것이 당황스러웠다. 단지 감정이 흔들린 것 때문에 강물이 요동을 치고, 거친 물살을 호흡으로 진정시킬 수 있다는 말을 믿어야 하다니. 도대체 이곳은 어떤 곳이기에 이런 예기치 못한 상황이 벌어지는 것일까.

배 밖으로 떨어져 나간 노는 점점 더 멀어져 갔다. 노를 잡는 일은 영영 불가능해 보였다. 그때 갑자기 물기둥이 높이 솟구쳐 올랐다. 배가 거의 뒤집힐 뻔했다. 뱃전을 붙드는 바람에 물에 빠지는 상황을 간신히 모면할 수 있었지만, 이 상태라면 정말 오래 버티지 못할 것이다.

'에이, 모르겠다. 밑져야 본전이지.'

나는 숨을 크게 한 번 들이쉬고 내쉬었다. 단원의 말대로 깊은 숨을 여러 번 반복하였다. 배가 홀랑 뒤집어질지도 모른다는 생각이 마음을 절로 간절하게 만들었다. 요동치는 배 위에서 편안히 숨을 고른다는 것이 쉬운 일은 아니었지만 이 방법뿐이라고 믿자 숨이 점차 안정되어 갔다. 동시에 날카롭던 신경도 가라앉았다. 아니, 마음이 가벼워졌다고 하는 편이 더 맞을 것이다. 순간 왜 모든

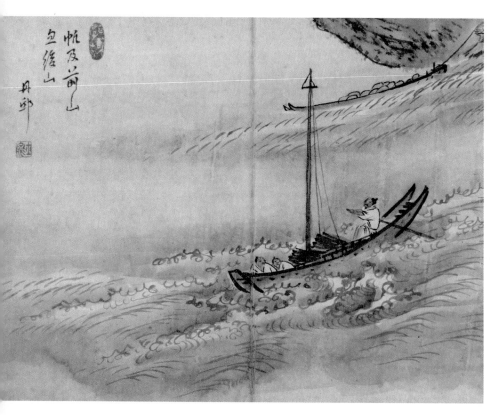

〈범급전산도帆及前山圖〉, 연도 미상, 종이에 담채, 28.7x37cm, 선문대학교박물관.

것이 호흡으로 조절될 수 있을 것이라는 어처구니없는 생각이 들었는지는 모르겠다. 정말 호흡으로 풍랑을 잠재우고, 상상 속의 노를 저을 수도 있을 것 같은 자신감이 일었다. 생각만 할 게 아니라 한번 시도해 보면 어떨까? 허황된 생각 같기도 하지만 지금 이 방법 외에는 뾰족한 수가 없질 않은가.

먼저 노를 상상했다. 그리고 숨을 깊이 들이마시며 힘껏 저었다. 두 손으로 노를 꼭 잡고 몸을 앞뒤로 움직이며 반동을 주자 상상의 노는 물살을 걷어내며 배를 앞으로 밀어냈다. 배가 나아감과 동시에 거친 파도는 물속으로 잠들어 버렸다. 좀 전까지만 해도 모든 것을 삼켜 버릴 듯 포효하던 파도였는데 언제 그랬냐는 듯 온순해진 것이다.

"그놈 참 여러 가지 하는구나. 이게 뭐냐. 모양새 구겨지게."

단원은 도포자락에 튄 물을 여기저기 털어내며 말했다.

"도대체 어찌 된 일인지……. 지금 무슨 일이 벌어진 것인지……."

나는 너무 놀라 말을 제대로 잇지도 못할 지경이었다.

"선계라는 곳이 쉽사리 갈 수 있는 곳인 줄 알았느냐. 비워야만 갈 수 있는 곳이고 가벼워져야만 갈 수 있는 곳이다. 너처럼 무거운 놈을 태웠으니 배가 뒤집힐 수밖에. 네놈 때문에 하마터면 나도 실족할 뻔하지 않았느냐."

무겁다? 내게 지금 무거울 것은 마음밖에 없다. 뭐가 뭔지 알 수 없는 이 불안한 마음.

"형체가 없는 마음이라도 쌓아 두기만 하면 돌덩이처럼 무거워지는 법. 네놈이 얼마나 무거운지 배가 여기까지 버텨 준 것만도 천운으로 여기어라."

"하지만 갑자기 파도가 멈추었습니다!"

나는 소리치듯 내뱉었다.

"호흡으로 마음을 가벼이 하지 않았느냐."

"마음을 가벼이 하는 방법이 호흡이라 알려 주셨지요."

"아니다. 마음을 가벼이 하는 법은 마음먹기에 달려 있다."

무슨 말인지 하나도 알아들을 수가 없었다.

"마음으로 물결을 잔잔하게도, 요동치게도 할 수 있느니라. 그러니 마음이 가벼워야만 선계에 닿을 것이다."

"도대체 선계란 어떤 곳이기에 마음의 무게를 달아서 간다는 말씀입니까? 제게는 모두 허황된 소리로만 들립니다."

나는 내가 알고 있는 상식이 통하지 않는 이 상황이 너무도 답답했다.

"선계란 아주 먼 곳이다. 하나 마음먹기에 따라 아주 가까운 곳이기도 하지. 허허허. 인간의 모든 것, 하늘의 모든 것, 우주의 모든 것을 주관하는 선인들이 사는 세계. 그곳이 바로 선계라 하지 않았느냐."

할 말을 잃었다. 마음먹기에 따라 갈 수 있는 세상이 있다니, 그런 세상이 있다는 말을 들어 본 적도 없을 뿐만 아니라 도저히 믿어지지도 않았다.

"여하튼 네깟 놈이 선계를 방문할 수 있는 것도 다 내 덕분임을 잊지 말거라."

"단원 선생님도 선인은 아니시잖아요. 그런데 어찌 덕분이라 말하십니까?"

나는 따지듯 물었다. 꼬박꼬박 내 생각을 받아치는 것도 얄미웠고, 이런 극한 상황으로 날 몰아넣은 것에도 화가 났다.

"네놈이 그걸 어찌 아느냐?"

"전에 선인이 아니라고 말씀하셨지요."

저잣거리를 벗어날 때 아니라 한 말이 똑똑히 기억났다.

"어허, 한 분야에서 일가를 이루어 선인이 된 것이 아니라 하였지, 내가 언제 근본부터 선인이 아니라 하였느냐."

"무슨 말씀입니까? 또 다른 수수께끼를 하자고요?"

"네놈의 시건방은 좀체 가시지를 않는구나. 잘 들어라. 나는 선인이었느니라. 인간인 네놈하고는 출신 성분 자체가 다른 선한 존재란 말이다."

신분의 굴레,
가슴의 한이
날개가 되어

선인. 인간이 다다를 수 있는 최고의 경지라 들었다. 선인은 지혜와 사랑과 의지를 두루 갖춘 존재이며, 깨달음을 얻어 우주의 일부가 된 이들로 알고 있다. 선인이 지상에 인간의 몸을 가지고 내려와 선계의 법을 전하고 돌아간다는 말도 들은 적이 있다. 시서화에 능했던 신사임당, 여류시인 황진이, 대학자 율곡 이이,『동의보감東醫寶鑑』의 저자 허준,『격암유록格庵遺錄』을 쓴 남사고南師古 등 인간사에 큰 업적을 남기고 간 이들이 인간의 무리에 들어와 인간을 통하여 배우고, 인간에게 배운 것을 돌려주며, 인간과 더불어 무언가를 하기 위해 내려온 선인이었다는 옛사람들의 말이 새삼스레 다가왔다. 그런 이유로 그들이 남기고 간 글과 그림과 시에서 우리는 하늘의 기운을 전달받을 수 있는 것이라고.

그런데 단원 또한 인간으로 한생을 살다간 선인이라고 말하고 있는 것이다. 사실 그의 작품을 보고 신필의 경지가 하늘에 닿았음을 익히 알고 있었다. 그의

그림은 꽃잎이 하늘로 날리듯 눈부시고, 산수의 청량함을 떼어 온 듯 조화로우며, 폭우가 몰아쳐 만물을 삼키듯 변화의 무궁함이 살아 있었다.

"금강산으로 간다 하셨습니다."

그제야 살 만해진 나는 탓하듯 물었다.

"그래. 그러하였지."

"선계로 간다고도 하셨습니다. 지금 가고 있는 곳이 선계라 하셨지요?"

"그래. 그러하였지."

"그럼 금강산이 선계란 말이 됩니다."

"이런 아둔한 놈을 보았나. 그걸 이제야 알았느냐?"

그냥 처음부터 말씀해 주시지, 정말 심보가 사나우시다. 이대로는 되던 일도 안 되겠다 싶었다. 작전을 바꿔야 했다. 이 알다가도 모를 세계에서 단원은 나의 스승이고 길잡이다. 말대답으로 괜히 화를 돋울 필요는 없지 않을까. 기왕지사 떠나온 길, 좋게 좋게 다녀오면 누이 좋고 매부 좋은 것이지. 집에는 무사히 돌아가야 할 것이 아닌가.

"참으로 자알 알 것 같습니다! 단원 선생님께서 왜 그리 금강산 그림을 많이 남기셨는지요."

나는 최대한 상냥하게 말을 걸었다. 일단 굽히고 들어가리라 마음먹었다. 이놈의 배가 또 언제 뒤집힐지 모를 일이니.

"알긴 뭘 아느냐! 안다는 말이 뭔지 알면 그리 함부로 할 수 없을 게다."

나의 태도 변화를 그는 그리 달가워하지 않았다.

"선인이라 하셨지요?"

"그래."

"어떤 연유로 지상에서 인간으로 한생을 살다 가신 건지요?"

"하늘의 법을 전하기 위함이니라."

"그림을 통해서 말이지요?"

"그래."

"세상 사람들이 다 즐길 수 있는 그림을 그리고 싶다 하셨지요."

"목이 컬컬한데 네놈이 술상을 다 엎어 낭패로구나."

그는 질문에 대답 대신 소매에서 술병을 꺼내 상 위에 올려놓았다. 옛 선비들이 도포 소매 안에 좁쌀책을 넣고 다니며 수시로 꺼내 읽었다는 말은 들어봤으나 그 속에서 술병이 나오리라고는 기대하지 못했다.

"한잔 들어가야 술에 술 탄 듯 물에 물 탄 듯 이야기가 술술 풀려나갈 터인데."

그는 술병을 강물에 담갔다. 꼬르륵 소리를 내며 맑은 강물이 술병을 채웠다.

"자네도 한잔하려나?"

단원의 목소리가 갑자기 잦아들었다. 나는 그가 내민 술잔을 받아들었다. 맹물이겠거니 하고 받아든 잔에서 잘 익은 술의 향긋함이 전해졌다. 희한한 일이다.

"말했다시피 나는 하늘의 뜻을 펴기 위해 지상으로 내려온 선인이었네."

술을 한입에 털어 넣은 단원은 흐르는 강물을 멍하니 바라보고 있었다. 다음 말이 궁금하였지만 그가 입을 열기를 기다리기로 했다. 무슨 말씀을 하려는지 분위기가 사뭇 엄숙했다. 그리고 얼마 지나지 않아 나는 그의 눈가에 맺힌 이슬을 보게 되었다.

"술과 안주를 보면 맹세도 잊는다더니. 허허허. 내가 이깟 술 한잔에 천기를 누설하게 될 줄이야."

단원은 맺힌 눈물을 감추려는 듯 서둘러 농을 던졌다. 그러나 눈물은 떨어지고 말았다. 무척 당혹스러웠다. 조금 전까지 활개를 치시던 분이 눈물이라니. 어찌해야 할 바를 모르겠다.

"자네 그거 아는가? 지상에서 인간으로 산다는 것은 모든 기억을 지우고 맨몸으로 시작해야 함을 말일세."

그는 담담한 어조로 말을 이었다.

"선비의 나라 조선에서 미천한 환쟁이로 살아가야 했네."

단원은 술잔을 내려다보며 지그시 눈을 감았다. 진한 눈물이 빈 술잔을 가득 메웠다.

"가슴속에 활활 타는 불덩이를 안고 살았네. 누가 이 고통을 알아줄까. 그저 삐뚤어진 세상을 한탄하며 술로 세월을 지새우는 수밖에."

그는 술잔을 높이 들어 올리고는 단숨에 삼켜 버렸다. 눈물 담긴 술이 진한 고통이 되어 그의 몸 구석구석으로 퍼져 나가고 있었다. 무엇일까? 그를 이토록 눈물짓게 하는 것이. 나로서는 정말 알 수가 없었다. 독한 술 때문일까, 아니면 가슴속 불덩이가 뜨거워서일까. 그는 긴 한숨을 내쉬었다.

"처음에는 그저 그림이 좋아 그림을 그렸지. 마당에 핀 꽃이 어여뻐 그림을 그렸고, 여인의 분내가 고와 그림을 그렸고, 저잣거리 사람들의 모양새가 우스워 그림을 그렸네. 허허. 그림 좀 그린다는 소리를 들으면서부터는 환장하지 않으려고 그림을 그렸네. 물 하나, 바위 하나 그려 놓고 으스대는 선비들이 꼴같지 않아 그림을 그렸고, 그래 봤자 환쟁이라는 비웃음이 싫어 그렸고, 가슴을 메운 분노를 삭이기 위해 그리고 또 그렸지."

18세기, 조선에 태어나

그는 울고 있었다. 웃음이 많은 사람이 눈물도 많다더니 그 말이 참말임을 이제야 알 것 같다. 그동안 웃음으로 눈물을 애써 감추고 살아왔는지도 모르겠다. 항상 웃고 있는 그의 그림 속 주인공들처럼 말이다. 그나저나 참으로 난감한 상황이었다. 위로를 해 드리고 싶었지만 어설픈 위로가 독이 될까 차마 하지 못했다. 그런데 돌연 무엇이 그림을 그리고 싶은 마음을 불러온 것일까? 눈물을 멈춘 그가 붓을 잡았다. 붓끝에 산 덩어리만한 분노가 모여 들고 있었다. 그는 대번에 묵을 찍어 한지 위에 거침없이 내리쳤다.

대와 잎이 단숨에 뻗어 나왔다. 선비의 절개를 상징하는 대나무는 때론 노여움을 표현하는 수단으로 쓰이곤 했다. 단원의 대나무도 그러하였다. 칼같이 뻗은 댓잎은 살이 베일 만큼 차가웠고 가슴에 품고만 있었다면 스스로를 해칠 만큼 날이 서 있었다. 하나 그 와중에도 맑고 청아한 기운을 담고 있는 것은 노

140

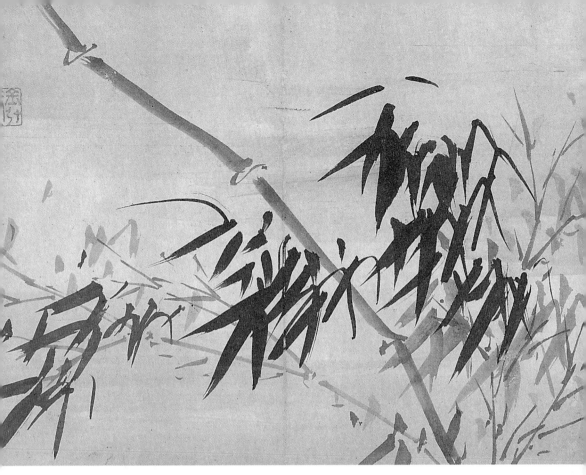

〈묵죽도〉, 연도 미상, 종이에 먹, 23x27.4cm, 간송미술관.

기 속에서도 함부로 붓을 휘두르지 않았기 때문이리라. 사시사철 잎이 푸른 대
나무, 어떤 시련에도 결코 꺾이지 않고 똑바로 자라나는 대나무. 눈앞에 놓인 단
원의 〈묵죽도墨竹圖〉는 분노를 자양분으로 자라났지만 그래서 찬란하고, 고결하
고, 눈부셨다. 그나저나 속이 빈 대나무처럼 가슴에 품은 울분도 깨끗이 비웠을
까? 잘은 모르겠다. 그랬길 바랄 뿐이다.

"조선에 태어났지."

대동강 얼음 같은 침묵을 깨고 그가 말을 꺼냈다.

"태평한 세월이었네. 나라의 살림은 넉넉하였고, 해마다 풍년이라 농사꾼은 논둑에서 춤추고, 장사꾼은 시장에서 노래를 하던 시절이었지. 삶이 풍족해지면 사람이 무엇으로 눈을 돌리는지 아는가?"

그는 묻고 있었지만 내게 묻는 것은 아닌 듯했다.

"아름다움일세. 삶을 즐겁고 풍요롭게 해 줄 예술 말이네."

그럴 것이라고 짐작은 했었다. 사람들은 먹고살 만해지면 문화와 예술 활동 같이 자신이 즐길 수 있는 일을 찾기 시작한다. 신분고하를 막론하고 말이다.

"당시만 해도 예술은 양반 사대부들의 전유물이었네. 먹고사는 일이 해결됐다고는 하나 붓과 종이를 마련하는 것은 서민들에겐 여전한 부담이었지."

그는 목이 칼칼한지 다시 술 한 잔을 들이켰다.

"양반이다, 상것이다 차별받는 것도 서러운 판에 아름다움을 즐길 여유도 없다니 무슨 놈의 세상이 이리 억울하단 말이냐!"

스스로 묻고 답하는 사이 그의 목소리는 점점 살아나기 시작했다.

"그래서 세상을 바꾸겠노라 마음먹었네. 양반으로 태어났든, 상놈으로 태어났든 간에 결국 아름다움을 추구하는 마음은 한 가지이거늘. 그래서 환쟁이가 되었네. 모두가 예술을 향유하는 세상을 만들고자 인간의 몸을 빌어 지상에 내려왔다 이거지. 상놈부터 정승 판서까지 더불어 즐기기엔 서화만한 것이 없거든."

단원은 두 주먹을 불끈 쥐어 들었다.

"나를 가장 서민적인 그림을 그린 화가라고 했는가! 아닐세. 그건 나를 몰라도 너무 몰라서 하는 말이지. 조선 최초로 예술의 대중화를 시도한 환쟁이. 그것이 바로 나, 단원 김홍도일세!"

그는 말끝에 웅변하듯 자리를 박차고 일어났다. 역시나 당혹감을 감출 수

없었다. 좀 전까지 눈물을 흘리던 사람의 행동이라 보이지 않았다. 이런 내 심정을 아는지 모르는지 그는 서둘러 다음 말을 이어갔다.

"자네 혹시 선인은 지상의 삶을 선택할 수 있다는 것을 들어 알고 있는가?"

몰랐다. 처음 들어보는 말이었다.

"한마디로 내 인생을 내 뜻대로 할 수 있다 이 말이네. 산수화를 잘하는 선비로 태어나 시대를 풍미하며 살아도 좋았겠지. 하나 내 사명은 모두가 즐길 수 있는 서화를 그리는 것! 해서 중인으로 태어나 양반과 서민의 삶을 두루 경험하리라 마음먹었다 이 말이네."

그는 언제 눈물을 흘린 적이 있었나 싶을 정도로 유쾌해져 있었다. 다행이었다. 단원, 그에게 눈물은 전혀 어울리지 않는다.

"다음으로는 도화서 화원의 삶을 택하였네. 왜 그랬냐고? 인기가 필요했지. 대중이 원하고, 가치를 인정해 주어야만 가능한 것이 대중화이니 말일세. 한데 자네, 조선 최고의 인기인이 누군지 아는가?"

조선시대 최고의 인기인이라면…….

"그분은…… 혹 임금님?"

"옳거니! 바로 임금님이시네. 조선 백성 중 어진 임금님을 모르는 이는 없을 게야. 도화서의 화원이 되어 주상전하를 뒷배로 두었으니, 이보다 더한 인기를 어디서 얻을 수 있겠나."

사람들이 김홍도의 탁월한 기량에 찬사를 보냈다. 그림을 구하는 자가 날마다 무리를 지어 비단이 더미를 이루고 살피고 재촉하는 사람들이 넘쳐 먹고 잘 틈도 없었다.

강세황, 「단원기」

"온 나라 집집마다 내 그림으로 벽을 바를 지경이었다네. 허허. 처음부터 예술의 대중화에 뜻을 두었으니, 그림을 도장 찍어 내듯 그릴 유전자를 타고났던 게지. 물론 똑같은 그림은 하나도 없었네만. 허허허."

그는 뭐가 그리 신이 나는지 기분 좋게 웃어 젖혔다. 나도 분위기를 봐 가며 눈치껏 따라 웃어 주었다.

"여하튼 천 개의 붓이 몽그라지고 열 개의 벼루가 닳아 없어지도록 그리고 또 그린 덕에 서민 대중도 서화를 맘껏 즐길 수 있는 길을 열었지. 나 김홍도가 말일세!"

나는 오도카니 앉아 속사포처럼 쏟아지는 그의 말을 온몸으로 받았다. 그의 복잡다단한 감정 표현에 한 번 놀라고, 그가 들려준 이야기에 두 번 놀라면서. 그가 선인일 것이라 짐작하긴 했지만, 사명을 펼치기 위해 인간의 생을 선택했다는 말은 낯설고 생소했다. 비루한 신분으로 조선 땅에 태어난 것도, 환쟁이의 삶을 산 것도, 도화서의 화원이 된 것도, 모두 본인의 의지로 정한 것이라니 실로 기가 막히지 않나. 인생이라는 것이 주어진 대로 사는 것인 줄로만 알았는데, 어느 부모 밑에서 태어나 무슨 일을 하고, 어떤 인연을 만나고, 언제 죽을지를 결정할 수 있었다니, 되는 대로 살아온 내 입장에서는 놀라운 일이 아닐 수 없었다.

물론 그의 인생이 시작부터 범상치 않았음은 인정하는 바다. 미천한 신분으로 태어났다고는 하지만 하늘도 시샘할 만한 재능을 지녔고, 약관의 나이에 임금의 초상을 그리는 어용화사御用畵師로 뽑혔고, 30대에는 신선도로 화명을 높였으며, 환쟁이의 신분으로 현감에 제수除授(왕이 벼슬을 내리는 일)되는 영광도 누렸고, 무소불능의 신필, 근대의 명수, 천재적인 솜씨를 가졌다는 찬사를 들으며 예사롭지 않은 삶을 산 그다. 이 모든 것이 마르지 않는 샘물과 같은 내공 때문이리라 여겼는데, 모든 것이 하늘의 큰 뜻 아래 촘촘히 짜인 계획이었다니.

"어허, 모든 것을 앞에 두고 아직도 의심을 하는 게냐."

단원이 책망하듯 말했다. 의심을 하는 것은 아니었다. 세상은 분명 내가 모르는 이치대로 흘러가고, 감히 상상하지 못하는 무엇인가가 항상 벌어지고 있다. 그래도 한 가지 의문이 드는 부분이 있었다. 그의 말대로 직접 인생을 계획했다면 왜 이런 고단한 삶을 선택했냐는 것이다. 어차피 내 인생을 내 뜻대로 할 수 있다면 좀 다른 선택을 해도 좋았을 것을 말이다. 예를 들어, 세도가의 집안에서 태어나 가문의 지지를 받으며 서화 그리기에만 열중했을 수도 있다. 그랬다면 사는 것이 훨씬 수월했을지도 모른다. 삐뚤어진 세상을 한탄하며 허송세월할 일도 없고.

"진정 그리 생각하는 게냐? 부귀와 영화를 맘껏 누리면서 주어진 사명을 다할 수 있을 거라고?"

물론이다! 그렇게만 된다면 부귀와 영화도 누리고, 사명을 이루는 것도 식은 죽 먹기였을 것이다.

"아니지. 아니야."

단원은 혀를 끌끌 차며 말했다.

"내가 그림쟁이의 삶을 택한 또 다른 연유는 가슴에 한을 남기기 위함이었네."

이건 또 무슨 말인가? 가슴에 한을 남기기 위해 일부러 환쟁이가 되었다니. 비보가 아니고서야 그런 모자란 선택을 할 리가 없지 않나.

"멸시와 천대로부터 그림을 그릴 수 있는 힘을 얻고자 했네. 세상에서 내가 살 길은 가슴에 타는 불을 그림에 쏟아 내는 길뿐이었거든. 그렇지 못했다면 제명을 다하지 못했을 게야. 화병만큼 무서운 병도 세상에 없거든. 이런, 이런. 세상 사람들이 불세출의 화가 김홍도의 작품을 놓치는 불운을 겪을 뻔하지 않았는가. 불행 중에 이런 불행이 또 어디 있을꼬. 허허허."

그는 수염을 쓰다듬으며 만족스러운 웃음을 지어 보였다. 그의 말을 정리해 보면 세상의 천대가 그림을 그릴 수 있는 동력이 되어 주었다는 것이다. 듣고 보니 말이 되었다. 모두들 알다시피 많은 예술가들은 불우한 삶을 살았다. 작품이 유명한 만큼, 불행한 삶의 기록도 참 다양했다. 해바라기의 화가 반 고흐가 그랬고, 청력을 상실했던 천재 음악가 베토벤이 그랬고, 로댕의 연인 카미유 클로델이 그랬다. 마치 고통과 예술은 한 몸이라는 것을 증명하듯 그들은 삶의 고통과 시련 속에서 역작을 탄생시켰다. 단원의 말처럼 절망과 좌절이 오히려 무엇인가를 성취해 낼 수 있는 힘이 되어 주었는지도 모르겠다. 아! 진정 예술은 고난과 역경 속에서 피어나는 꽃이란 말인가. 부귀와 영화를 다 누리며 예술적 성취까지 이루는 일은 인간 세상에서 정녕 불가능하단 말인가.

그는 어느새 넉살 좋고, 웃음 많고, 사람 좋은 단원으로 돌아와 있었다. 더 이상 우울한 기색이라곤 찾아볼 수 없었다.

"너무 시간을 지체했네. 해가 떨어지기 전에 서두르세나."

붓이 종이 위를 내달리기 시작했다. 예리하고 활달한 붓질에 자신감이 넘치고 있었다. 곧 팔각형으로 깎인 돌기둥이 화폭 위에 무더기로 솟아올랐다. 일렁이는 바닷속에 꽂아 놓은 듯 자란 돌기둥. 자로 잰 듯 반듯한 기둥의 각을 묽고 굵은 필선이 깎아 주고 꺾어 주니 바다의 금강산이라는 이름이 무색하지 않을 경치가 탄생하였다. 세찬 물결이 기둥에 부딪혀 은빛으로 부서지는 이곳, 지상에 놀러온 선인들이 둘도 없는 경치라 찬탄해 마지않은 이곳은 총석정이었다. 단원의 활기찬 필치와 넉넉한 기량이 바다의 숲, 총석의 절경을 시원하게 뽑아냈다.

"다음으로 갈 장소는 바로 이곳이네."

그림과 꼭 닮은 풍경이 앞에 보란 듯이 나타났다. 아무리 세세하게 잘 그리기로 유명한 단원이라 하지만 그림과 자연 풍경이 이렇게까지 똑같을 수가 있

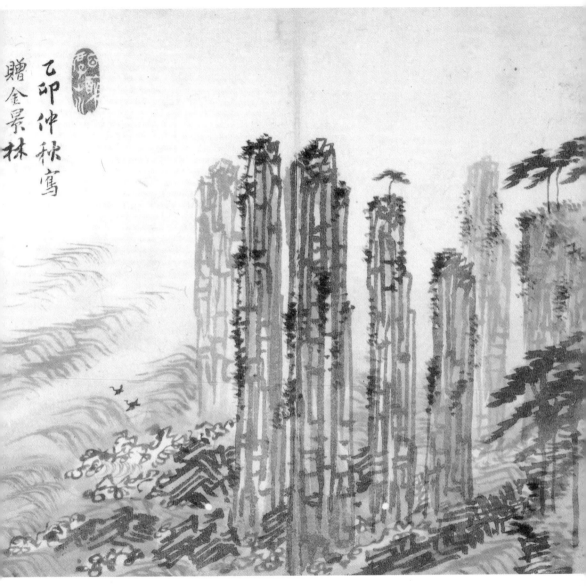

乙卯仲秋寫
贈金景林

〈총석정도叢石亭圖〉, 『을묘년화첩乙卯年畵帖』, 1795년, 종이에 담채, 27.7x23.2cm, 개인 소장.

을까. 기둥 꼭대기에 애처로이 서 있는 소나무 한 그루까지 똑같다. 신기에 가까운 그의 재주에 탄복할 따름이다. 한데 더 신기한 노릇은 그림을 그리면 어느새 배가 그 장소에 도착해 있다는 사실이다. GPS(위치 파악 시스템)가 되어 우리를 원하는 장소로 인도해 주는 것처럼 말이다.

"내 재주가 어떠하냐? 돌기둥에 부서지는 파도까지 아주 똑같이 그려 내지 않았느냐."

"출중한 그림 실력 또한 갖추고 내려오신 것입니까? 자연을 훔쳐 놓은 듯 기이함이 이루 말할 수 없습니다요."

"임금님부터 서민까지 다양한 계층을 만족시키기 위해선 모든 분야의 그림을 잘 그릴 필요가 있었지. 조선이 낳은 천재화가가 아닌가. 내가 풍속화가로 유명하다고 하지만 내 『금강사군첩金剛四郡帖』은 겸재謙齋 정선鄭敾,1676-1759에 버금가는 작품이라네. 얼쑤!"

한마디로 모두가 인정하는 서화 실력 또한 갖추고 온 것이라는 말이었다. 그런데 저 끝 모를 자신감 또한 갖추고 내려온 것일까? 자기가 그린 그림을 스스로 칭찬하는 저 자신감 말이다. 분명 깨달은 자는 빛나지 않으려 하기에 빛이 난다고 들었는데, 어떻게 된 것인지 겸손이라고는 털끝만큼도 찾아볼 수가 없질 않은가.

"자꾸 없다 없다 하시는데 제 눈엔 골고루 다 갖추고 오신 듯 보입니다요. 대책 없는 자신감까지도요."

"아니다. 자신감만큼은 가지고 온 것이 아니다. 스스로 노력하여 터득한 것이지. 허허허."

그는 서화에 낙관을 찍으며 호쾌하게 웃었다. 붓이 종이 위를 달리듯 배는 돌기둥 사이를 유연하게 빠져나갔다.

세상 만물을
그리는 환쟁이

날이 저물었다. 한데 어찌된 일인지 달이 떠오르질 않았다. 아무리 주변을 둘러
보아도 달을 찾을 수가 없었다. 의아했다. 왜 맑은 하늘에 달이 뜨지 않는 것일
까? 단원도 어두운 밤하늘을 바라보고 있었다. 그러나 그는 달의 부재에 크게
연연하지 않는 듯했다.

"한데 왜 금강산에 가는지 알고나 가는 게냐?"

너무나 생뚱맞은 질문이었다. 가기 싫다는 사람 떠밀 때는 언제고, 이제 와
서 금강산에 왜 가는지 물으시다니.

"금강산에 왜 가자 하셨습니까?"

퉁명스런 목소리로 응수했다.

"그것은 어명이었느니라."

어명? 갑자기 웬 어명? 그는 두루마리 통에서 종이를 꺼내 서안書案(책을 얹

던 책상) 위에 펼쳐 놓았다.

"주상전하의 총애를 한 몸에 받았던 화원이라 하지 않았느냐."

김홍도는 그림에 재주가 있는 자로 그 이름을 안 지 오래되었다. 약 30
년 전에 나의 초상화를 그렸는데, 이때부터 그림에 관한 일은 김홍도에
게 주관하게 하였다.

정조, 『홍재전서弘齋全書』

그는 그림을 그리기 시작했다. 눈 깜짝할 사이 그림 속에 달이 떠올랐다. 거
친 잡목 사이로 두둥실 떠오른 달이 밤하늘을 은은하게 비추고 있었다. 평범한
야산에 떠오른 밝은 달을 그린 그림 〈소림명월도疏林明月圖〉. 특이할 것 하나 없
고, 그림의 소재로 선택받지 못할 만큼 단조로운 풍경이었다. 초라하고, 앙상하
고, 볼품없는 나무들이 수풀 사이로 막 자라난 경치일 뿐이었다. 그러나 그 수수
함 속에 보는 이의 마음을 사로잡는 무엇인가가 담겨 있었다. 차가운 가을밤, 다
가올 추위를 근심하기보다는 달빛을 받으며 세상의 한 귀퉁이를 묵묵히 채워
나가는 잡목들의 강인한 생명력이 돋보이고 있었다. 이름 없는 야산의 풍경에
서 색다른 멋을 확인하는 순간이었다.

"달이 아름답지 않느냐."

단원의 목소리가 은은하게 들려왔다. 그 말에 돌아보니 어느새 그림 밖 하
늘에도 달이 떠 있었다. 나는 그림 속 달과 밤하늘의 달을 번갈아 보며 관찰하
였다. 어쩌면 저리 서로를 닮을 수 있을까? 마치 밤하늘을 종이 삼아 휘영청 밝
은 달을 그려 놓은 것처럼 그림 속 달과 밤하늘의 달은 똑 닮아 있었다.

"달이 저토록 밝은 줄 이제껏 몰랐습니다."

〈소림명월도〉, 『병진년화첩』(보물 제782호), 1796년, 종이에 담채, 26.7x31.6cm, 삼성미술관 Leeum.

교교한 두 개의 달빛에 눈이 부셨다. 뽀얀 달빛과 밤하늘로 번져 가는 달무리가 넓은 품으로 천지를 안고 만물을 생성하는 모습으로 보였다.

"온 세상을 비추는 달이니 그리 밝은 게지."

온 세상을 비추는 달? 그때 문득 떠오르는 말이 있었다. '만천명월주인옹萬川明月主人翁'. 온 세상의 시내를 비추는 달. 이는 정조 임금님의 자호自號(스스로 지어

부르는 칭호)다. 그렇다면 저 달은 혹 임금님을 의미하는 것일까?

"어명이라 하셨지요?"

"그래. 저잣거리에서 자네를 만나기 전, 금강산 일만이천봉을 화폭에 담아 오라는 전하의 명을 받았지."

그는 달에 시선을 둔 채 답했다.

"세상 만물을 그리는 선인님도 임금님의 명은 거역할 수 없었나 봅니다."

천하의 단원 김홍도도 어쩔 수 없이 따라야 하는 지엄한 명이 있다는 것에 웃음이 났다.

"임금은 하늘이 내린다는 말이 있질 않느냐. 내 어찌 하늘이 내린 임금의 명을 거역할 수 있겠느냐."

달을 보는 그의 눈빛에서 아련함이 느껴졌다.

"한데 만백성의 아비이신 임금님께서 왜 그런 명을 내리신 걸까요?"

깊은 궁궐에 묻혀 사는 임금님이 답답하셨던 것일까? 금강산 그림을 보며 가지 못하는 마음을 달래고 싶으셨던 것일까?

"본향이 그리우셨던 게지."

"본향?"

"속세에 선계의 맑음을 전하고 싶으셨을지도 모를 일이고. 그것이 금강산이 인간 세상에 나와 있는 연유이니 말이다."

어느새 달빛이 옆에 내려와 앉았다. 어느 한곳, 어느 누구에게도 차별을 두지 않고 고루 비추는 달빛이었다.

"이 그림 속 수수한 나무가 저같이 평범한 사람을 의미하는 것은 아닌지요."

조선 강토 어디에서나 흔하게 볼 수 있는 잡목을 보고 있자니 그런 생각이 들었다.

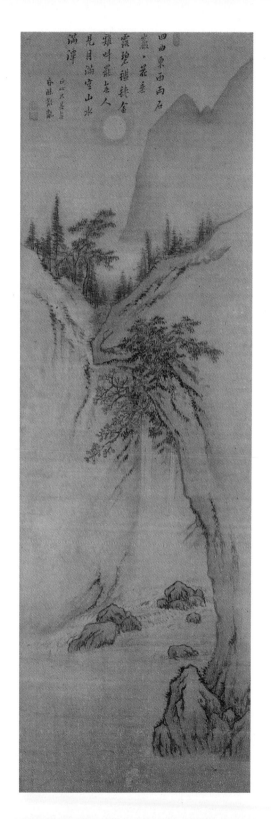

〈주부자시의도朱夫子詩意圖〉 병풍 중
〈월만수만도月滿水滿圖〉, 1800년, 비단에 담채,
125x40.5cm, 개인 소장.

"아니네. 그 잡목은 바로 나일세. 쓸모 없는 잡목이나 다름없는 환쟁이도 달빛을 받아 빛날 수 있음을 말해 주는 그림이지."

단원은 달 같은 웃음을 머금으며 흡족하게 말했다.

그런 의미를 담고 있었구나. 몰랐던 사실이 밝혀지면서 그림이 새롭게 보였다. 정조 임금은 세상 사람들이 무슨 마음과 재주를 가지고 있든지 자신이 빛을 비출 때 드러날 수 있다 하였다. 단원의 경우가 그러했다. 가진 것이라곤 그리는 재주밖에 없었던 단원에게 정조는 어둠 속 환한 빛이 되어 주었고, 단원은 덕분에 당대 최고의 화가로 성장할 수 있었다. 그림 속의 잡목이 보름달의 후광이 있었기에 돋보일 수 있는 것처럼 말이다.

"거의 다 왔구면. 여기만 지나면 꿈에 그리던 금강산이라네."

아! 아름다웠다. 빈산에 가득한 달빛과 못을 가득 채운 물빛이 세상으로 흘러넘치고 있었다. 속된 세상과는 다른 세상이 여기에 있었다. 헤아릴 수 없이 많은 별의 무리와 밤하늘을 흐르는 은하수가 여기 있었다. 그리고 그 너머로 끝없이 펼쳐진 것은 바로 우주였다. 문득 옛사람들이 천지만물에 우주가 있다고 한 말이 떠올랐다. 풀숲에 맺힌 이슬에 푸른 하늘이 온전히 들어 있기도 하고, 비온 뒤 패인 웅덩이에서 밤하늘을 고스란히 보기도 한다. 우주가 강물에 비쳤다. 강이 우주였고, 우주가 강이었다. 둘은 둘이 아니고 하나인지도 모르겠다.

'이러한 곳이 있다니!'

배가 천천히 나아감에 따라 머릿속에 남아 있던 생각의 찌꺼기들이 사라져 가는 느낌이 들었다. 어떤 편견도 남지 않은 그런 상태. 이제는 두려움 없이 나아갈 수 있을 것 같았다.

"이곳은 어디입니까?"

"금강산으로 가는 길목이니라. 이 강만 건너면 선계니 걱정은 붙들어 두어라."

찌르르 울리는 풀벌레 소리에 주변을 둘러보았다. 신기하게도 지금은 분명 밤인데 밤이 아니다. 바위와 수풀이 우거진 주변은 낮처럼 환하게 밝았다. 밤과 낮이 공존하는 세상이란 말인가? 아니었다. 자세히 보니, 모든 생명체가 빛을 반사하고 있었다. 달빛과 별빛이 닿아 살아 있는 모든 것들이 빛을 발하도록 만들고 있었다. 풀잎의 푸른색도 생동하고 있었다. 어두운 곳에서 더 찬란하게 빛나는 식물들은 별도의 영양분 없이 오직 달빛과 별빛만을 먹고 자라는 듯 보였다. 풀벌레가 날아와 손 위에 앉았다. 무게가 전혀 느껴지지 않았다. 동시에 나 자신의 무게도 느껴지지 않았다. 경이로웠다. 분명 속세와는 다른 세상이었다.

"선인님. 저는 이 모든 것이 놀라울 뿐입니다. 이렇게 아름다운 세상이 있다는 것도, 선인님이 하늘의 뜻을 펴기 위해 지상에 온 선인이라는 것도, 다 뭐라 말로 표현할 수 있을는지요."

"허허. 겨우 이런 걸로 놀라서야 쓰겠는가. 가만 있어 보게, 내가 더 놀라게 해 줄 테니."

단원은 소매를 뒤적이더니 작은 붓을 하나 꺼내 들었다.

"무엇입니까?"

갑작스런 그의 행동에 의아해하며 물었다.

"뭐긴. 붓이 아니냐. 왜 너무 놀라서 붓이 붓으로도 안 보이는 게야?"

"아니요. 붓인 건 알지만, 종이도 없이 무엇을 하시려고요?"

"붓으로 무엇을 하다니. 붓으로는 그림을 그리지."

단원은 붓끝에 먹을 묻히고는 허공에 정성스레 그림을 그리기 시작했다. 공중에 대고 그리는 그림이라 형체를 알 수는 없지만 붓이 지나가는 자리마다 생기가 감도는 것이 보였다. 생기는 곧 나비로 변했다. 고운 색과 화려한 날개를 가진 호랑나비. 믿을 수 없는 장면이었다. 단원의 붓끝에서 나비가 살아나와 내

눈앞을 팔랑팔랑 날아다니고 있었다.

"지금 살아 있는 나비를 그리신 겁니까?"

"어허, 무슨 소리! 난 단 한 번도 죽어 있는 생물을 그린 적이 없어."

"아니, 그것이 아니라 지금 나비가 살아나지 않았습니까."

"왜? 놀라운가?"

단원이 씽긋 웃으며 놀리듯 말했다.

"혹 제가 헛것을 본 것은 아니지요? 이곳에 온 후로 너무 믿어지지 않는 광경을 많이 본지라."

"허허, 이놈. 보지 않고는 못 믿겠다는 놈이 보고도 못 믿겠다 하느냐."

"아니, 그런 것이 아니라…… 어찌 그러한 일이 가능한지요?"

"생각으로 모든 것이 가능하다 하지 않았느냐."

단원은 빠른 붓놀림으로 두 마리의 나비를 더 그렸다. 난데없이 나타난 나비가 도합 셋이 되었단 말이다.

"나비는 꽃을 보고 날아드는 법."

그는 뱃전을 화분 삼아 별처럼 하얀 찔레꽃을 새롭게 피웠다. 시큼달짝한 찔레꽃 향기가 코를 사정없이 찔러 왔다.

"호접지몽이라. 무엇이 그림이고 무엇이 생시인고."

호접지몽胡蝶之夢. 장자가 꿈에 호랑나비가 되어 훨훨 날아다니다가 일어나서는, 자기가 꿈에 나비가 되었던 것인지 나비가 꿈에 장자가 되었던 것인지 모르

겠다고 한 유명한 이야기다.

"장자의 나비인지요?"

"아니다. 나 단원이 그린 선계의 나비이니라."

선비들의 이상향을 그린 옛 그림에나 등장할 법한 선계의 나비가 고고한 자태를 뽐내며 내 앞을 날아다니고 있었다. 나야말로 이것을 꿈이라 해야 하나 생시라 해야 하나 모르겠다. 다시 한 번 내 볼을 힘껏 꼬집었다. 아야! 볼이 얼얼하니 아픈 것으로 봐서 필시 꿈은 아니었다. 저잣거리에서 단원을 만난 이후 벌어진 일련의 사건들이 모두 꿈은 아니란 말이다.

"단원 선인님, 이것이 꿈입니까? 자꾸 꿈속을 헤매는 듯한 착각이 듭니다."

"어허, 꿈인지 생시인지 구분하는 것 자체가 의미가 없다 하지 않았느냐."

"그럼 꿈이어도 좋고 아니어도 좋다는 말씀이지요? 이는 꿈도 생시도 아닌 듯합니다."

"제법이구나. 이제야 그것을 알다니."

나는 분명 꿈도 현실도 아닌 이상한 나라에 빠르게 익숙해지고 있었다.

"처음에는 시간을 거슬러 조선 땅에 온 줄 알았습니다. 한데 아닌 듯합니다. 이곳은 꿈도, 과거도, 현실도 아닙니다. 무엇입니까? 어찌 이런 일이 가능한지요. 말씀해 주십시오."

나는 진지하게 물었다. 조선 땅에 떨어져 단원을 만나고, 그와 함께 금강산으로 향하는 뱃길에 오르고, 말도 안 되는 이 상황을 말이 되게 하는 것이 도대체 무엇인지 단원 선인님은 알고 있다. 이제는 꼭 답을 들어야겠다.

"자네가 감당하기에 너무 큰 것이라 천천히 일러주려 한 것뿐이네."

단원은 타이르듯 말하고는 소매에서 붓을 꺼내 눈앞까지 들어 올렸다. 가지런한 털이 맵시 있게 묶인 보통 붓이었다.

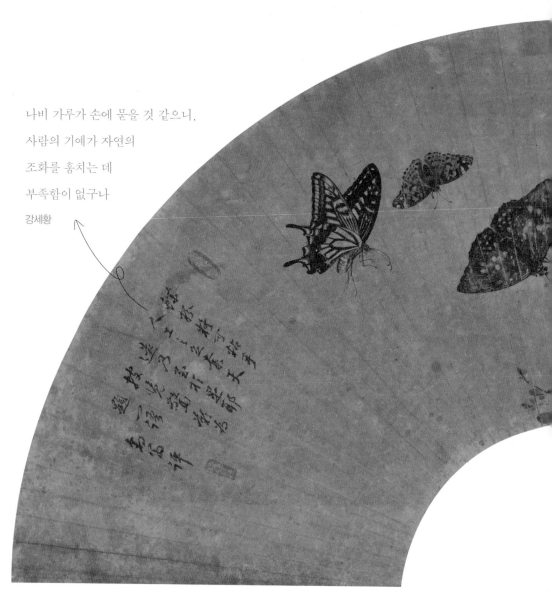

나비 가루가 손에 묻을 것 같으니,
사람의 기예가 자연의
조화를 훔치는 데
부족함이 없구나

강세황

〈협접도峽蝶圖〉, 1782년, 종이에 담채, 29x74cm, 국립중앙박물관.

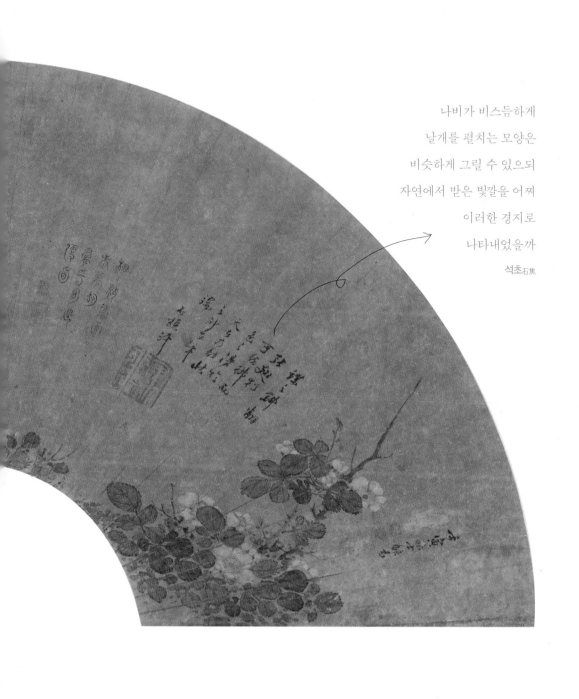

나비가 비스듬하게
날개를 펼치는 모양은
비슷하게 그릴 수 있으되
자연에서 받은 빛깔을 어찌
이러한 경지로
나타내었을까

석초石焦

"보아라. 선화를 그리기 위한 선계의 붓이니라."

선계의 붓? 나는 그의 손에 들린 붓을 자세히 보았다. 지극히 평범한 붓이었다.

"선인 종리권의 파초선은 죽은 이의 영혼을 소생시킨다 하였지. 이철괴의 호리병은 혼백을 분리하고. 선계의 붓은 어쩌할꼬?"

"선계의 붓은 그리는 족족 눈앞에 나타나기라도 한단 말씀입니까?"

나는 석연치 않은 어조로 되물었다.

"허허. 어찌 알았을까. 서당 개 삼 년이면 풍월을 읊는다더니 네놈을 두고 하는 말이구나."

큰 의미를 두고 한 말이 아니었다. 그냥 구색을 맞춰 해 본 말이었다. 그런데 세상 만물을 그려 내는 선계의 붓이라니. 그저 그런 붓이 있으면 좋겠다고 상상해 본 적은 있지만, 상상은 그저 상상에 그치리라 믿었다.

"왜? 못 미더우냐?"

"아니, 그것이…… 많이 당황스럽습니다요."

"당황할 것 없다. 천변만화하는 세상의 모양새를 잡는 일, 그것이 내가 선계에서 하는 일이니라."

단원은 붓을 편안하게 잡고는 왼손으로 가지런히 모아 내렸다.

"세상 만물에는 모양새라는 것이 있지. 산도, 물도, 나무도, 바위도, 모두 모양새를 갖추고 있지 않은가. 나비만 해도 수천 종인데 그 날개의 생김생김이 모두 다르니 내 붓질이 수천 번은 가해져야 하지."

그는 크게 웃으며 말했다. 나는 아무 대꾸도 하지 않았다. 여기까지 온 마당에 못 믿을 것이 뭐가 있겠냐마는 그렇다고 딱히 할 말이 있는 것도 아니었다.

"어떤 식물이 자라게 될지, 무슨 생물이 살게 될지, 기후나 날씨 이런 부분은 내가 관여할 바는 아니네만 만물의 모양새를 내는 막중한 일이다 보니 대충

대충 할 수는 없는 노릇이었네. 모두 똑같이 그리면 독창성이 떨어진다는 둥, 그 선인 한물갔다는 둥 하는 소리를 들을 수도 있으니 말이지."

세상 만물의 모양을 그려 내는 선인이라. 그럴 수도 있겠다. 아니, 그럴지도 모르겠다. 인간은 우주를 보기 전에 그런 세상이 있다는 것을 상상조차 하지 못 했다. 지구가 둥글다고 믿기 시작한 것도 불과 몇백 년이 되지 않는다. 그래서 눈으로 직접 보아야만 믿는다는 말처럼 어리석은 말은 세상에 없을 것이다. 그 러니 자신이 만물의 모양새를 그려 내는 선인이었다는 단원의 말이 어쩌면 정 말 사실일지도 모르겠다.

"그렇다면 저기 보이는 풀도, 나무도, 산도, 바위도, 물도 모두 선인님의 작 품입니까?"

"이놈아! 어디 선계에 모양새를 내는 선인이 나 혼자만 있는 줄 아느냐. 나 는 그 일을 하는 많은 선인들 중에 한 명일 뿐이다."

선화의
문을 열고

내가 무엇인가에 제대로 홀리긴 홀린 모양이다. 생각이 현실이 되는 그림에 이어 세상 만물을 그려 내는 붓까지 등장했는데도 그러려니 하고 있으니 말이다. 오히려 저런 붓 하나 있었으면 좋겠다는 욕심마저 생겼다. 확실히 내가 변하고 있었다. 이상한 나라에 이상하게 적응하고 있다는 말이 더 어울리겠다.

"잘 보아라! 금강산에 갈 방도가 여기에 있느니라!"

선계의 붓이 비단 위를 장쾌하게 내달렸다. 순식간에 금강산의 선경이 비단 위에 드러났다.

이리저리 깎여서 갈라지고 파인 바위기둥이 선명한 자태를 뽐내고 있었다. 물에 비친 바위 그림자가 거울을 연상시킨다 하여 명경대明鏡臺라 이름 붙여진 곳이다. 이곳은 살아생전에 지은 죄를 바위 거울에 비춰 선계로 올려보낼지 지옥으로 떨어뜨릴지 결정한다는 무시무시한 전설의 장소이기도 하다. 지금도 안

瑤玉圃中覺潛人私
銷品天理行僞來自
驗漢如此臺前照心
看

槿園寫

아름다운 옥밭에서
깨달음에 이르니,
욕심을 벗고
하늘의 이치를 행하노라
혹여 아직 스스로
경험하지 못했다면,
명경대를 향해
한번 지닌 마음을
비추어 보거라

〈명경대〉, 연도 미상.
비단에 담채,
91.4×41cm, 간송미술관.

개비가 부슬부슬 내리는 날이면 죄인을 심판하는 염라대왕의 망치소리가 아스라하니 멀리에서 들려온다고 한다.

명경대 바위 앞 연못에 관한 전설도 익히 들어 알고 있다. 사람들이 너무 많은 죄를 지어 지옥으로 떨어지는 것을 염려한 염라대왕이 이를 막기 위해 소문을 퍼뜨렸는데, 이 연못에서 목욕을 하면 죽어서 가는 길이 순탄할 것이라는 내용이었다. 소문이 제대로 효과를 발휘한 것인지 이곳은 지금도 산 사람들의 발길이 끊이지 않는 명소로 각광받고 있다.

"이제 다 왔네. 다 왔어."

단원은 완성된 그림을 들여다보며 혼잣말하듯 중얼거렸다. 금강산에 다 왔다는 뜻으로 들렸다. 주변을 둘러보며 금강산의 선경을 확인해 보았다. 그러나 금강산은 도무지 보이질 않았다. 이상한 일이었다. 지금까지 단원이 그림을 그리면 항상 풍경이 나타났는데 이번만은 예외였다. 보이는 것이라고는 망망대해에 거칠게 부서지는 파도뿐이었다.

"금강산에 다 왔다 하셨습니까?"

"그래."

"어디요? 어디에 있는데요?"

"여기에 있지 않느냐. 여기."

단원은 손가락으로 〈명경대〉 그림을 가리키며 말했다.

나는 달빛에 그림을 비춰 보며 물었다. 절경이었다. 누구도 흉내 낼 수 없는 작품이었다. 한데 이 그림의 어디에 선계로 갈 방도가 있다는 것인지 그것은 도통 알 수가 없었다.

"어허. 선계의 붓으로 그림을 그리면 어찌 된다 하였더냐?"

"말씀대로라면 금강산이 눈앞에 떡하니 나타나야겠죠."

164

〈창명낭화도滄溟浪華圖〉, 18세기 후반~19세기 초반, 종이에 먹, 41.7x48cm, 간송미술관.

그래야 했다. 배에 올라탄 이후로 그는 줄곧 풍경을 그렸고, 그때마다 그림 속 풍경이 현실이 되어 나타났으니 말이다.

"어떻게 그런 일이 가능한지 궁금하지 않느냐?"

물론 궁금했다. 지금까지 일어난 모든 일의 내막이 심히 궁금했다.

"선화仙畵이기에 가능한 것이니라."

"선화요? 그게 뭔데요?"

"시간과 공간을 초월한 그림이지. 보고 싶은 것을 보게 해 주고, 가고 싶은

곳을 가게 해 주는 그림이네. 자네와 내가 이렇게 만날 수 있었던 것도 다 선화 덕분이고."

그것이 이 그림 덕분이라고? 다시 그림을 들여다보았다. 금강산을 담은 단원의 명작이긴 하지만 이리 보고 저리 봐도 비단 위에 먹물로 그린 평범한 그림에 불과해 보였다.

"그런 일이 진정 가능합니까?"

"그래. 인간의 상식으로는 불가능한 것을 가능하게 만드는 것. 그것이 선화이니라."

단원은 완성된 그림을 들어올리며 말했다.

"선화는 선계에서만 볼 수 있는 그림이나, 수백 년에 한 번씩은 자네 같은 인간에게도 볼 기회가 주어지지."

예상과 달리 나는 크게 놀라지 않았다. 그림을 통해 시공간을 자유자재로 넘나들었다는 이야기는 수도 없이 들어왔다. 또 세상 만물을 그려 내는 선계의 붓까지 등장한 마당에 그림 속으로 들어갈 수 있다는 말은 그리 놀랄 일이 아니었다. 오히려 많은 의문이 풀렸다. 이 세계가 왜 내가 아는 세상과 다른 이치로 돌아가고 있는지에 대한 의문 말이다. 그런데 다른 것이 궁금해졌다. 어떻게 수백 년에 한 번만 인간에게 보인다는 선화를 내가 볼 수 있을까? 평범하디 평범한 인생을 살아온 내가 말이다. 순간 머릿속이 복잡해지는가 싶더니 안개가 주변을 감싸기 시작했다. 짙은 물안개였다. 상세히 보이던 모든 것들이 희미해져 갔다. 눈앞에 단원도 보이질 않았다.

"단원 선인님! 어떻게 된 일인지 아무것도 보이질 않습니다!"

"……."

아무리 불러도 대답이 없었다. 손으로 앞을 더듬어 보았지만 잡히는 것이

없었다. 안개는 더 짙어만 갔다. 당황스러웠다. 그렇지만 당황한다고 해결될 문제는 아닌 듯했다. 차분히 난관을 헤쳐 나갈 방안을 찾아야 했다.

'맞다! 선화가 있다!'

지금까지 여정을 인도해 준 선화를 통해서라면 뭔가 알 수 있을 것이다.

'그림이 여기 어딘가에 있을 텐데……'

주변을 더듬어 보았더니 잡히는 것이 있었다. 분명 단원이 남기고 간 선화이리라. 그러나 지독한 안개 때문에 그림이 보이질 않았다. 손을 휘저으며 안개를 걷어 보았지만 그럴수록 안개는 더 자욱해져 갔다.

'하늘을 봐야 별을 딴다고 그림을 봐야 방도를 찾을 텐데.'

애가 탔다. 이놈의 안개가 걷힐 기미를 보이지 않았다. 인내심이 한계에 도달한 순간, 한 가지 떠오르는 것이 있었다.

'혹 내가 이 안개를 만들어 내고 있는 것은 아닐까? 뭐가 뭔지 알 수 없는 마음이 안개가 되어 주변을 덮고 있는 것은 아닐까?'

그럴지도 모르겠다. 불안한 마음 때문에 풍랑을 맞았던 경험이 있다. 게다가 이곳은 생각이 현실이 되는 그림 속이 아닌가.

'마음을 진정시키자. 그럼 안개가 멎을 것이다.'

여기까지 생각이 미치자 안개가 걷히기 시작했다. 놀라운 일이었다. 단지 생각만으로 해낸 것이다. 생각으로 상념의 안개를 걷어낸 것이다. 주위를 둘러보았다. 우주는 오간데 없고 환한 대낮이 되어 있었다. 주변에는 아무도, 아무것도 없었다. 배는 망망대해에 홀로 떠 있었다. 모든 것이 멈춰버렸다고 하면 이해가 빠를까. 시간의 흐름도, 물의 흐름도, 기운의 변화도, 생명의 움직임도 아무것도 느껴지지 않았다.

손에 든 선화로 시선을 옮겼다. 너무나 선명한 산이 그곳에 있었다. 돌을 던

지면 쨍그랑 깨질 것같이 파란 하늘과 하얀 구름 사이로 선학이 날아다니는 세계가 거기에 있었다. 절벽과 소나무가 조화를 이루고, 산들바람이 잠든 나뭇잎을 흔들어 깨우고, 분주하게 계곡을 빠져나온 물이 연못에 고이고 있었다. 그림이 살아 움직이고 있었다. 내가 있는 이곳은 모든 것이 정지 상태인데, 그림 속 세상은 모든 것이 살아 숨 쉬고 있었다.

'이럴 수가 있을까!'

그림은 그림이 아니었다. 속세와는 현저하게 다른 세계! 그곳은 바로 선계였다. 이제야 왜 금강산에 갈 방도가 그림 속에 있다 하셨는지 알겠다. 그림 속으로 들어가야 했다. 선화는 그 기운을 완전히 느끼고 받아들이면 그 안으로 들어갈 수도 있는 그림이라 하셨다. 그러니 생각만으로 파도를 멈추고, 생각만으로 안개를 걷은 실력으로 선계에 갈 수 있을지도 모른다. 온 정신을 집중하고 오직 한 가지만 생각했다. 그림 속으로 들어가는 것!

한참이 지났다. 물론 아무 일도 일어나지 않았다. 모든 것은 정지 상태 그대로였다. 순간 말로 할 수 없는 허탈감이 몰려왔다. 다 포기하고 싶은 심정뿐이었다. 인간인 내가 선화 속으로 들어간다는 것은 정녕 불가능한 일인가. 나의 불운은 그것으로 끝이 아니었다. 세찬 바람에 선화가 날아가 바다에 빠져 버린 것이다. 금강산으로 갈 수 있는 유일한 단서였는데 그마저 안녕인 것일까. 한 움큼 좌절해 있던 그때 물속에서 무엇인가 반짝이는 것이 보였다. 자세히 들여다보니 물속에 바위가 있고, 나무가 있고, 계곡이 있었다. 참으로 수려한 풍광이 선명하게 비치고 있었던 것이다.

'혹시……'

그제야 알았다. 단원의 그림에서 빠져나온 먹물이 물속에 선경을 만들어 내고 있다는 사실을. 나는 금강의 선경에 취해 그 속으로 헤엄쳐 들어갔다.

'마음을 가볍게 하는 방법은 마음에 달려 있다 하였네.'

또렷한 목소리가 들렸다. 익숙한 목소리는 분명 단원이었다.

'마음을 가벼이 하여라. 가벼워질 것이다.'

그 말을 끝으로 더는 소리가 들리지 않았다. 마음을 가볍게 하라. 마음을 가볍게 하는 법이라…… 그것은…… 혹 호흡인가? 호흡! 그래 호흡이다. 나는 숨을 천천히 내쉬었다. 호흡을 거의 느낄 수 없을 만큼 가늘고 길게 내뱉을 수 있었다. 동시에 시원한 기운이 몸속으로 쏟아져 들어왔다. 몸이 대나무관처럼 뻥 뚫리는 듯했다. 한참을 그대로 있었다. 그러자 빛이 보였다. 너무나 선명한 빛 속으로 보이는 모든 것들이 사라져 들어갔다. 금강의 산자락이, 들판이, 바위가 빛으로 변해 가고 있었다. 그리고 나도 빛 속으로 사라졌다.

금강산
일만이천봉에
화폭을 담다

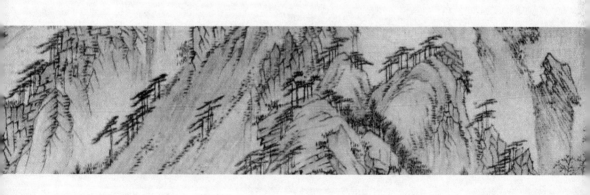

그림 속에서 길을 잃다

'죽은 것일까?'

그런 것 같지는 않았다.

'그럼, 살아 있는 것일까?'

그런 것도 같았다. 적어도 숨은 쉬고 있었다. 살며시 눈을 떠 보았다. 봄바람을 타고 나비가 한가로이 노니는 모습이 보였다. 그런데 어디선가 본 적이 있는 나비였다. 아! 그래. 단원 선인님이 그린 선계의 나비. 자태가 화려하고 품격이 높은 것으로 봐서 분명 그 나비였다. 그런데 나비가 내게 오라 손짓을 하고 있었다. 나비가 손이 어디 있어 손짓을 하겠냐마는 살랑대는 날갯짓이 이리 오라는 손짓처럼 보였다. 나비를 따라가기 위해 몸을 일으켰다. 몸이 가볍게 느껴지며 나비처럼 날아가는 기분이 들었다. 그대로 나비를 따라 걸으니 곧 금강산의 풍광이 눈앞에 수려하게 펼쳐졌다.

낯익은 풍경, 그것은 금강의 명물인 명경대였다. 선화 속에서 본 장소 말이다. 그러나 더 이상 그림은 아니었다. 자연의 생기와 풀내음이 가득 풍기는 살아 있는 자연이었다. 정녕 선화 속으로 들어온 것인가? 그렇지 않고서야 내가 이곳에 서 있을 수는 없는 일이다. 모르겠다. 정확한 답을 알 수가 없었다. 이곳이 명경대라는 사실 외에는 아무것도 확신할 수가 없었다. 신기해하고만 있을 것이 아니라 빨리 선인님을 찾아 궁금증을 해소해야 했다. 그런데 어디로 가야 할지 감을 잡을 수가 없었다. 나비도 제 할 일을 마쳤는지 더는 보이지 않았다. 때마다 길을 일러 주던 선화도 더는 없었다. 터벅터벅 걸었다. 앞으로 가는 것 외에는 뾰족한 수가 없었다. 그나마 몸이 지치지 않아서 다행이었다. 딱히 배가 고픈 것 같지도 않았고, 춥지도 덥지도 않았다. 온도도 쾌적한 것이 땀이 날 것 같지 않았다. 이런 세계가 있다는 것이 그저 신기할 따름이었다.

'아!'

너무나 넓은 세상이 내 앞에 펼쳐져 있었다. 살아생전 그 땅을 다 밟아 보지 못할 만큼 넓은 들판과 높은 산과 수많은 나무가 있었다. 비바람에 깎이고 잘린 산봉우리들이 병풍처럼 둘러쳐져 있고, 천길 벼랑 아래로 쏟아지는 폭포가 천하장관을 이루고, 천 개의 시내와 만 개의 여울이 대천을 이루는 천하절경 금강산이 바로 여기에 있었다.

'이러한 세상이 있다니!'

그런데 왜 단원 선인님이 붓 하나로 이 천지와 만물의 조화를 그려 내고 있을 것만 같은 생각이 드는 것일까. 저 산자락 어딘가에서 호방한 붓질로 장대한 금강의 풍광을 자아내고 계실 것만 같은 생각 말이다. 물론 인간의 상식으로는 말이 안 된다는 것을 알지만 그것 말고는 기겁을 할 만큼 세밀한 풍광이 어디서 튀어나왔는지 설명할 길이 없었다. 이는 단연 세상 만물을 그려 내는 선인의 솜

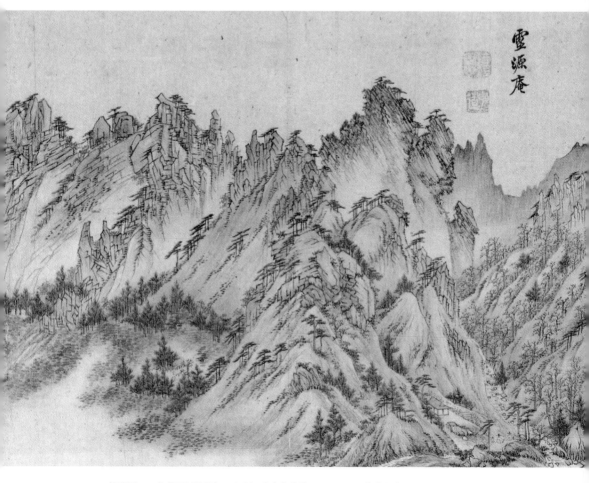

〈영원암靈源庵〉, 『금강사군첩』, 1788년, 비단에 담채, 30x43.7cm, 개인 소장.

씨인 것이다. 이리저리 돌아보며 선인님을 찾았다. 저 금강의 산 아래에, 바위 위에, 연못가에 단원 선인님이 예의 밝은 웃음을 지으며 서 계실 것만 같았다.

"선인님! 단원 선인님! 어디 계십니까? 제가 왔습니다."

내 우렁찬 목소리는 금강산 골짜기 사이사이로 퍼져 나갔다. 풍광을 그리는 데 온 마음을 쏟고 계실 선인님을 향해서. 그때였다! 골짜기 너머에서 맑은 소리가 들려왔다. 생황의 소리였다. 하늘의 악기 생황. 봄볕에 새순이 돋아나듯, 만물에 생명을 불어넣듯, 선율은 처절하리만치 아름답게 솟구쳐 오르고 있었다. 소나무 아래에서 처연히 생황을 부는 이는, 다름 아닌 단원 선인님이었다. 드디어 선인님을 다시 보게 되었다. 이 기쁨을 뭐라 말로 표현할 수 없었다. 그런데 선인님의 모습이 어딘지 많이 달라져 있었다. 딱 꼬집어 말할 수는 없지만 이전과는 무엇인가 크게 달라 보였다.

"놀랄 것 없다. 이는 내 본래의 모습이니라."

참으로 반듯하고 잘생긴 얼굴이었다. 아마도 단원 김홍도의 생을 통틀어 가장 젊고, 생기 있고, 아름다운 모습이리라. 그런데 이 용모가 본래의 모습이라고? 이곳은 정확히 어떤 곳이기에 이런 어리둥절한 일이 반복되는 것일까?

"이곳은 내 그림 속이니라."

"이곳이 선인님의 그림인 것은 알겠습니다. 그런데 어떻게 이런 엉뚱한 일이 가능한 것인지요?"

"어떻게 가능하다니? 그림 속이니 가능하지."

전혀 변함이 없었다. 외모는 바뀌었어도 화법은 그대로였다.

"이곳은 선계이지요?"

"그럼 이곳이 어디인 줄 알고 있는 게냐."

선인님은 내 물음에 오히려 반문하였다. 나는 좀 더 확신을 가지고 물었다.

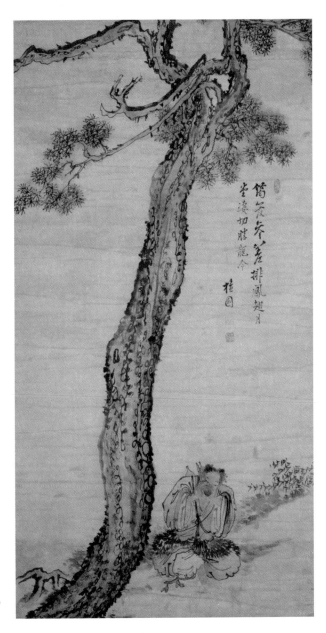

〈송하선인취생도松下仙人吹笙圖〉,
19세기경, 종이에 담채, 109×55cm,
고려대학교박물관.

"제가 어찌 이곳에 올 수 있었습니까?"

마음의 무게가 천근인 내가 어떻게 이곳에 무사히 올 수 있었을까? 선인님이야 그림이라는 도구가 있어 마음을 비우는 일이 어렵지 않겠으나 나는 달랐다. 호흡으로 마음을 비울 수 있다는 것도 겨우 얼마 전에야 알지 않았나.

"그건 자네가 해야 할 일이 있기 때문이네."

웃음을 멈춘 그가 진지한 목소리로 말했다.

"원했든 원하지 않았든 간에 일단 선화를 본 이상 꼭 해야 하는 일이지."

"그게 뭔데요?"

"그건 차차 알게 될 것이네."

뭔가 석연치가 않았으나 더는 묻지 않았다. 겪을 만큼 겪어야 답을 내어 주시는 선인님의 성격을 잘 알기 때문이다. 좌우지간 이곳이 평범한 인간이 함부로 올 수 있는 곳이 아님은 확실히 알았다.

"알면 되었네. 자! 이제 자네도 무사히 도착하였으니, 금강산 풍류 여행을 떠나 보세나."

어느새 선인님은 도포에 갓을 쓴 선비의 모습으로 변신해 있었다.

"금강산을 유람할 때는 이 복장만큼 멋스러운 것도 없지."

그는 무엇이 좋은지 덩실덩실 어깨춤까지 선보였다.

"눈앞에 펼쳐진 금강산 일만이천봉이라. 보기만 해도 신명이 절로 나는구나. 얼쑤!"

내 무명 저고리도 어느새 깨끗해졌다. 덩달아 기분이 좋아졌다. 어깨도 제멋대로 들썩였다. 아직 풀리지 않은 의문이 산적해 있었지만 지금 눈앞에는 꿈에 그리던 금강산이 나를 부르고 있었다.

"자, 그럼 크게 한번 놀아 볼까!"

그 말과 동시에 선인님은 큼지막한 붓으로 광풍이 몰아치듯 그림을 그렸다. 그러자 눈앞에 산이 일어났다. 바위가 솟아오르고, 물이 흐르고, 꽃이 피어났다. 자연을 화폭으로 옮기는 것이 아니라 화폭을 자연으로 옮기는 경이의 순간이었다. 그 광경을 보고 놀라워해야 마땅하겠지만 놀라지 않았다. 대단하다거나 엄청나다는 생각도 들지 않았다. 모든 것이 자연스러웠다. 스스로 생각해도 이런 내가 이상했지만 한편으로는 이상하지도 않았다. 선계란 그런 곳이다. 인간으로서는 감히 상상도 할 수 없는 일들이 실현 가능한 곳!

〈진주담〉, 『금강사군첩』, 1788년, 비단에 담채, 30x43.7cm, 개인 소장.

삼층으로 흘러내리는 폭포가 세차게 부서지고 있었다. 거품을 일으키며 떨어지는 모습이 마치 진주알이 쟁반 위로 우수수 떨어지는 듯 보인다 하여 진주담眞珠潭이라 불리는 곳이다.

"속세의 찌든 때를 씻어 내기에는 진주담만한 곳도 없지."

물이 수정처럼 맑아 손을 담그기가 송구스러울 정도였다. 얼마나 맑은지 먼지 한 톨 티끌 하나 보이질 않았다. 물에 손을 대자 맑은 기운이 온몸으로 전해졌다. 내장까지도 맑아지는 기분이 들었다. 이대로라면 세상의 때를 벗어 버리는 일은 별일도 아니지 싶었다.

"아름답지 않느냐?"

"아름답습니다."

"닮고 싶지 않느냐?"

"닮고 싶습니다."

아름다움을 닮아 아름다워지고 싶은 마음은 모두가 마찬가지일 것이다.

"허허. 그래서 내가 진주담을 그렸느니라."

"네?"

"방금 이 아름다움을 온전히 닮고 싶다 하지 않았느냐."

"그랬습니다요."

"그래서 보석같이 아름다운 금강을 그렸다 이 말이다. 그것이 붓 한 자루로 세상을 바꾸는 길이거든."

선인님은 알알이 떨어지는 폭포수를 일일이 그려 넣으며 말씀하셨다. 옛 선비들이 금강산을 즐겨 그렸던 것도 같은 이유에서였을까? 금강의 아름다움을 만끽하고 곱고 깨끗한 자연으로 돌아가라는 의미였을까? 깊이 생각해 본 적은 없지만 그럴 것 같았다. 아름다움에 대한 기준이 다분히 주관적이긴 하지만 금

강산을 보고 아름답다 말하지 않을 이는 많지 않을 테니 말이다. 그런 이유로 선비들 사이에서 금강산수를 집에 걸어 두고 보는 것이 유행하였던 것일 테고. 이제야 금강산에 오자 하신 연유를 좀 알 것 같았다. 금강산에 가자 하실 때는 분명 심오한 뜻이 숨겨져 있으리라 믿어 의심치 않았는데 이런 깊은 뜻이 숨어 있을 줄이야.

"자, 온 세상 티끌을 말끔히 씻어 내었으면 계속 길을 떠나 보세나."

가슴에 품은
높고 맑은
기상

나라의 으뜸가는 화가 단원 김홍도 선인님의 선화 수업이 본격적으로 시작되었다.

"그림을 그릴 때에는 먼저 무엇을 어디에 배치할 것인가를 결정해야 한다."

선인님은 붓을 이리저리 돌려 보면서 눈대중으로 허허벌판에 각을 재고 있었다.

"천하절경을 잘 살리기 위해서는 형상들을 적재적소에 배치하는 것이 중요하지."

경영위치經營位置. 화면을 살리기 위한 구도를 말하는 것이다. 산은 어디에 둘 것이며, 물길은 어디로 틀 것이며, 바위를 어디서 솟아오르게 할지를 먼저 결정하라는 말이다.

"그래. 이쯤이 좋겠구나."

예리한 선으로 이루어진 돌무더기 산이 벌판의 중앙에 우뚝 솟아올랐다. 정

확히 선인님이 점찍은 그 자리였다. 돌산의 좌우에는 각각 부드럽고 뭉툭한 필치의 흙산과 흐릿한 선으로 기세를 죽인 기암괴석이 아스라니 자리 잡았다. 돌산 앞으로는 얕은 개울이 흘렀고 동글동글 잠겨 있는 바윗돌들이 눈앞의 벌판을 빈틈없이 채워 나갔다.

최적의 구성이었다. 돌산과 흙산, 기암괴석, 그리고 그 앞을 졸졸 흐르는 시냇물까지 하나의 시점으로 오밀조밀 세워졌다.

"잘 보았네. 때로는 과감한 재구성도 필요한 법이지."

선인님은 세세한 붓질을 가해 돌산의 골격과 윤곽을 뚜렷하게 잡아나갔다. 도끼로 나무를 찍어 내린 듯 내리친 붓질 또한 오랜 세월 풍우에 갈리고 파인 바위의 연륜을 제대로 표현해 주고 있었다.

"이렇게 붓을 놀려 뼈대를 세우는 일 또한 중요한 것이니라."

골법용필骨法用筆. 그림을 그리기 위해 붓을 대고, 옮기고, 떼는 붓의 놀림을 이르는 말이다. 이번엔 돌산 위로 전나무와 소나무가 풍성한 잎사귀를 자랑하며 우거져 갔다.

"만물에는 색이 있으니 그 색채를 제대로 표현하지 못하면 세상이 빛을 잃고 죽어 버리게 되네."

수류부채隨類賦彩. 먹의 농담과 색채의 표현을 뜻한다. 전나무와 소나무에 초록빛이 칠해졌다. 살아 숨 쉬는 자연의 빛이었다. 얕은 시내에는 푸른빛이 더해졌다. 광활한 하늘빛이었다. 돌산에 가해진 먹의 농담도 돌이 숨을 쉬듯 생기를 감돌게 해 주었다. 색으로 그림이 살아났다.

"자, 보아라. 필법과 윤곽, 색채가 모두 조화를 이룰 때 기운생동하는 풍광이 탄생하는 것이니라."

마침내 금강산의 4대 사찰 중 하나인 표훈사가 그 장관을 드러냈다. 세밀한

〈표훈사表訓寺〉, 『금강사군첩』, 1788년, 비단에 담채, 30x43.7cm, 개인 소장.

필치, 예리한 선, 절묘한 구성과 섬세한 색채의 놀림이 세상에서 으뜸가는 경치를 만들어 낸 것이다.

"와! 그림인지 사실인지 구분이 안 갑니다요."

현실과 그림의 차이가 사실상 거의 없어 보였다. 마치 나같이 길눈이 어두운 이가 금강산으로 가는 길을 잃지 않도록 세세히 알려 주는 지도처럼 보였다.

"응물상형도 모르느냐."

응물상형應物象形. 그림에서 윤곽선을 뚜렷이 하여 사물을 사실적으로 표현하는 것을 말한다. 단원 선인님의 금강산수는 이 점을 충실히 따르고 있다. 번화로운 선으로 아름다운 풍광을 세밀하게 묘사하고 눈에 보이는 그대로 치밀하게 기록했다. 이를 진경眞境이라 한다. 참된 자연의 풍광을 있는 그대로 재현한다는 뜻이다. 물론 그런 이유로 자연을 세밀하게 표현한 단원의 산수가 화가의 감흥을 중시한 겸재 정선의 산수에 못 미친다고 세인들은 입방아를 찧기도 하지만 이는 틀린 말이다. 화가들이 각자의 취향과 정서에 따라 저마다 독특한 예술 세계를 구사했듯 단원 선인님은 자신의 흥취를 배제하고 대상을 치밀하게 그리는 화풍을 선택했을 뿐이다. 그리하여 한국적 색채가 강한 단원 김홍도만의 진경 산수가 탄생할 수 있었던 것이고 말이다.

"여기서 잠시 쉬어가세나."

선인님은 붓을 요리조리 돌리고 꺾어 울룩불룩 솟아오른 봉우리를 산 위에 깎아 놓았다. 그 사이로 층층이 떨어지는 폭포가 고운 비단을 이리저리 풀어 놓은 듯 아름다운 자태를 뽐내고 있었다. 금강에서 제일 높다는 십이폭포였다.

"이곳은 잃어버린 구슬을 찾으러 온 선녀가 그 아름다움에 반해 숨어 산다는 은선대隱仙臺이니라."

"와! 진정 봉우리마다 비단이옵니다."

〈은선대십이폭隱仙臺十二瀑〉,
『금강사군첩』, 1788년, 비단에 담채,
30x43.7cm, 개인 소장.

隱仙臺
十二瀑

옥을 깎아 놓은 듯한 봉우리가 하늘빛을 받아 오색 무지개를 곳곳에 그려 내고 있었다. 그 빛이 찬란하고 영롱하였다. 폭포수의 물빛이 이렇게 고운 것도 처음 보았다. 투명하되 옥처럼 푸른빛이 은은히 도는 것이, 봉래산이라는 이름에 걸맞은 천하비경을 자아내고 있었다.

"선인님, 어찌하면 이토록 신비롭고 아름다운 풍광을 그려 낼 수 있습니까?"

탄복하여 무릎을 치며 말했다. 이미 세세히 설명을 해 주어 대략 알긴 했으나 아직 감이 오지 않는 부분이 있었다. 바로 '기운생동氣韻生動'이다.

"진정 그것이 궁금하더냐?"

"네, 궁금합니다."

지상에 있을 때는 폭포가 저렇게 아름답게 보이지 않았다. 그런데 지금 보이는 것들은 너무나 아름답고 생생한 것이다. 이곳에 오면 모든 것이 저렇게 아름답고 생기발랄해질 수 있는 것일까? 아니면 아름다움을 그리기 위한 비법이 따로 있는 것일까?

"특별한 비법이 따로 있다기보다는 그저 영감을 받으면 되느니라."

"영감이요?"

"그래. 파장이라고도 하지."

"에이, 안테나가 있는 것도 아닌데 무슨 파장을 어떻게 받으라 하십니까?"

항상 알다가도 모를 말만 하신다.

"그래서 비우라 하지 않았느냐."

그것은 기억하고 있다. 비워야 높은 경지에 다다를 수 있고, 그래야 가벼워질 수 있다 하였다.

"그런 후 가슴에 높고 맑은 기운을 채워라. 마음의 순도가 높으면 높을수록 높은 우주에 닿을 수 있고, 우주에 닿으면 생동함에 이르지 않을 수 없다."

우주를 담으라는 말로 들렸다. 자신의 뜻대로 우주를 움직이는 대단한 경지에 이르러야 기운이 생동하는 그림을 그릴 수 있다는 말로 들렸다. 물론 모든 예술이 그렇게 탄생했다는 것은 미루어 짐작하여 알고 있었다. 창조란 쥐어짠다고 되는 것이 아니고 영감으로 우주와 하나가 될 때 자연스럽게 깃드는 것이라고. 그리고 우주를 전할 수 있는 그릇이 커지면 커질수록 작가의 작품은 영원히 살아남게 되는 것이라고. 아! 흉내 낸다고 얻어질 풍경이 아님은 진작부터 알고 있었지만 흉내를 내 볼 엄두조차 나지 않았다. 시작도 하기 전에 좌절해 버렸다.

"너무 어렵습니다."

울고 싶었다. 내가 할 수 있는 일이라곤 아무것도 없는 것 같았다.

"해 보아라."

"……."

"그려 보아라. 그리지도 않고 잘 그리기를 바라지 말고 일단 그려 보란 말이다."

그래. 까짓것 나도 그려 보는 거다. 붓이 있고, 종이가 있고, 손이 있고, 눈이 있고, 못 그릴 이유는 하나도 없다. 아무리 가진 뜻이 높을지라도 그리지 않고 화가가 될 수는 없는 노릇이다. 그런데 무엇을 그려야 할까? 잘 모르겠다. 뭐든 그리면 예술이 되는 세상이라지만 아무것이나 그려서는 안 될 것 같았다.

"마음에 떠오르는 것을 그리면 되느니라."

마음에 떠오르는 것? 하나 있긴 했다. 나비. 곱고 아리따운 선계의 나비! 그래. 나비를 그려 보자. 내 마음이 높고 맑은 기운으로 채워져 있다면 나비는 살아 움직일 것이고, 그렇지 못하다면 나비는 그냥 그림 속 나비가 될 뿐이리라. 이렇게 마음먹자 용기가 솟아났다. 나도 선화를 그릴 수 있다는 용기! 붓을 호기롭게 휘둘러 나비를 그렸다.

"어허, 머리를 굴린다고 될 일이 아니라 하였거늘."

나비가 날지를 않았다. 마음을 비우지도 우주의 기운으로 채우지도 못했다. 내 딴에는 잘해 보고 싶었는데 너무 잘하려고 하다가 오히려 망친 격이 되어 버렸다. 서당 개도 삼 년이면 풍월을 읊고, 굼벵이도 구르는 재주가 있다는데 나는 그마저도 없는가 보다. 너무나 좌절해 울고 있던 그때, 선인님이 붓을 들어 나비의 날개에 점을 찍으셨다. 그러자 그림 속 나비가 꿈틀대기 시작했다. 지느러미를 사부작대고, 가는 발을 꼼지락대고, 양 날개를 팔랑이며 살포시 날아올랐다.

"어! 오! 와! 우! 지금…… 무엇을 하신 거예요?"

물론 놀란 것은 아니었다. 이미 여러 차례 봐 온 광경이었지만, 기뻐서 그랬다. 내 그림 속 나비가 날아올라서 눈물이 날 만큼 기뻤다.

"보다시피 점 하나 찍었을 뿐이다."

물론 알고 있지만, 두 눈으로 똑똑히 보았지만, 매번 볼 때마다 새롭다. 팔랑이며 날아다니는 나비를 보고 있자니 떠오르는 말이 있었다. 화룡점정畵龍點睛. 용을 그리고 마지막으로 눈을 찍는다는 뜻으로, 옛날 중국에서 용 그림에 눈을 찍었더니 하늘로 승천해 버렸다는 일화에서 유래된 말이다.

"그렇다네. 우주의 파장을 연결하여 생기를 불어넣은 것이네."

살아 움직이고 있었다. 생명이 느껴지고 있었다. 온 우주와 작가의 손끝의 조화가 어우러져 잉태된 작은 생명이었다. 그래서 소중했고 그래서 아름다웠다. 아! 이제야 그림에 파장이 연결된다는 의미가 무엇인지 알 것 같았다. 꼭 용의 눈을 그려야만 화룡점정이 아닌 것이다. 그림에 우주의 숨결을 불어넣는 것. 그것이 바로 화룡점정인 것이다.

선인님은 내리 그림을 더 그려 넣으셨다. 고양이었다. 세상에 태어나 나비라고는 처음 본다는 듯 귀를 쫑긋 세운 채 요리조리 몸을 놀리는 새끼 고양이. 휙

돌린 머리와 통통한 몸통, 주홍빛 털과 매끄러운 꼬리가 봄볕을 받아 화사하게 빛나고 있었다. 보는 것만으로도 푸근하고 정감이 가는 모습이었다. 그러나 녀석이 아직 살아 움직이는 것은 아니었다. 부족한 것이 있었다. 눈! 해 반닥거리며 치뜨고 있는 고양이의 눈동자가 휑하니 비어 있었다. 선인님은 붓을 들어 텅 빈 녀석의 눈에 점을 찍었다. 순간, 고양이의 발이 그림 에서 쑥 튀어나와 나비를 낚아챘다. 방심하고 있던 나비는 갑작스러운 공격에 꽤나 놀랐을 것이다. 그러나 쉽게 잡힐 나비가 아니었다. 우주의 숨결이 연결된 나비인데 이런 애송이에게 잡힐 리가 없었다. 나비는 얼른 더 높이 날아올라 새 끼 고양이를 애타게 했다. 노란 고양이가 나비를 놀리는 작품이라 이름 붙여졌 으나 한 뼘의 거리를 두고 서로가 서로를 희롱하는 형국이었다. 잡힐 듯하나 끝 내 잡히지 않는 나비를 그린 그림 〈황묘농접黃猫弄蝶〉이다.

주변으로 제비꽃과 패랭이꽃, 그리고 바위가 더해지면서 생생한 기운이 물 씬 풍겨나는 작품이 완성되었다. 옛 그림에서 나비는 80세 노인을, 고양이는 70세 노인을 뜻한다. 거기에 청춘을 의미하는 패랭이와 불변을 상 징하는 바위, 마음먹은 대로 된다는 뜻의 제비꽃을 함께 그려 넣어 누군가의 생일을 맞아 무병과 장수 를 기원하며 그려 준 작품으로만 알고 있었다. 그 러나 오늘 그림에 숨겨진 또 다른 의미를 알게 되었다. 단원 필생의 역작임이 틀림없다.

〈황묘농접〉, 연도 미상, 종이에 채색, 30.1x46.1cm, 간송미술관.

선화, 생각으로 그리는 그림

"다리를 그려 보아라."

바위산으로 둘러싸인 이곳 효운동 계곡을 지나기 위해서는 다리를 건너야만 했다.

"왜 자꾸 저보고 그리라 하십니까?"

보잘것없는 내 그림 실력은 이미 들통이 나 버린 상태였다.

"어허, 내 그림의 비결을 알려 달라 하지 않았느냐. 예로부터 그림을 배우기 위해서 전이모사轉移模寫(옛 그림을 모사하면서 기법을 익히는 일)의 과정을 거치는 것은 기본이니라."

물론 옛 화가들이 선배 화가의 그림을 베껴 그리면서 체득하는 전이모사를 통해 공부했다는 것은 알고 있었다. 단원 선인님의 〈금강산도金剛山圖〉는 옛것을 품어 새로운 것을 아는 전통적 방식을 통해 후대의 많은 화가들에게 모사되기

로 유명했다. 그래도 그렇지, 어설픈 내 솜씨로 어찌 선화를 베낄 수 있을까. 이는 안 될 말이었다. 어떻게 그려야 할지도 막막했다. 작은 나비야 어떻게든 그려 보겠지만 다리를 그리라니 차마 엄두가 나지 않았다.

"생각으로 그려 보아라."

"생각이요?"

"그래. 상상을 해 보란 말이다. 화가들이 상상만으로 무릉도원을 그렸듯이 그리고 싶은 풍경을 마음속에 그려 보란 말이다. 또 아느냐? 다리가 생겨날지."

상상으로 그리는 그림이라……. 처음에는 비우라 하셨고, 다음에는 채우라 하셨고, 이제는 상상을 하라 하신다. 그림이라는 것이 붓 가는 대로 능력껏 그리면 되는 것인 줄 알았는데, 이렇게 엄청난 자기 수양의 결과물일 줄은 꿈에도 생각지 못했다. 그래, 한번 시도해 보자. 생각으로 선인님을 만났고, 생각으로 파도를 멈추었고, 생각으로 금강산에 왔던 것처럼 생각을 해 보자. 다리를 생각하면 되는 것이다. 어차피 생각하지 않고 이루어지는 것은 아무것도 없고, 또 생각한다고 손해 볼 것도 없다. 그때였다. 홀연히 다리가 생겨났다. 보이지 않는 붓과 보이지 않는 먹이 쓱쓱 그려 낸 것처럼 다리가 연결되었다. 생각한 것이 이루어진 것이다.

"제가 무슨 짓을 한 것인지요?"

얼떨떨했다. 내가 지금 생각으로 그림을 그린 것인가?

"오호, 제법이구나."

선인님은 성큼성큼 다리 위를 걸어가셨다. 내가 선화를 그리다니 이루 다 말할 수 없는 기분이었다. 내 앞에 새로운 세상이 열리고 있는 것만 같아 흥분을 감출 수 없었다. 산을 그린다고 생각하면 산을 그릴 수도 있을까? 냇물을 그린다 생각하면 냇물을 흐르게 할 수도 있을까? 나는 거기서 멈추지 않고 한 걸

〈효운동曉雲洞〉, 『금강사군첩』, 1788년, 비단에 담채, 30x43.7cm, 개인 소장.

음 더 나아가 단원 선인님이 보여 준 선계의 풍광과는 다른 선계를 상상해 보았다. 아담한 산봉우리가 병풍처럼 드리워져 있고, 복숭아꽃잎이 하늬바람에 날리고, 달콤한 꽃향기가 골짜기를 채우고, 선도의 열매가 나무마다 주렁주렁 열리고, 옥구슬처럼 맑은 연못과 기름진 땅이 있는 곳. 나만의 선계를 마음껏 그려 보았다.

'쿵!'

그때였다! 지축을 울리는 소리와 함께 주변의 땅이 꺼지기 시작한 것은.

'쿵! 쿵! 쿵!'

천지가 개벽을 하듯 큰 흔들림이 계속 이어졌다. 그 바람에 나는 중심을 잃고 쓰러졌다.

'우르르 쾅쾅!'

곧 우레와 같은 물소리가 온 세상을 집어삼킬 듯이 들려왔다.

'이걸 상상한 게 아닌데!'

천하를 울리는 물소리에 혼이 빠져나갈 것만 같았다. 어느새 나는 천길만길 아래로 떨어지는 거대한 폭포 위에 홀로 서 있었다. 찰나의 순간에 벌어진 엄청난 일이었다. 인간인 내가 감히 선화를 그릴 생각을 해서 천벌을 받은 것이리라.

정신을 수습하고 밑을 내려다보았다. 어이구, 이 일을 어쩌나. 지금 금강을 통틀어 가장 크고 웅장하다는 구룡폭포九龍瀑布 위에 서 있는 것이 아닌가. 웬만한 빌딩은 저리 가라 할 높이였다. 보는 것만으로도 간담이 서늘할 정도였다.

"구룡폭포를 보지 않고는 금강을 보았다 할 수 없지."

어느새 옆에는 선인님이 와 계셨다.

"저 아래 보이는 연못 또한 금강산을 지키는 아홉 마리 용이 산다 하여 구룡연이라 하지. 어떤가. 떨어지는 물줄기가 용이 춤추는 것처럼 보이지 않는가?"

선인님은 춤을 추듯 구룡연의 물줄기를 그리고 있었다. 그의 말처럼 떨어지는 물줄기가 용이 절벽을 미끄러져 내려가 연못으로 숨어드는 형상이었다.

"선인님. 천지간에 이 무슨 조화인지요? 저는 폭포를 그리려 한 게 아닙니다."

벌벌 떨며 물었다. 그림 한번 그려 보려 생각한 것이 무슨 그리 큰 잘못이라고 이런 벌을 받아야 하나.

"허허, 흉내 낸다고 얻어지는 그림이 아니라 하지 않았느냐."

그렇구나. 이 일은 인간인 내가 감히 해서는 안 되는 일이었구나.

"선화를 그리고 싶으냐?"

물론 그랬다. 이토록 아름다운 풍광을 보고 누군들 붓을 잡고 싶지 않을까.

"그럼 선인이 되어라."

"선인이 되면 저도 금강산의 풍광을 그릴 수 있습니까?"

"물론이다."

"어찌 하면 제가 선인이 될 수 있습니까?"

금강을 처음 본 그 순간부터 줄곧 묻고 싶었던 질문이다. 어떻게 하면 선인이 되어 금강의 아름다움을 세상에 전할 수 있을까.

"선인이 되고 싶거든 선인이 어떠한 일을 하는지 살펴보아라. 선인이 되기 위해서는 선인이 하는 일을 알고, 선인의 생각 또한 알아야 하지 않겠느냐?"

그것이 무슨 말인지 잘은 모르겠으나 대충은 짐작할 수 있었다. 선화를 그리기 위해서는 선인의 일거수일투족을 연구하란 말씀이렷다. 우리가 옛 성현의 생을 배우고, 그들의 말씀과 행적을 좇는 것도 아마 같은 이유에서일 것이다. 그렇게 함으로써 옛 성현의 지혜를 빌릴 수 있고, 그들의 정신에 좀 더 가까워져 현재의 상황에서 더 옳은 판단을 할 수 있을 테니 말이다. 선인이 하는 일이란 무엇일까? 인간의 몸으로 선인이 하는 일을 다 알기란 쉽지 않을 것이다. 그

〈구룡연九龍淵〉, 『금강사군첩』, 1788년, 비단에 담채, 30x43.7cm, 개인 소장.

일이라는 것이 선인마다 다를 뿐만 아니라 무궁무진하여 갈피를 잡기가 어려울 것이다. 그렇다면 단원 선인님이 하시는 일을 살피는 방법이 있다. 단원 선인님의 일은 알다시피 그림을 그리는 것이다. 평범한 사람들이 세상의 주인공이 되는 그림. 그리고 나 같은 무지렁이를 금강산으로 인도해 주는 그림!

고개를 들자 앞에 보이는 광경이 바뀌어 있었다. 다시금 그림이 그려졌다. 가느다란 실선이 지나가고 그 옆에 굵은 선이 그려지고 선 안에 색이 입혀지면서 기암 병풍이 장관을 이루는 신비경이 나타났다. 조선의 선비들이 기이한 절경에 놀라 산에 올라서는 웃기만 하고, 물에 임해서는 울기만 했노라는 말이 전해질 만큼 천하 명산의 진수라 일컬어지는 풍광이었다.

"조물주께서 세상 만물을 그리기 위해 시험 삼아 초를 잡았다 하여 만물초 萬物草라 불리는 곳이라네."

금강의 얼굴인 만물초에 그런 의미가 담겨 있을 줄이야. 그러고 보니 만고풍상을 겪은 듯 깨지고 터진 바위들이 인간 군상의 모습을 닮아 있었다. 밭을 가는 농부, 지게를 진 나무꾼, 봇짐을 진 장사꾼, 어물을 파는 아낙, 갓을 쓴 선비, 빡빡머리 스님, 모두 그곳에 모여 앉아 천태만상 인간 세상을 이루고 있었다.

"아! 금강은 천상의 칠보요, 현세에서는 만물로 나타난다는 옛말의 의미를 이제야 알 것 같습니다."

진정 세상 만물의 본을 한곳에 옮겨 놓은 모습이었다. 혼자 보기 아까운 장관이었다. 만물초의 기암 병풍뿐만 아니라 그 너머로 보이는 금강산의 풍경도 크기를 가늠할 수 없을 만큼 장대하고 황홀했다. 그 앞에 서 있는 것만으로도 가슴이 벅차오르고 눈물이 맺혀 왔다. 순간 나라는 인간은 한낱 미물에 비할 바 없다는 자괴감이 밀려 왔다. 금강의 경이로움 앞에 나라는 존재가 너무도 하찮게 여겨졌다.

萬物草

〈만물초〉, 『금강사군첩』, 1788년, 비단에 담채, 30x43.7cm, 개인 소장.

"선인님, 제가 인간이 올 수 없는 곳에 와 있는 듯합니다."

"허허. 이제야 스스로를 알게 되었느냐."

"이런 제가 감히 선인님을 흉내 내다니요. 부끄럽기 그지없습니다."

세상이라는 요지경 속에서 아등바등 살아온 나의 모습이 한없이 부끄럽게 느껴졌다. 왜 그랬을까? 왜 명예와 권세와 잇속을 챙기지 못해 안달하며 살았을까? 왜 이토록 아름다운 선계의 존재를 잊고 하루하루 세속에 연연하며 살았을까?

"선인님이 금강산을 즐겨 그리신 이유를 이제야 알 것 같습니다. 저 같은 나그네가 길을 잃지 않도록 가는 길을 정확히 알려 주기 위함이지요."

"제법이구나."

선인님이 따뜻한 미소로 화답했다.

"선인님! 이제야 비로소 알겠습니다. 그림 한 장 한 장에 담긴 의미를요. 왜 그렇게 많은 선화들을 세상에 남기셨는지도요."

"모두 금강으로 가는 길을 찾을 수 있기를 바랐느니라. 그것이 바로 나 같은 선인들이 하는 일이다."

세상과 만물에 대한 사랑과 연민이 가득한 눈빛이었다. 용렬한 인간은 따를 수 없는 고운 마음결이었다.

"아름다운 금강의 선경을 보여 주고 그 모습을 닮게 하고자 하였네. 그렇게 미물인 인간이 우주로 진화하는 것을 돕고자 하였네."

아름다움. 그것에는 놀라운 힘이 깃들어 있는 듯하다. 삶을 풍요롭게 만드는 힘, 인간의 마음결을 곱게 빗겨 주는 힘, 세속의 부박함을 잊고 본성에 가깝게 다가가도록 이끌어 주는 힘. 이제야 왜 많은 선인들이 인간 세상에 내려와 아름다운 글과 그림과 시를 남기고 갔는지 알 것 같았다.

"금강산을 그려 오라 명하신 정조 임금님도 같은 생각이셨을까요?"

금강산을 그린 또 다른 이유가 어명이라 한 말이 떠올랐다.

"전하께서는 탁기와 썩은 내가 진동하는 세상에 선계의 맑음을 전하고 싶다 하셨지."

그래서 선화를 그려 오라 명을 내리신 것이구나. 인간에게 선계의 존재를 알려 주고 황금과 권세를 탐하는 마음을 버리게 하려 하신 것이구나.

"내가 시간을 너무 지체하고 말았구나. 한시라도 빨리 전하가 계신 곳으로 금강산을 옮겨 놓아야 하네. 욕심 많은 인간들의 진화를 위해 불철주야 애쓰시는 전하를 금강산에서 하룻저녁 노닐게 해 드리는 게 내 소원이네. 자, 어서 한양 땅으로 돌아가세나."

선인님의 붓이 호방하게 움직였다. 그리고 우리는 곧 그림 속으로 가뭇없이 사라졌다.

4장

그림으로
세상을 바꾸어라

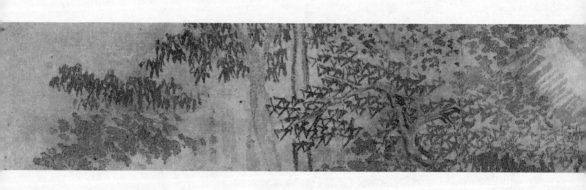

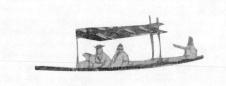
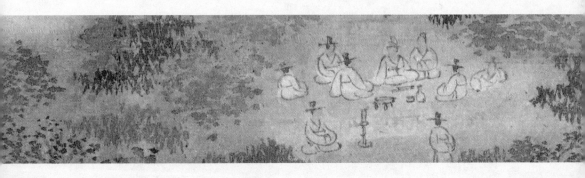

와유지락,
누워서 산수를
즐기다

"따르거라."

찌는 듯 무더운 여름밤, 선인님은 화구를 챙겨 궁궐을 나섰다. 언제나처럼 궁궐문 앞에 대기하고 있던 나는 쏜살같이 따라붙었다.

"전하께서 언제 찾으실지 모르는데 자리를 비워도 괜찮으십니까?"

금강산에서 돌아온 후로 전하께서 찾으시는 일이 잦아 선인님은 대부분의 시간을 궁에서 보내고 계신 터였다.

"걱정 말아라. 전하께서 먼저 그곳에 가 계실 것이다."

"그, 그것이 진정 사실입니까?"

나는 펄쩍 뛰어올랐다. 방금 임금님이 행차를 나오신다 말씀하신 것이다. 오! 드디어 내게도 때가 온 것인가? 철인군주이며, 예인군주이며, 개혁군주인 정조 임금님을 뵐 수 있는 때! 나도 모르게 걸음이 빨라졌다. 한시라도 빨리 그

곳에 당도해야 했다.

"김사능! 참으로 오래간만이네."

인왕산 골짜기 달빛이 잘 비치는 글방 마당에 선비들이 모여 앉아 우리를 반갑게 맞아 주었다.

"사능, 한동안 소식이 없어 궁금하던 차에 잘 와 주었네. 그동안 어찌 지냈는가?"

사방관을 쓴 선비가 단원 선인님의 손을 잡으며 안부를 물었다.

"어허, 이 사람. 세상 돌아가는 것에 이렇게 어두워서야. 자네는 사능이 금강산을 한양 땅에 옮겨 놓았다는 소문도 못 들었는가."

벗들은 선인님을 사능士能이라 불렀다. 참고로 사능은 참된 선비만이 가능하다는 뜻이다.

"어디 소문뿐인가? 내 실제로 광화문 네거리에서 사능이 옮겨다 놓았다는 금강산을 보았네."

차림이 고상한 선비의 넉살에 모두 무릎을 치며 웃었다. 선비들은 농담도 참 멋스럽게 하는 경향이 있다.

"어허, 겨우 그걸 가지고 자랑을 하는 겐가. 나는 그 앞을 지나가다 금강에 살고 있는 영랑 선인과 마주쳤네."

"금강산에 산다는 선인의 우두머리 영랑 선인 말인가?"

"그렇고 말고."

천연덕스러운 허풍이다.

"그래? 그분이 뭐라 하시던가?"

"그분이 김사능을 원망하시더군."

"무엇 때문에?"

"사능이 금강을 선계에서 훔쳐 속계로 가져다 놓았다고 말이네."

"어허, 이 일을 어쩌나."

벗들은 걱정이 이만저만이 아닌 얼굴로 단원 선인님을 쳐다보았다.

"하여튼 사능, 몸조심하시게. 영랑 선인께서 자네를 가만두지 않겠다 단단히 벼르고 계시니 말일세. 하하하."

그 말에 모두들 배꼽을 잡고 입을 벌려 크게 웃었다. 선비들은 시 모임을 가지는 중이었다. 오늘 시 모임의 주제는 금강산이었다. 새삼스러울 것은 없었다. 여행에서 돌아온 이후로 단원 선인님의 금강산 화첩은 사람들이 모이는 곳이라면 어김없이 화제가 되고 있었으니 말이다.

"한데 자네, 금강산을 그려 바친 공로로 큰 상을 받을 것이란 소문이 자자하네."

"그 소문은 나도 들었네. 전하께서 금강산을 보며 와유지락을 하셨다지."

와유지락臥遊之樂. 누워서 유람하는 즐거움이란 뜻이다. 정조 임금께서 하룻밤 사이에 금강산 일만이천봉을 다 돌아보시고 기뻐하셨다는 소식은 이미 들어 알고 있었다.

"곧 있을 어진을 그리는 일도 자네가 맡게 될 것이라는 말들이 있네."

한 선비가 술잔을 권하며 던진 말이었다.

어진御眞. 왕의 초상화를 말하다. 당시 어진을 그리는 일은 도화서 화원으로서는 더할 수 없는 영예였다.

"자네 이러다 현감 자리라도 하나 꿰차는 게 아닌가?"

선비 중 하나가 꽤나 진지한 목소리로 물었다.

"어허, 농들이 지나치시네. 나는 그림을 그리는 환쟁이에 불과할 뿐이네."

단원 선인님은 여유롭게 웃으며 선비들의 농을 넘겨 버렸다.

"사능. 우리는 자네가 진정 자랑스러우이."

선비들은 술잔을 주거니 받거니 하며 금강산수를 화폭에 담아 온 선인님의 공로를 치하하였다. 서로를 아끼고, 좋은 일에 기뻐해 주고, 난초같이 향기로운 선비들의 사귐을 보고 있자니 부러운 마음이 드는 것은 비단 나뿐만은 아닐 것이다.

"한데 사능, 내 부탁이 한 가지 있네."

시 모임의 흥취가 무르익어 갈 무렵, 사방관을 쓴 선비가 정중하게 부탁을 했다.

"무엇인가? 편히 말해 보시게."

"오늘 이 모임을 위해 그림 한 점 그려 주지 않겠나."

모임의 장인 선비가 정중하게 그림을 청해 왔다. 모두들 거들지는 않았지만 은근히 바라는 눈치였다.

"가당치도 않네. 전하의 어진을 그리는 사능에게 중인 나부랭이를 위해 붓을 놀려 달라니."

허풍쟁이 선비가 그림을 청한 선비를 나무랐다. 내게는 모두들 학식 높은 선비로만 보이는데, 그들은 중인 나부랭이라며 스스로를 낮춰 부르고 있었다.

"하하. 무슨 말을 그리 하는가. 내 그림을 그릴 테니 자네들은 시 한 수를 읊어 주시게."

선인님은 벗을 위해 흔쾌히 붓을 들었다. 어슴푸레 달이 비치는 밤, 바람에 살랑살랑 흔들리는 나뭇잎과 무럭무럭 골짜기에 피어나는 아지랑이가 멋들어지게 조화를 이루고 있었다. 그림에서는 여름 달밤의 시원한 정취가 바람 불듯 풍겨왔다. 상쾌하면서도 뭔지 모르게 몽롱한 느낌이다. 선인님은 어둠이 내린 주변의 숲을 짙은 담청색으로 물들이고, 동그란 글방 마당의 선비들은 달빛

찌는 듯 더운 유월 밤에 구름 속 달이 몽롱하니,

붓끝의 조화가 혼을 빼는 듯하구나

마성린 馬聖麟

〈송석원시사야연도松石園詩社夜宴圖〉, 1791년, 종이에 먹, 25.6x31.8cm, 개인 소장.

〈송석원시사야연도〉에서 선비들이 모여 앉아 자유롭게 풍류를 즐기고 있다.

으로 감싸듯 남겨 두었다. 울창한 숲의 어둠이 글방 마당의 선비들을 오히려 더 돋보이게 만드는 형세였다. 세상의 차별에 굴하지 않고, 타고난 재주를 펼치며 자유롭게 살고자 하는 중인 문사들의 맑은 생각을 어두운 밤하늘 아래에서 순백으로 빛나도록 표현하고자 한 것이다. 바람을 맞으며 마당을 서성이는 이가 등장했다. 뒤따라 팔을 괴고 누워 달밤의 정취를 감상하는 이도 나타났다. 도란도란 세상 돌아가는 이야기를 나누는 이, 돌아앉아 호젓하게 술잔을 기울이는 이, 자세를 바로 하고 고상하게 시 한 수를 읊는 이도 보였다. 종이 위에 풍성하게 펼쳐진 글방 마당에서 중인 문사들은 풍류를 한껏 즐기고 있었다. 옛 선비들이 청풍과 명월을 벗 삼아 시를 짓고, 글을 쓰고, 그림을 그리며 노닐던 풍류 말이다.

그림을 보고 있자니 매우 애석한 생각이 들었다. 조촐한 술상을 준비하고, 의로운 벗과 더불어 시를 짓고, 춤을 추던 선비들의 풍류가 이제는 그림으로밖에 전해지지 않는다는 슬픈 사실 때문이다.

"어디 보자. 여기 풍류에 젖어 있는 백석미남白晳美男(큰 키와 하얀 피부의 미남)은 나로군 그래."

"아니지. 자네는 여기 뒷모습을 보이며 앉아 있는 이고, 이 미남은 바로 나일세."

"어허, 이 꽁생원아. 무슨 심사가 꼬여 오늘 나를 이리 괴롭히는가. 바로 앉아 있는 이가 나란 말이네."

선비들은 그림을 보며 다투듯 한 마디씩 보태고 있었다. 그나저나 시간이 꽤 늦었는데 임금님은 언제 오시려는지. 순전히 임금님을 뵙기 위해 따라나선 길이었다. 그저 한 번만, 더도 말고 딱 한 번만 옥안을 눈으로 직접 뵐 수 있다면 더는 소원이 없을 텐데.

"사능. 그림 속 달이 참 밝네그려."

세상만사에 초연해 보이는 선비가 넌지시 던진 말이었다.

"사능이 그리는 달은 언제나 넉넉한 보름달이라 온 세상을 비추기에 부족함이 없지."

"그러네. 산은 반드시 달을 얻어야 높아지고, 물은 반드시 달을 얻어야 맑아지고, 들은 달을 얻어야 멀어지는 법이지."

사방관을 쓴 선비의 말에 모두들 달을 올려다보았다. 중인 문사들의 시 모임을 환하게 밝혀 주는 달. 세상의 단 한 구석도 어둠 속에 남겨 두지 않는 달. 선비들의 도포자락을 눈부시게 비추는 달.

"그런데 단원 선인님. 임금님은 언제 납시는지요?"

213

나는 달밤의 운치를 깨지 않기 위해 최대한 낮은 목소리로 물었다.

"허허. 아직도 임금님을 뵙지 못한 게냐!"

선인님은 과장되게 큰 목소리로 되물으셨다.

"네? 무슨 말씀이신지…… 어디 계신데요?"

아무리 눈을 씻고 찾아봐도 찾을 수 없었다.

"저기 계시지 않느냐. 저어기!"

단원 선인님은 손가락으로 멀리 하늘을 가리켰다.

"어디요, 어디?"

밤하늘에는 보름달만이 찬연하게 빛나고 있을 뿐이었다.

"저기서 내내 우리를 지켜보고 계셨다네."

선비들은 달빛의 아름다움에 찬사를 아끼지 않으며 말했다. 아뿔싸! 너무 늦게 알았다. 옛 선비들은 은유에도 풍류만큼이나 능하다는 사실을.

선비들의 말은 현실이 되었다. 그해 가을, 단원 선인님이 정조 임금님의 어진을 그리는 일에 동참화사^{同參畵師}(어진의 옷과 배경을 그리는 화가)로 참여하게 된 것이다.

그러던 어느 날, 언제나처럼 궁궐문 앞에서 선인님을 기다리고 있는데, 그날은 나오시자마자 불쑥 그림 한 장을 내미셨다. 게가 갈대꽃을 탐한다 하여 이름 붙여진 〈해탐노화도^{蟹貪蘆花圖}〉였다.

"왜 이것을 보여 주시는 것입니까?"

"두 마리의 게가 무엇을 하고 있는 것 같으냐?"

"그야 갈대꽃을 집게발로 꽉 붙들고 있습죠."

갈대꽃을 놓치지 않으려 바둥대는 참게 두 마리가 꿈틀거리며 살아나올 것만 같았다. 집게발로 잡은 꽃을 절대 놓치지 않겠다는 다분한 의지도 엿보였다.

용왕님 계신 곳에서도 나는 옆으로 걸어가네

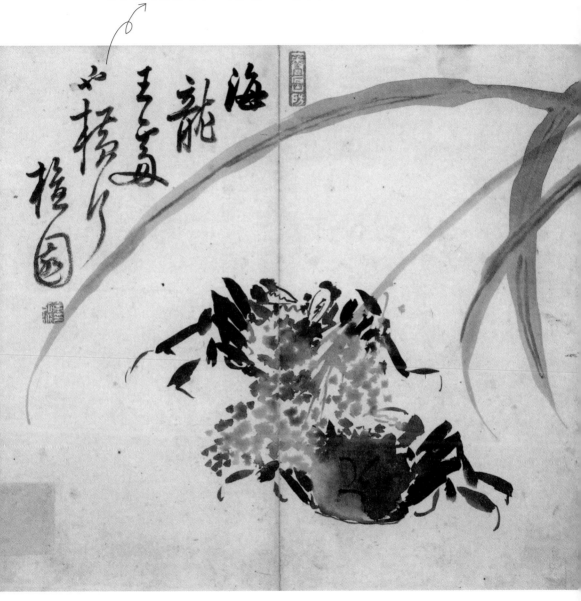

〈해탐노화도〉, 연도 미상, 종이에 담채, 23.1x27.5cm, 간송미술관.

"예로부터 두 마리의 게가 갈대꽃을 잡고 있는 그림은 두 번의 시험에 장원 급제하여 임금이 내리는 특별한 음식을 받는다는 의미를 담고 있지."

그 정도는 나도 알고 있다. 게 그림은 등용과 출세를 준비하던 선비들을 위한 그림이라는 사실 말이다. 내가 궁금한 점은 왜 지금, 별안간, 불시에 게 그림을 운운하시냐는 것이다.

"이 그림의 화제畵題(그림 위에 쓰는 시문)가 무엇을 의미하는지 아느냐?"

"그야 어떠한 상황에서도 앞으로 걷지 않는 게처럼 권력에 굴하지 말고 곧고 강직한 선비가 되라는 뜻이지요."

"바로 보았다. 나 또한 그런 목민관이 될 것이다."

순간 내 귀를 의심하지 않을 수 없었다. 목민관牧民官. 분명 목민관이 되겠다 하셨다. 다시 말해 고을의 원님이 되신다는 말이다.

"오늘 전하로부터 갈대꽃을 하사받았느니라."

경사였다! 한 고을의 사또가 되시다니. 조선왕조 500년 역사상 결코 흔하지 않은 일이었다. 오직 가진 재주 하나로 이루어 낸 쾌거였다. 분명 청렴결백한 수령이 되실 것이다! 어리고 여린 백성을 먼저 생각하고 보듬는 훌륭한 원님이 되실 것이다! 가능한 모든 방법을 강구하여 백성의 삶을 돌보시는 어진 사또가 되실 것이다!

환쟁이,
사뚜가 되다

연풍(충청북도 괴산의 옛 지명)에 온 지도 어언 삼 년이 지났다. 원래 스승으로부터 도를 전수받기 위해서는 밥하는 데 삼 년, 빨래하는 데 삼 년, 물 긷는 데삼 년이라는 시간을 필요로 한다는 옛말이 있다. 도를 전수받을 큰 그릇이 되기 위한 일종의 준비 과정인 것이다. 삼 년간 정성으로 먹을 갈았다. 먹 가는 것이 뭐 대수냐 싶겠지만 생각보다 쉽게 할 수 있는 일이 아니었다. 자세고, 마음이고, 태도고, 한 치의 흐트러짐이 없어야만 통과할 수 있었다. 붓을 다루는 일은 더더욱 어려웠다. 여차하면 선이 휘어지고, 고르지 않아 갈라지고 터지고, 번번이 야단을 맞아야 했다. 내 눈에는 그럭저럭 괜찮아 보이는데도 선인님의 성에는 차지 않는지 불호령이 떨어지곤 했다. 한두 해로 될 일이 아니었다. 평생이걸려도 이룰 수 있을지 모를 일이었다. 언제 제대로 된 그림 한 장 그려 볼 수 있을까? 확신할 수 없었다. 먹물 하나로 세상 만물의 조화를 그려 내는 일이 쉬울

217

것이라 예상하지는 않았지만 이러한 고통이 수반되리라고는 미처 생각지 못했다.

큰 것을 얻기 위해서는 자신의 모든 것을 버릴 만큼의 정성을 들여야 한다. 하지만 가끔은 다 포기하고 싶은 생각도 들었다. 그래도 내가 언제 또 위대한 스승 밑에서 가르침을 받아 볼 수 있을까? 이는 천금을 주고도 살 수 없는 소중한 기회인 것이다. 그렇게 매번 스스로를 다독이고 또 다독였다.

고생하는 나와는 달리 고을의 원님이 된 선인님은 융숭한 대접을 받고 있었다. 물론 백성들을 사랑으로 대하고 아꼈기에 사랑을 받았고, 매사를 공평하고 치우침 없이 처리했기에 존경을 받았고, 관의 살림뿐 아니라 백성의 살림살이까지 꼼꼼히 살폈기에 인정을 받은 것이다. 가뭄이 든 해에는 자비로 곡식을 내어 굶주린 백성을 구휼하기도 했고, 한 톨의 곡식이라도 백성의 몫으로 돌리려 노심초사하기도 했다. 가는 곳마다 백성들의 칭송이 자자한 것은 당연해 보였다. 그렇게 유능하고 달통한 고을의 원님은 나름대로 훌륭한 정치를 펴고 있었다.

"화구를 챙겨 어서 배에 오르거라."

원님은 바쁜 와중에도 틈틈이 단양팔경을 향해 배를 띄웠다. 인생의 절정기를 구가하는 지금, 잠시 쉬는 틈을 가지며 적당히 즐겨도 좋으련만, 원님은 손에서 붓을 놓는 법이 없었다.

나뭇잎 같은 조각배를 타고 물길 따라 닿은 곳은 작은 금강이라 불리는 옥순봉玉筍峯이었다. 비 온 뒤에 솟아나는 대나무순처럼 곧게 뻗은 봉우리가 뜻이 높은 선비의 절개를 연상시킨다 하여 이름 붙여진 곳이다.

"와! 십리에 쳐진 비단 병풍입니다."

이제야 임금님께서 선인님을 연풍 현감으로 발령 내신 이유가 납득이 갔다. 금강산에 이어 단양팔경 또한 와유지락하고자 하심이리라. 배는 어느덧 옥순봉

을 바라보며 멈췄다. 선인님은 그 자리에서 눈을 감은 채 한참동안 말이 없었다. 물처럼 고요한 명상의 시간이었다.

"참모습을 그리기 위해서는 어찌 하라 하였느냐."

고요한 중에 선인님의 목소리가 잔잔히 울렸다.

"마음을 비워 하늘로 온전히 채우라 하셨습니다."

과히 훌륭한 대답이었다.

"알면 되었다."

풍광을 오래도록 관조하던 선인님은 마침내 붓을 들었다. 곧이어 굳세고 웅건한가 하면, 고상하면서도 빼어난 풍치를 뽐내는 옥순봉이 물안개 사이로 솟아났다. 화려하면서도 고요하고, 자유분방하면서도 절제된 바위들이 오롯이 서 있는 모습은 고결한 선비의 절개만큼이나 단단해 보였다.

"드디어 문인화가의 경지에 오르신 듯합니다. 어느 하나 부족함이 없습니다."

세상 만물을 그리는 선인, 임금도 인정한 그림 실력을 지닌 이가 무엇이 아쉽겠냐마는 항시 선인을 따라다니며 괴롭히는 말들이 있었으니 바로 풍속을 그리는 자는 속되다는 것이었다.

그림에는 열망이 서려 있었다. 참된 선비로 인정받고자 하는 열망! 문인화가로서 우뚝 서고자 하는 온전한 열망! '단원절세보檀園折世寶'(『병진년화첩』의 표제로, '절세의 보물'이라는 의미다). 선인님은 이 자리에서 세상을 기죽게 할 만큼 보배로운 작품을 탄생시켰다. 향후 백 년간 보기 어려울 역작이었다.

〈옥순봉〉을 돌돌 말아 등에 메고 나루터로 돌아왔다. 한양 땅에 단양팔경을 옮겨 놓을 날도 머지않은 것이다. 이젠 누구도 감히 단원 선인님이 신필의 경지에 이르렀음을 부정하지 못하리라. 생각만 해도 뿌듯함이 몰려왔다.

"죄인 김홍도는 어서 와 오라를 받으라!"

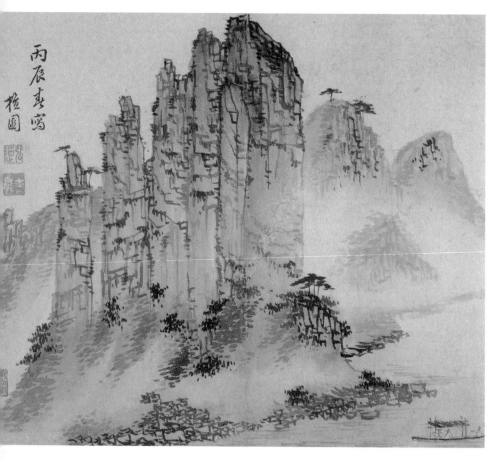

〈옥순봉〉, 『병진년화첩』(보물 제782호), 1796년, 종이에 담채, 26.7x31.6cm, 삼성미술관 Leeum.

주상 정조께서 일찍이 그림에 솜씨가 뛰어난 김홍도를 연풍의 현감으로 보내 그곳에 머물며 영춘, 단양, 청풍, 제천 일대의 사군산수를 그려 오도록 하였다.

한진호韓鎮㦿, 1792-?, 「도담행정기島潭行程記」

나루터에 배를 대고 있는데 사내들의 날선 목소리가 들려왔다. 뭐? 김.홍.도? 감히 고을 원님의 존함을 함부로 부르다니 하룻강아지 범 무서운 줄 모르는 놈들이구나.

　"이분은 연풍 고을의 현감이신 김홍도 어른이시다! 감히 어느 안전이라고 행패……를 부리……느……냐. 헥!"

　본때를 보여 줄 심산으로 사내들을 돌아보던 나는 기겁을 하고 말았다. 서슬이 퍼런 몽둥이를 든 나졸들이 눈에 쌍심지를 켜고 달려드는 것이 아닌가.

　"뭣들 하느냐! 당장 죄인 김홍도를 포박하지 않고!"

　선두에 서 있던 의금부도사가 선인님을 보며 날카롭게 외쳤다. 죄인 김.홍.도? 뭔가 잘못된 것이 분명했다. 아침나절만 해도 고을 백성에게 추앙받는 사또셨는데 반나절 만에 죄인이라니. 도사의 명에 우악스러운 나졸들은 우리 주변을 물샐틈없이 감쌌다. 손 한번 써 보지 못하고 잡힌 꼴이었다. 선인님은 모든 일에 초연한 듯 말이 없었다. 안 되겠다. 나라도 나서서 대략 난감한 이 상황을 해결해야 했다.

　"잠깐! 왜들 이러십니까요. 갈 때 가더라도 이유는 알고 가야지요."

　나는 호기롭게 소리치기보다는 사정을 해 보았다. 수십 명의 장정들과 대적할 수는 없는 노릇이었다.

　"저놈은 무엇이냐?"

　도끼눈을 뜬 도사가 나졸에게 물었다.

　"탐관오리 김홍도의 몸종인 듯합니다."

　뚱뚱한 몸집의 나졸 하나가 아는 척을 해댔다.

　"흥, 천한 것들이라 말하는 것 또한 방자하구나. 죄인 김홍도는 잡아 가두고 저놈은 매우 쳐라!"

그 말이 떨어지기 무섭게 나졸들의 몽둥이가 내 쪽으로 방향을 틀었다. 인정사정 봐 주지 않을 태세였다. 어! 어! 어! 나졸들은 한꺼번에 우르르 달려들었다. 그 바람에 저희끼리 부딪치느라 오히려 틈이 생겼고 그 사이로 요령껏 빠져나올 수 있었다. 앞뒤 재지 않고 일단 달렸다. 잡히면 살아날 구멍이 없어 보였다. 날렵한 걸음으로 몸을 피할 수는 있었으나 포승줄에 묶여 끌려가는 선인님을 속수무책으로 지켜봐야만 했다. 도대체 이것이 어떻게 된 일인가. 현감의 책무를 다하며 생애 최고로 행복한 순간을 만끽하고 있었는데, 졸지에 풍비박산이 나 버렸다. 조금만 더 행복했어도 좋으련만 불행이란 불청객이 예고도 없이 찾아든 것이다. 그 사이에 대체 무슨 일이 있었던 것일까?

고을 사람들에게 들은 바에 의하면, 선인님은 그 길로 한양으로 호송되어 갔다고 한다. 그들 또한 끌려간 이유가 무엇인지는 자세히 알지 못했다. 그저 이 모든 것이 전하의 어명으로 이루어진 일이라는 사실밖에는. 어명이라니, 분명 무슨 오해가 있을 것이다. 그렇지 않고서야 전하께서 이런 터무니없는 명을 내리실 리가 없다. 나는 무작정 길을 나섰다. 한양으로 가야 했다. 내가 무엇을 할 수 있을지는 미지수이나 한시라도 빨리 한양에 당도해야 했다. 일각이 여삼추였다.

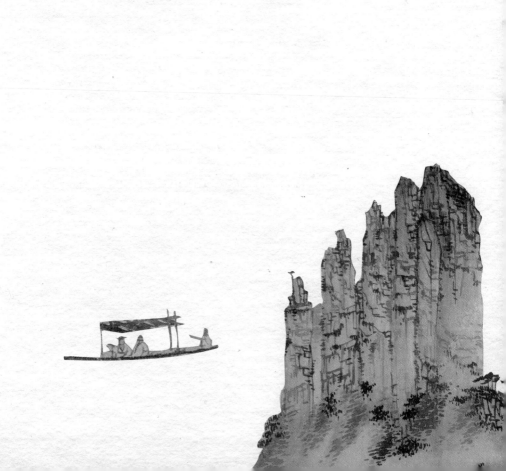

달은 차면 기울고,
꽃은 피면 지고

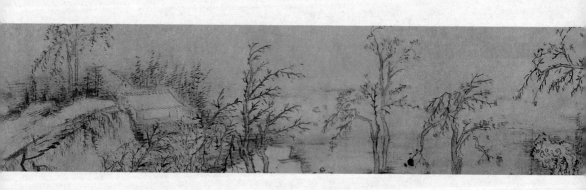

가을이
오다

며칠이 지났다. 아니, 몇 달이 지났는지도 모르겠다. 어떻게 한양까지 오게 되었는지는 정확히 기억이 나지 않는다. 선인님을 찾아야 한다는 일념 하나로 산 넘고 물 건너 걷고 또 걸었을 뿐. 들리는 말에 의하면, 의금부까지 끌려가지는 않으신 것 같다. 불행 중 다행이었다.

선인님을 다시 뵌 곳은 선인님의 한양 집이었다. 문을 열고 들어서자 탕건에 도포를 단정히 차려입은 단원 선인님이 그림같이 앉아 계셨다.

"단원 선인님! 괜찮으십니까?"

"자네 좀 늦었구먼."

선인님은 두 손을 다정히 잡으며 나를 맞아 주었다. 마치 아무 일도 없었다는 듯 너무나 평온한 모습으로 말이다.

"도대체 어떻게 된 것입니까? 얼마나…… 얼마나 걱정했는지 아십니까?"

전 김홍도, 〈자화상〉으로 추정, 18세기, 종이에 채색, 27.5x43cm, 평양조선미술박물관.

무사한 모습을 뵙자 갑자기 울음보가 터졌다. 눈물 젖은 상봉이 되어 버렸다.

"허허. 자네가 많이 놀란 게로군. 미리 연통을 넣었어야 하는데 어찌 하다 보니 일이 그리 되었네."

"정말, 정말 괜찮으신 거지요?"

"나보다 자네의 몰골이 더 말이 아니군. 그동안 고생이 심했지."

선인님은 도리어 나를 걱정해 주었다. 비로소 잡혀가는 선인님을 보고 수수방관했던 나 자신에 대한 죄책감에서 벗어날 수 있었다. 이렇게 다시 만나게 되었다는 사실만으로도 골수에 사무치도록 감사했다. 그런데 가까이에서 본 선인

님의 모습이 많이 달라져 있었다. 반듯하고 정갈한 모습은 그대로였으나 희끗희끗한 머리털과 눈가의 주름이 노년으로 훌쩍 접어들었음을 말해 주고 있었다.

"달도 차면 기울고, 꽃도 피면 지는 법이니 이 늙은이의 모습에 너무 놀라지 말게."

무슨 일이 있었던 것인지 알 수는 없었지만 말로 다할 수 없이 많은 일이 있었음을 짐작할 수 있었다.

"먹을 좀 갈아 주겠는가."

선인님은 방 한편에 놓여 있는 지필연묵紙筆硯墨(종이, 붓, 벼루, 먹)을 서안 위에 펼쳐 놓으며 나직이 말했다. 나는 먹을 갈았다. 우리의 만남은 언제나 먹을 갈며 시작되었다. 서툴기만 하던 일도 이제는 제법 손에 익었다. 한 줌의 먹물에서 다채로운 세상이 그려질 것을 생각하니 다시금 가슴이 설레었다. 선인님은 붓에 먹물을 적당히 적신 후 단아한 자태로 그림을 그리기 시작했다. 붓을 들면 없던 힘도 솟아 나오는 모양이다. 이렇듯 끊임없이 그림을 그리시는 것을 보면 말이다.

"보게나."

선인님이 내민 부채에는 백 번을 꺾어도 새 가지가 올라온다는 버드나무 두 그루가 서 있었다. 가지를 축 늘어뜨린 채 바람 부는 대로 나부끼는 강가의 버드나무. ㄱ 사이로 나귀를 타고 무심하게 걷고 있는 나그네와 시동의 모습이 어딘지 익숙하고 낯이 익다. 〈기려원유도騎驢遠遊圖〉. 40대의 단원이 중병을 털고 일어나 그린 작품이다. 그림에서 세상만사에 달관한 선비의 심사가 고스란히 전해져 왔다. 지금 내 앞에 앉아 있는 단원 선인님의 모습처럼 말이다.

"콜록 콜록 콜록."

조용한 가운데 선인님의 기침 소리만이 숨차게 들려왔다. 앞으로 쓰러질 듯

〈기려원유도〉, 1790년, 종이에 담채, 28x78cm, 간송미술관.

단원이 병에서 회복되자마자 이렇게 정밀한 그림을 그릴 수 있었으니,
오랜 병이 씻은 듯 나았음을 알 수가 있다. 기쁘고 안심되는 마음이 들어
얼굴을 대하는 것같다. 필선이 탁월하여 옛사람과 실력을 다투는 수준
이니 더욱 쉽게 얻을 수 없다. 상자 속에 깊이 간직해야 함이 마땅하다.

강세황

몸을 숙인 선인님을 간신히 부축해 일으켰다.

"다작을 하시느라 기운을 너무 소진하셨나 봅니다."

"아니네. 기력이 쇠하여 드는 그런 병이…… 콜록 콜록…… 아니……네."

기침이 나 말을 맺기조차 힘겨워 보였다. 겉모습과는 달리 선인님은 깊은 병을 앓고 있었다. 순간 선인님을 잃을 것 같은 불안한 마음이 일었다.

"선인님. 제가 의원을 찾아 약을 지어 오겠습니다."

이대로 손 놓고 있을 수만은 없는 일이었다. 의원을 찾기 위해 서둘러 자리에서 일어났다.

"그만두게나. 콜록 콜록…… 내 병은…… 약으로 고칠 수 있는…… 병이 아니네."

선인님은 터져 나오는 기침을 한 손으로 막으며 나서려는 나를 말렸다. 의원에게 가는 것을 끝내 허락받지 못했다. 내가 할 수 있는 일이라고는 스러져 가는 선인님을 바라보는 것뿐이었다. 얼마 후 기침이 가라앉았고, 선인님은 다시금 안정을 찾으시는 듯했다.

"약으로도 고칠 수 없는 불치의 병이니 괜한 수고하지 말게나."

약으로 고칠 수 없는 병이라니. 도대체 어떤 병이기에 백약이 무효하다 하는 것인지.

"탈영증이네."

"탈영증이요?"

난생 처음 들어보는 병명이었다.

"지위가 높았던 자가 갑자기 지위가 낮아지면 생긴다는 마음의 병일세."

선인님은 마른 얼굴에 희미한 웃음을 지어 보였다.

"마음의 병이라니요? 마음의 병 때문에 생사를 오갈 정도로 아프단 말씀입

니까?"

"마음이 먼저 병들어 몸이 병드는 이치를 정녕 모르느냐."

몰랐다. 마음의 병으로 인해 죽을 만큼 아플 수 있다는 사실을 정녕 몰랐다. 허탈한 웃음 끝에 잔기침이 다시 터져 나왔다. 기침은 쉬이 멈출 것 같아 보이지 않았다.

"콜록 콜록…… 뜻대로 되지 않는 것이…… 인생이지 않느냐. 콜록…… 그래서 죽을 만치 아팠느니라."

내 인생을 내 뜻대로 하는 이가 선인이라는 가르침을 주셨다. 그래서 스스로 힘겨운 인생을 선택했다고 하셨다. 그런데 뜻대로 되지 않는 것이 인생이라니.

"그때는 몰랐느니라. 명성을 좇아 세상에 영합하다가는 몸과 마음을 지키지 못하고 결국 나를 잃게 된다는 세상의 이치를 말이다."

선인님은 스스로를 핀잔하듯 말씀하셨다.

"전 연풍 현감 김홍도는 관리들을 위압하여 노비와 가축을 상납하게 하고 따르지 않는 자에게는 악형을 베풀었습니다. 근래에는 사냥을 간다면서 고을의 장정들을 동원하고 이에 응하지 않으면 빠진 만큼 벌칙을 주고 그에 따라 조세를 거두어들이니, 고을 전체가 소란하고 원망과 비방으로 떠들썩하였다고 합니다. 하찮고 천한 환쟁이의 몸으로 나라의 은혜를 입고도 갚을 것은 생각하지 않고, 나쁜 짓을 행한 것이 여기까지 이르렀으니 직책에서 물러난 것만으로 놔둘 수 없습니다. 마땅히 잡아다 문초하고 벌을 내려 엄히 다스려야 합니다"하니 주상께서 윤허하였다.

『일성록』

"모함입니다! 단원 선인님은 절대 그런 분이 아닙니다."

그런 일이 있었다니, 그런 이유로 끌려가셨다니, 얼마나 억울하셨을까. 환쟁이가 사또가 되었다는 이유로 거짓 누명을 썼던 것이다. 선인님을 지켜드리지 못한 내가 죄스러웠다. 천박한 세상의 인심이 한스러웠다.

"무엇이 억울하다 이러는가. 다 어리석은 자의 업보이거늘."

선인님은 세상의 온갖 풍상을 다 겪어낸 듯 고요한 얼굴로 말씀하셨다.

"임금님도 너무하십니다요! 분명 소인배와 썩은 선비들의 모함임을 알면서도 파직을 윤허하시다니요."

흥분을 가라앉힐 수 없었다. 선인님을 지켜 주지 못한 임금님이 너무 원망스러웠다. 자신을 믿고 따르는 사람을 이렇게 헌신짝 버리듯 하는 법은 세상에 없다.

"욕심은 먹을 탁하게 하고, 마음의 흔들림은 붓을 요동치게 하는 법이지."

"……?"

의미심장한 말이었다. 그러나 의미를 속속들이 알 수는 없었다.

"그림을 보고 아셨던 게야. 환쟁이의 마음속이 무엇으로 가득 차 있는지를."

"그럼 임금님이 경각심을 주기 위해 일부러 그리 하셨단 말씀입니까?"

선인님은 조용히 고개를 끄덕였다. 자신을 내친 임금에 대한 일말의 원망도 찾아볼 수 없었다.

"그렇다네. 세속적인 출세가 독이 되었네. 개인의 일신과 영달을 꿈꿔 이 사단이 난 게지. 나 김홍도는 그냥 만인에게 기쁨을 주는 환쟁이로 살았어야 했어. 허허허."

선인님은 한바탕 크게 웃었다. 굴곡진 인생을 탓하며 울어도 시원찮을 판에 웃음이라니 정말 이해할 수 없는 노릇이었다.

"흐트러진 정신을 바로잡자 교지를 내려 풀어 주셨네. 다행히 그림을 그리는 작은 재주가 있어 다시 군주의 붓이 되어 드릴 수 있었지. 지금도 전하께서 행차하시던 그날의 일이 눈에 생생하구나."

희미한 미소와 함께 시선은 알 수 없이 먼 곳을 향했다. 동시에 서안 위에 그림 한 장이 펼쳐졌다. 화려한 색채와 섬세한 필치로 그려진 의궤였다. 수많은 인파 사이로 장대한 행렬이 지나가는 모습이 '갈지之자' 형태로 그려져 있었다. 수백 개의 깃발이 형형색색으로 펄럭이며 말과 가마가 끝이 보이지 않을 정도로 이어졌다. 색색의 옷을 입은 군인이 수천에 달했고, 기백은 족히 넘어 보이는 악대의 연주는 행렬의 발걸음을 가볍게 이끌었다.

조선왕조 역사상 가장 화려한 잔치라 일컬어지는 정조 임금의 화성행차는 혼자 보기에는 아까운 장관이었다. 행렬의 선두에 왕을 상징하는 용기龍旗가 그

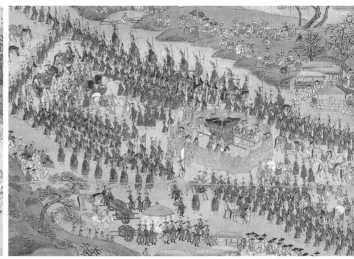

용이 그려진 깃발은 왕을 상징하고, 혜경궁의 가마 주위에는 푸른 휘장이 둘러쳐져 있다.

려졌다. 왕의 위용과 행렬의 당당한 기상을 상징하며 펄럭이는 거대한 깃발이었다. 왕의 어머니 혜경궁惠慶宮의 가마도 푸른 휘장에 둘러싸여 나타났다. 그 뒤로 왕의 좌마坐馬(관아의 말)가 세워지고 호위무사들이 진법을 펼치며 주변을 겹겹이 에워쌌다. 그러나 말의 주인인 전하는 보이지 않았다. 선인님은 전하의 모습을 그리지 않고 있었다. 왕의 위엄을 세우기 위해 왕을 그려 넣지 않는 전통 때문이었다. 그러나 주변을 빼곡히 메운 백성들은 붉은 융복戎服(조선시대의 군복)을 입고 말에 올라 있는 전하의 모습을 마음껏 관광하고 있었다.

관광觀光, 빛을 보는 것. 그것은 임금을 보는 것이다. 백성들은 보고 있었다. 늠름한 기상과 범접하지 못할 위엄을 지닌 조선의 왕을. 어린 백성을 아끼고 사랑한 애민군주, 진리와 선을 앞세워 백성의 세상을 열고자 한 개혁군주, 문화의 힘으로 백성을 일깨우고자 했던 문화군주 정조 임금님은 웃고 계셨다. 행렬의 중앙에서 군대를 지휘하며 만백성을 향해 눈부시게 미소 짓고 계셨다. 웃음에 화답하듯 백성들은 일어나 춤을 추며 임금을 맞았다. 누구도 임금을 보고 머리를 조아리거나 두려워하는 기색을 보이지 않았다.

"그것은 임금님께서 행차를 편히 즐기라 명하셨기 때문이지요."

댕기머리 아이가 옆을 지나가며 한 말이다.

"오래 살다 보니 궁에 사는 임금님이 행차하시는 모습을 다 구경하게 되는구나. 나는 이제 죽어도 여한이 없으이."

여든이 넘어 보이는 할아버지가 손자의 손을 흔들며 한 말씀이었다.

"우리 임금님께서 어질고 어지셔서 우리에게 이렇게 큰 기쁨을 주시네요."

머리에 수건을 얹고 옹기종기 모여 앉은 아낙들의 말이었다.

"진정으로 백성을 아끼시는 어진 임금님이어요."

꽃 같은 기생이 말했다.

김득신 외, 〈화성능행도華城陵幸圖〉병풍 중 〈환어행렬도還御行列圖〉, 1795년,
비단에 채색, 151.5x66.4cm, 국립중앙박물관.

왕의 행차는 백성들에게 큰 구경거리였고, 자유로운 축제를 즐길 수 있는 날이었다.

"글쎄, 얼마 전에는 양반에게 맞아 죽은 노비의 억울함도 풀어 주셨다지."

"그뿐인가. 몇 해 전 흉년이 들었을 때는 나라의 쌀을 풀어 굶어 죽는 이들을 살리셨지."

"그뿐만 아닐세. 우리 같은 서출도 벼슬을 하는 세상을 열어 주지 않으셨는가."

관광을 나온 백성들은 너 나 할 것 없이 전하의 은덕을 칭송하고 있었다.

"임금님 덕분에 저희 같은 장사꾼도 이렇게 술을 팔 수 있는 것 아니겠심더. 옛날 같았으면 꿈도 못 꿀 일이지예."

천막 아래에서 잔술을 팔고 있는 아낙이 사투리를 섞어 가며 한 말이었다.

"자네는 어디에서 왔기에 말투가 그러한가?"

"아이고, 전국 방방곡곡에서 임금님의 행차를 보기 위해 모인 걸 모르는가."

"이렇게 왕실의 축제를 가까이서 보도록 허락해 주시다니 전하는 분명 하늘

이 내리신 분이네. 하늘이 내리신 분이야."

화려한 축제에 백성들은 행복해하고 있었다. 그도 그럴 것이 왕의 행차는 가난한 백성들에게는 생에 한 번 볼 수 있을까 말까 한 큰 잔치였을 것이다. 예인군주였던 정조 임금님은 알고 계셨던 것이다. 예술 축제가 어린 백성을 성장시킬 수 있는 길이며 그들과 소통할 수 있는 방안임을 말이다. 그리하여 만백성이 행복했던 축제의 순간을 화원 김홍도로 하여금 화폭에 오래 남기도록 명하였던 것이리라.

"그분과 함께한 시간은 내 인생의 호시절이었네."

꿈을 꾸듯 추억에 젖은 선인님의 말씀이었다. 한 사람의 군자를 얻으면 선한 사람이 연이어 세상에 그 모습을 드러낸다는 말이 있다. 일세를 울린 천재의 재능을 알아본 임금과 왕의 위용을 드높인 천재화가의 만남은 이렇듯 하늘이 정해 준 운명과도 같았다.

"하나…… 콜록 콜록…… 모든 것이 어그러지는 건…… 순간이더구나. 콜록 콜록."

기침이 다시 시작되었다. 선인님의 안색이 어두워졌다.

창밖 나뭇가지에 까치 한 마리가 앉았다. 그런데 무엇이 보기 싫은지 까치는 눈을 꼭 감아버린 채 입마저 꾹 다물고 있다. 눈을 잃은 까치. 무엇을 해야 할지, 어디로 가야 할지, 어둡고 막막한 까치의 심사가 고스란히 전해져 왔다. 동시에 마음 한구석이 검게 젖어들었다.

"녀석의 모습이 나와 하등 다를 바가 없구나."

옛 사람들에게 까치는 기쁨을 알려 주는 상서로운 새였지만 그림 속 까치는 알려 줄 소식이 더는 없는지 딱하고 안쓰러운 표정을 짓고만 있다.

"달이 짐과 동시에 어둠이 찾아왔지. 산도, 물도, 들도 더는 보이질 않더구

〈작도鵲圖〉, 연도 미상, 비단에 먹, 27.2x20.2cm, 서울대학교박물관.

이날 유시(오후 5시-7시경)에 임금이 창경궁
영춘헌에서 승하하였는데 햇빛이 흔들리고
삼각산은 울었다.

『조선왕조실록朝鮮王朝實錄』, 1800년 6월 28일.

나. 그러니 누구를 위해 까치가 기쁨을 알릴 수 있겠느냐."

어느새 선인님의 손에는 비파가 들려 있었다. 잔잔한 물처럼 연주가 시작되었다. 한음 한음 퉁겨져 나오는 가냘픈 비파 소리가 가슴에 차올랐다. 슬픔이, 번뇌가, 고독이, 허무가 가락이 되어 흘러나왔다. 하늘이 낸 재주였다. 그림도, 가락도, 품어 내는 감정도. 고요한 가운데 청아하게 울리는 비파의 선율 때문일까. 현을 타고 전해 오는 망극지통罔極之痛(부모나 임금을 잃었을 때 느끼는 한없는 슬픔)의 아픔 때문일까. 눈물이 뺨을 타고 흘러내렸다.

"나의 군주요, 나의 스승이오, 나의 어버이이신 임금님께서 돌아가셨네. 달이 품어야 할 천지가 아직 남아 있거늘. 모두 남겨 두고 속절없이 가셨지."

한 번도 흔들림을 보이지 않았던 선인님이다. 그러나 비파 선율은 몹시 떨리고 있었다.

"임금은 하늘이 내린다 말씀하셨습니다. 그런데 그렇게 가시다니요? 하늘이 내린 임금이라면 하늘이 지켜 주어야 하는 것 아닙니까."

눈물이 멈추질 않았다. 평생을 고통 속에 살았을 선인님이 안쓰러웠다.

"썩은 선비들이 권세와 이익을 얻고자 쌓은 벽을 군주의 힘으로는 부수기 어렵다 판단하셨던 것일까."

노랫소리가 가락을 따라 이어졌다.

"모르겠네. 모든 것이 하늘의 뜻이거늘 미천한 환쟁이가 뭐라 할 수 있겠는가."

가락은 화가를 대신해 나직이 탄식했다.

"그들에게 금강산을 보여 주지 그러셨습니까. 헛된 욕망을 버리라 선화로 말해 주시지 그러셨습니까!"

정조 임금님을 죽음으로 몰고 간 것이 인간들의 끝없는 탐욕일지도 모른다는 생각에 참을 수가 없었다. 그렇게 허망하게 가시게 하다니.

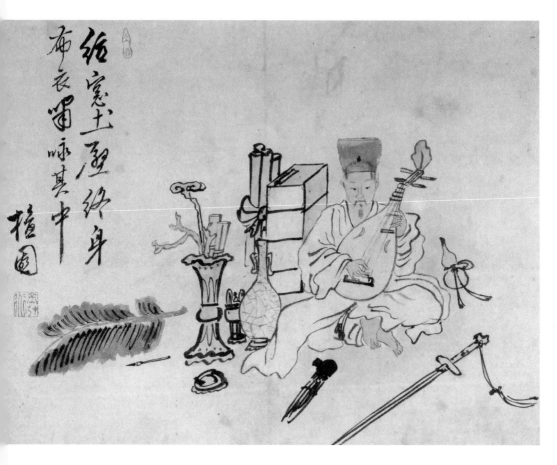

〈포의풍류布衣風流〉, 연도 미상, 종이에 담채, 28×37cm, 삼성미술관 Leeum.

순간 가락이 멈추는 듯하더니 줄을 튕기며 다시 연주가 시작되었다. 소리는 꺾이고 떨리고 휘어지다가 격하게 부딪히고 휘감으며 소용돌이쳤다. 줄을 타고 흘러나오는 것은 비파의 선율만은 아니었다. 퍼지듯 솟아올라 여울지며 굽이치고 이내 돌아서서 떨어지는 화가의 파란 많은 인생길이었다. 정처 없이 방 안을 돌며 서성이던 소리는 제 갈 길을 잃은 채 깨지듯 끊어져 버렸다. 그 소리에 놀란 모과나무 가지 위의 까치는 어디론가 푸드덕 날아가 버렸다. 슬픈 소식만 가지 위에 물어다 놓은 채.

방 안에 기물들이 어지럽게 놓여 있었다. 선약이 담긴 호리병, 봉황을 닮은 생황, 매서운 기상을 지닌 칼, 그리고 파초잎. 모두 선인이 지니고 다닌다는 선계의 물건들이었다. 속세의 모든 고통과 시련을 끝내는 방법은 역시 그 자신이 선인이 되는 길뿐이리라.

"세상에서 노닌 시간이 너무 길었네. 종이로 만든 창과 흙으로 지은 집에 살며 한평생 시나 읊조리기에는 너무 늦어 버렸어."

그 말에 다시금 가슴이 미어졌다.

백아절현伯牙絶絃. 거문고의 명인 백아에게는 자신의 음악을 알아주는 친구 종자기鍾子期가 있었다. 종자기는 거문고를 탈 줄은 몰랐지만 들을 수 있는 귀를 가지고 있었고, 백아가 표현하고자 하는 예술의 혼을 정확히 이해하였다. 그렇게 둘은 거문고를 통해 서로의 마음을 아는 사이가 되었다. 그러던 어느 날 종자기가 갑자기 병으로 죽자 백아는 슬퍼한 나머지 아끼던 거문고 줄을 끊어 버렸다. 그리고 다시는 거문고를 타지 않았다 한다. 세상에 더는 자신의 연주를 알아주는 이가 없다 탄식하며. 거친 세상의 풍파에 붓 한 자루로 당당히 맞선 화가, 아름다운 세상과 사람을 그림으로 남긴 화가, 평범한 이들이 세상의 중심으로 우뚝 서길 바랐던 화가. 화가의 인생에 차디찬 가을이 찾아왔다.

〈추성부도〉(보물 제1393호), 1805년, 종이에 담채, 56x214cm, 삼성미술관 Leeum.

"기력이 다하여 이제 더는 그림을 그릴 수 없을 듯하이. 이것이 내 마지막이 될 것이야."

선인님은 남은 힘을 다해 붓을 들었다. 〈추성부도秋聲賦圖〉. 재가 되어 버린 화가의 마음이 담겨서일까. 바라만 보아도 한기가 느껴질 정도로 쓸쓸하다. 늦가을 매정한 바람만이 쓸고 간 자리에는 버석 말라 버린 나뭇잎만이 소리 없이 떨어진다. 초록의 싱싱함으로 한 시절을 화려하게 수 놓았던 잎이 낙엽이 되어 외로이 지고 있다.

"행복하였네. 그림을 그릴 수 있어 더없이 행복하였네. 그것이면 된 것이네. 그것이면 충분한 것이네."

그 말에 주르륵 눈물이 흘렀다. 맷돌처럼 단단한 가슴을 가졌다면 모를까. 눈물을 참는 것은 쉬운 일이 아니었다.

"자네 아까부터 왜 그리 우는 겐가. 어디 초상이라도 난 게야?"

"모르겠습니다. 그냥 자꾸 눈물이 납니다."

펑펑 쏟아지는 눈물을 소매로 훔쳐 내며 말했다. 내가 원래 이렇게 눈물이 많은 사람이 아닌데.

"울지 말게나. 운다고 해결될 일은 아무것도 없으이."

선인님의 목소리가 마당을 쓸고 가는 바람처럼 공허하게 들려왔다.

"선인님. 덕분에 저같이 평범한 사람도 예술을 즐길 수 있는 세상이 왔습니다."

그랬다. 나는 그런 세상에 살고 있다. 누구나 예술을 보고 즐길 수 있는 세상. 예술을 통해 삶의 소소한 행복을 느낄 수 있는 세상. 그가 그려 온 세상이다.

"그렇게 봐 주니 고맙군그래."

가을밤은 말없이 깊어 가고, 무정한 바람은 사정없이 거세지고, 창밖 마른 나뭇가지 위에서는 마지막 잎사귀가 생을 다해 가고 있었다.

"이제 자네가 가야 할 시간이네."

선인님은 창밖에서 시선을 거두며 말씀하셨다.

"가라니요? 어디로 가라 하십니까?"

"자네가 온 곳으로 돌아가게나."

선인님은 종이와 붓을 내게 건네며 힘주어 말씀하셨다. 어디든 선화를 통해 갈 수 있음을 알고 있다. 그러나 가고 싶지 않았다.

"싫습니다. 선인님의 벼루에 물이 마르면 제가 길어다 붓고, 먹이 부족하면 제 손으로 갈아야지요."

나는 가기를 거부했다. 내가 있을 곳은 이곳, 선인님의 곁이다.

"가야 하네. 가서 그동안 보고 배운 것을 전하게. 그것이 바로 자네가 해야 할 일이네."

그 말을 끝으로 선인님은 뒤돌아 앉으셨다.

파르라니 깎은 머리, 깡마른 어깨, 장삼 속에 감춰진 가냘픈 선인님의 뒷모습에서 속세에 대한 미련이라고는 찾아볼 수 없었다. 고요히 감긴 눈, 흐트러짐 없는 자세, 무념무상의 경지. 인간 세상에서 겪은 모든 실의와 고통을 뒤로한 채 화가는 뭉글뭉글 피어오르는 구름 위에 올라앉았다. 진흙에 뿌리를 두었지만 더러움에 물들지 않는다는 연꽃이 그가 가는 길에 피어나고 있었다. 혼탁한 세상에서 맑은 뜻을 잃지 않았던 화가, 삶에 드리운 그림자를 걷어내기 위해 혼신의 노력을 다했던 화가는 마침내 인욕人慾(사람의 욕심)을 초월하여 우주적인 존재가 되어 가고 있었다. 평생의 동반자인 달이 그의 머리 위로 떠올랐다. 온 세상을 비추는 밝은 달이 그가 가는 길을 찬연하게 밝혀 주고 있었다. 아득히 멀어져 가는 선인님을 붙잡고 싶었다. 잡을 수만 있다면 손을 내밀어 잡고 싶었다. 가시는 길에 나도 함께이고 싶었다.

〈염불서승도念佛西昇圖〉, 18세기 후반–19세기 초반, 모시에 담채, 20.8x28.7cm, 간송미술관.

"선인님! 어찌 해야 선인님을 다시 뵐 수 있는지요. 대답해 주십시오!"

멀어져 가는 선인님을 향해 죽을힘을 다해 달렸다. 그 대답을 꼭, 꼭 들어야만 했다.

"세상에 남겨진 선화가 너희의 진화를 도울 것이다!"

고요한 가운데 선인님의 목소리만이 메아리쳐 울렸다. 그러나 이내 정적이 그 자리를 대신했다. 아무 일도 없었던 것처럼 나는 방에 홀로 앉아 있었다. 순간 이루 말할 수 없는 허전함이 홍수처럼 밀려왔다. 훌쩍 떠난 선인님의 빈 자리가 내게는 너무도 컸다. 무엇을 해야 할까. 무엇을 할 수 있을까. 흘려 보낸 시간들이 한없이 후회스러웠다. 배움에 더 성실하게 임해야 했다. 더 열정적으로 수련해야 했다. 큰 것을 얻기 위한 공부일수록 자신의 모든 것을 버릴 만큼의 정성을 필요로 한다 하셨는데, 나는 모든 것에서 너무도 부족했다. 그러나 더는 소용이 없었다. 되돌리기에는 이미 너무 늦어버렸다. 이제 내가 할 수 있는 일이라곤 눈물을 그치고 본래의 자리로 돌아가는 것뿐이다.

붓을 들었다. 선화를 그려야 했다. 그릴 수 있을지 아직 확신할 수는 없었으나 마음을 비우고 온 정성을 다해 그리면 가능할 것도 같았다. 호흡으로 일렁이는 마음을 가다듬고 붓끝에 먹을 찍어 종이 위에 선을 그었다. 온 정신을 붓끝에 모아 한 점 주저함 없이 그림을 완성해 나갔다. 문이었다. 열고 나갈 수 있는 문, 세상의 어느 곳으로도 통하는 문! 곧이어 무엇인가 강한 힘이 나를 잡아당기는 것을 느꼈다. 그리고 나는 그림 속으로 점점이 사라졌다.

그림에서
나오며

"여기서 뭐 해?"

"어?"

나는 미술관으로 돌아와 있었다.

"좀 전에 강의실로 오라고 한 말 못 들었어?"

"어…… 그게…….”

바뀐 것은 아무것도 없었다. 모든 것이 그림 속으로 여행을 떠나기 전 모습 그대로였다.

"서둘러. 지금 모두 기다리고 있어.”

"으응…… 지금 가려고.”

그제야 겨우 정신이 들었다. 그리고 전시실에 우두커니 서 있는 내 모습을 한 번 더 확인할 수 있었다. 그때 언뜻 떠오르는 이야기가 있었다. 옛날에 나무

꾼이 산속에서 선인들이 바둑을 두는 모습을 우연히 보게 되었는데, 돌아와 보니 도끼자루가 썩을 만큼 긴 시간이 흘렀다는 이야기였다. 어느 골짜기에 들어가 몇 날 며칠 선계를 여행하고 돌아왔는데, 차 한 잔 식을 만큼의 시간도 흐르지 않았다는 이야기도 더불어 생각이 났다. 그런데 옛이야기로만 알고 있던 일들이 이제 나의 이야기가 되어 있었다. 저잣거리에서 단원 선인을 만나 금강산을 두루 여행하고 밥 짓고, 물 긷고, 나무하듯 그림을 배우며 삼 년이라는 시간을 보내고 왔는데, 그것은 찰나에 일어난 일에 지나지 않았다. 완전히 정신이 든 나는 전시실에 걸려 있는 그림으로 시선을 옮겼다.

고목은 박달나무가 어우러진 동산 위에 아담한 초가삼간이 보였다. 볕바른 마당에서 선학이 춤을 추고, 연잎 아래에서 개구리가 자글자글 울어대고, 한여름 빗소리의 운치를 더해 주는 오동나무가 자리한 곳. 풍류를 즐기는 선비에게 꽤나 어울릴 만한 그런 집이었다. 그곳에서 단원 선인님은 봄 햇살을 맞으며 거문고를 타고 계셨다. 지상의 고통을 모두 털어 버린 채 벗들과 노래를 부르며 남부러울 것 없는 시간을 보내고 있었다. 가만히 귀를 기울이자 은은한 거문고 소리가 들려올 것만 같았다. 금강산의 기이한 풍광 속에 울려 퍼지고 있을 선인님의 거문고 소리가 못내 그리웠다. 바람에 날리는 꽃향기, 은구슬이 또르르 구르는 냇물과 비단을 풀어놓은 폭포수, 너울거리는 나비의 날갯짓까지 모든 것이 아주 오래전 일처럼 아련하게 다가왔다.

헤어지기 전 스승님은 내게 붓 한 자루를 주셨다. 붓에는 '홍도'라는 글자가 단정하게 새겨져 있었다. '홍도弘道'. 풀어 보면 도를 넓힌다는 뜻을 담고 있다. 그림으로 세상을 밝히고자 했던 선인님의 깊은 뜻이 새겨진 이름이다. 스승님은 내게 무엇인가 할 일이 있다고 하셨다. 그 일은 반드시 내가 해내야 하는 일이라고도 하셨다. 그 일은 화가 단원 김홍도가 생을 바쳐 이루고자 했던 꿈을

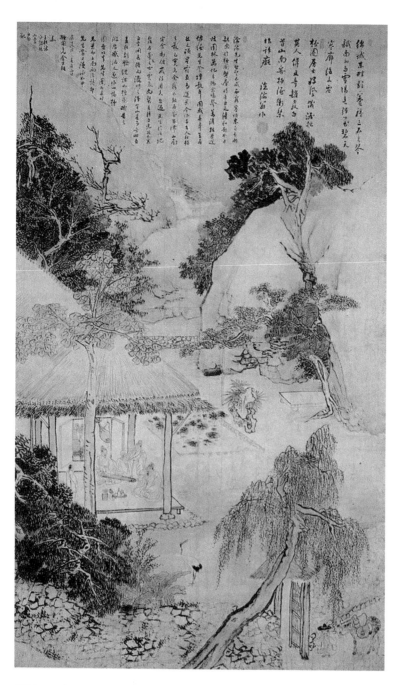

〈단원도檀園圖〉, 1784년, 종이에 담채, 135x78.5cm, 개인 소장.

이어 나가는 길임을 나는 알고 있다. 그리고 그 길만이 스승의 큰 가르침에 보답하는 길임을 비로소 알 수 있었다. 이제 나는 스승의 큰 뜻을 받들어 하나의 작은 뜻을 세상에 펼치려 한다. 선계의 붓으로 그리는 그림은 현실이 될 것임을 나는 믿는다. 선화로 그려진 세상은 분명 더 아름다워질 것이다.

화가 김홍도는 어떻게 살았을까?

1745년
영조 21년에 탄생하다.
어린 시절 안산에서
스승 강세황에게 그림을 배우다.

1765년 이전
뛰어난 그림 실력으로
도화서의 화원이 되다.

1773년
영조와 세손(정조)의
초상 작업에 참여하다.

1781년
정조 임금의 어진을
그리는 작업에 참여하다.

1776년
〈군선도〉를 그리다. 30대에
신선 그림을 그려 화명을 날
리고, 서민들의 일상을 담은
풍속화를 많이 그리다.

1782년
찔레꽃과 나비를 그린 그림
〈협접도〉를 제작하다.

1783년
안기 찰방에 임명되다.

1784년
벗들과 풍류를 즐기는
모습을 담은 〈단원도〉를 그리다.

1788년
정조 임금의 명을 받아
금강산을 화폭에 담기 위해
길을 떠나다.
『금강사군첩』을 완성하다.

1790년
중병에서 일어나 부채 그림
〈기려원유도〉를 그리다.

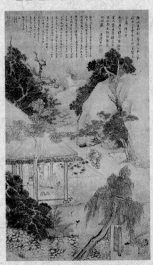

1795년
정조의 명으로 연풍 현감에서
파직을 당하다.
〈원행을묘의궤도〉의 총감독을 맡아
〈환어행렬도〉 등 병풍 그림
제작에 착수하다.

1792년
어진을 그린 공로로
충청도 연풍 현감에
제수되다.

1791년
중인들의 시문학 모임을 다룬
〈송석원시사야연도〉를 그리다.
같은 해 정조의 어진을
그리는 작업에 화사로
다시 참여하다.

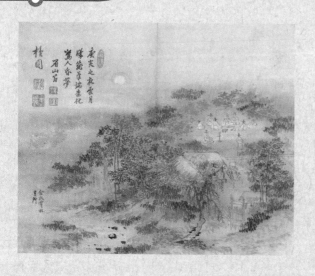

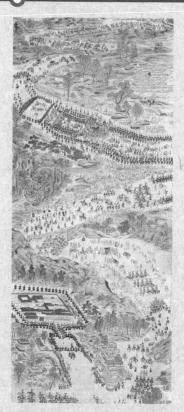

256

● 1796년
세상에서 가장
보배로운 화첩이라는
『단원절세보첩』
(『병진년화첩』이라고도
불린다)을 완성하다.

● 1800년
〈주부자시의도〉 8폭 병풍
그림을 그려 연초에 정조에게
바치다. 정조가 승하하다.

● 1805년
처량한 가을 소리를
담은 그림 〈추성부도〉를
제작하다.

● 1806년 이후
어느 날 죽음을
맞은 것으로 추정된다.

참고 문헌

오주석, 『단원 김홍도』, 솔, 2006

유홍준, 『화인열전 2』, 역사비평사, 2001

정약용 지음, 신윤학 엮음, 『내가 살아온 날들』, 스타북스, 2012

진준현, 『단원 김홍도 연구』, 일지사, 1999

최석조, 『단원의 그림책』, 아트북스, 2008

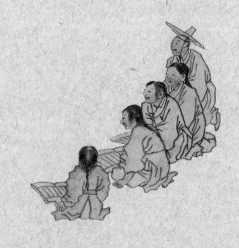

저잣거리에서 만난 단원

2014년 11월 21일 초판 1쇄 인쇄
2014년 11월 28일 초판 1쇄 발행

지은이 | 한해영
발행인 | 이원주

책임 편집 | 한소진
책임 마케팅 | 조용호

발행처 | (주)시공사
출판등록 | 1989년 5월 10일(제3-248호)

주소 | 서울시 서초구 사임당로 82(우편번호 137-879)
전화 | 편집(02)2046-2843 · 영업(02)2046-2800
팩스 | 편집(02)585-1755 · 영업(02)588-0835
홈페이지 www.sigongart.com

이 책에 실린 일부 작품은 간송미술관, 고려대학교박물관, 국립중앙박물관, 삼성미술관 Leeum, 서울대학교박물관,
선문대학교박물관으로부터 사용 허락을 받은 것입니다.
사용 허락을 받지 못한 작품은 저작권자가 확인되는 대로 허가 절차를 밟겠습니다.

ISBN 978-89-527-7222-0 03600